NUMÉRO DANS LA COLLECTION: 26
ISSN: 978-2-35424-070-7

2 | Problème iconographique de l'Art Contemporain

PRESENTACION DEL LIBRO

Los siguientes textos forman un conjunto coherente de preocupaciones sobre los temas iconográficos de la representación en el arte contemporáneo, entendido éste como un fenómeno en construcción desde finales del siglo XVIII hasta nuestros días.

Así abordan el problema desde sus límites (la no figuración de Adolf Loos o Kazimir Malevich, o el rechazo de la representación en Piero Manzoni, la reflexión narrativa de Joseph Kosuth, Monterroso o Álvaro Gutiérrez, la comedia como contra-narrativa en Manzoni o José Coronel Urtecho, el arte popular, en el primitivismo o Ernesto Cardenal como remedio purificador de los principios predeterminados por la tradición).

Dr. Norbert-Bertrand Barbe

SOMMAIRE DU VOLUME

- Introducción a la Nada 5
- Turner 11
- George Grosz 18
- Tatlin 22
- Kazimir Malevitch 26
- Magritte 77
- Joseph Kozuth 85
- Piero Manzoni 88
- Christo 93
- Adolf Loos 98
- José Coronel Urtecho y la poesía internacional
 106
- "*Obra Maestra*" de José Coronel Urtecho, "*No*" de Carlos Martínez Rivas y la propuesta educación del lector burgués 114
- Álvaro Gutiérrez 127
- Hilda Vogl 132
- Ernesto Cardenal 135

Introducción a la Nada

Enajenación o "*no pasa nada*", la Nada, como todo concepto obvio, es culturalmente prejuiciado. Evolucionó como el de Arte. Mientras el original "*ars*" es "*técnica*" y se aplica a los artesanos, el cambio sufrido con Miguel Angel y Leonardo que quisieron poner pintura y escultura en las "*artes liberales*" creó una diferencia notable, ya no sólo basada en la supremacía del "*Logos*" Verbo-Dios, sino también de la "*maniera*" y el talento o "*genio*", sobre la técnica, llevando Kant a plantear (*Crítica de la facultad de juzgar*, §46): "*las bellas artes no son posibles sino como producciones del genio*", el cual Kant define por la originalidad y "*ejemplo*" (Aristóteles) que por sus cualidades es modelo a reproducir. Ya no es "*genius loci*", espíritu externo del lugar y la "*gens*" bajo su dominio, sino, como en el kantiano genio-modelo: "*Volksgeist*", espíritu nacional, externo, pero definido desde el "*Geist*", "*ruah*" hebreo, "*pneuma*" griego y "*spiritus*" latín, alma interna relacionada tanto con el "*espíritu de la ley*" (II Corint. 3-6) y por ende el "*genios loci*", como con la noción más subjetiva de "*goût*" francés, "*gusto*" italiano o "*geschmack*" alemán. Es el espíritu genético y sentido común en Vico, el opuesto carácter histórico de la ciencia y la política en Edmund Burke, el "*espíritu general de las naciones*" en Montesquieu, el "*carácter nacional*" en Hume, el "*genio de un pueblo*" de Voltaire en el *Diccionario filosófico*, el "*nationalgeist*" en Carl Friedrich Moser. Deviene en Herder el "*espíritu de los tiempos*" ("*Geist del Zeiten*"), alma tradicional de un pueblo que el autor vacila en considerar históricamente determinado por rasgos culturales o, como Descartes, innato, eterno e indestructible. Kant en lo citado como en su paralelo entre razón pura y razón práctica resuelve el dilema a su manera. Herder como Hegel para la construcción de la historia ve en los elementos climáticos fundamentos del "*espíritu de los tiempos*". Mientras Hegel utiliza el término "*Volksgeist*" a propósito de las leyes y constituciones, Herder estudia el "*nationalgeist*" en el lenguaje y la literatura. Ahora bien, desarraigado de lo meramente técnico y por ende entrado en un valor superior del genio personal, el arte termina abarcando un amplio espectro de fenómenos. Antiguamente designaba el trabajo profesional de artesanos en talleres, ahora se considera arte lo no intencional y en proceso de los niños y los locos, por lo inacabado de las producciones abstractas, que ya no necesitan de una mano completa para exponerse, el boceto volviéndose obra en sí.

La Nada se define en los fragmentos de Parménides como No Ser, o sea en sentido negativo contrapuesta al Ser, al cual no se puede adjetivar porque agregándole se le resta a la vez su pureza y plenitud, pues se lo especifica. Pero la misma pureza y permanencia del Ser, considerada como igualdad perfecta de sus partes (no puede ser menos o más que sí mismo en todas sus partes) provoca una identificación más o menos explícita entre el Ser y el círculo, que retomará el cristianismo con Pseudo-Denis el Areopagita. El No Ser, aunque asumido como indefinible, porque fuera del Ser que lo abarca todo, se expresa por agregación que lo antepone a su modelo: no siendo, que definiría ello su no existencia, se le suma un valor ontológico por simetría, el de Ser. No sólo no es sino que es contra-cara del Ser. Mientras los antiguos pensaban el Ser como dentro de la naturaleza, pues, era lo que es, los cristianos pensaron el Ser, en cuanto Creador, originalmente distinto de la creación y las criaturas, liberando lo creado de su exacta correspondencia con su modelo. Es tardíamente que aparece en Occidente y en el mundo árabe el cero. Los hindúes que lo utilizan desde el siglo II a.C., lo consideraban como un elemento vacío pero positivo en la ascensión hacia el nirvana. A la inversa chocaba los griegos la idea de nada como ausencia o vacío. De ahí la definición simétrica del No Ser a través de su modelo de existencia: el Ser, sin sentido progresivo. En 628 el sabio Brahmagupta publica el tratado *Brahma-sphutasiddhârta* en el que el cero se define como la sustracción de un número por sí mismo (a - a = 0). Los griegos presentan sólo una implícita equivalencia de valor simétrica (el No Ser = - a); los hindúes no crean un proceso lógico de simetría, sino un espacio concreto de no existencia del objeto. Los babilonios encarnando el cero por 1, 2 o 3 ganchos podían distinguir el 13 del 103, mas no del 130; los hindúes dieron un gran paso con el cero, que aparece realmente a partir de 870 en sus escritos. En el siglo XII fue remplazado por el punto o "*bindu*". En 773 un hindú lleva tratados de astronomía de Brahmagupta a la corte del califa de Bagdad. Al-Khwarizmi los utiliza y en 820 publica un libro presentando los números hindúes. Roberto de Chester traducirá su tratado en la España del siglo XII. Los árabes tradujeron la palabra india "*sunya*" o "*shûnya*" (vacío) por "*as-sifr*" que dará en el siglo XIII en Alemania "*cifra*" y después "*zyphra*", Fibonacci introduciendo en el mismo siglo la palabra "*zephirum*" en latín para designar al cero. En italiano será "*zephiro*", "*zeuero*" y "*cero*" y por fin en francés "*zéro*". La palabra servirá para designar el conjunto de las "*cifras*" (persistente dependencia del No Ser respecto del Ser), y en inglés los códigos

secretos o "*cipher*". Europa utilizaba todavía los números romanos, y la religión asimiló el cero a un instrumento del Diablo, pero los comerciantes lo impusieron junto con el sistema decimal, por facilitar sus cálculos (para evitar errores, escribían también los números en letras). Denotándose la Nada como distinta al Ser o su negación, adquiere valor lógico de otra índole, pasando de No Ser a Ausencia. Así Kant puede oponer al "*nihil positivum*" escolástico (No Ser) el "*nihil negativum*" o concepto indefinible, lo que a la vez remite a la herencia griega, pues no deja de ser un "*negativo*", pero con ontología propia, ya siendo negativo lo es de la Nada en sí. Dándole valor definitivo no sólo neutro sino epistemológico de no hecho, Kant abre el camino a Popper en el campo lógico, pero también a Barthes en el campo humanístico. Donde Barthes ve el "*grado cero*" como base progresiva (v. Brahmagupta y el posterior lugar del cero entre números enteros positivos y negativos), popperiana, de surgimiento del sentido, Todorov y los neo-barthianos ven en la Nada un vacío del alma, conforme Adorno, Jung y Barthes (evolución del sentido del vacío del arte al significante o significado formal de la música y la oralidad: "*première écoute*", y el significado fuerte de la literatura: "*seconde écoute*", elevación estética hegeliana hacia el Logos y la Religión del Ser-fuera-de-Sí al Ser-en-Sí). En *Eloge du quotidien* Todorov ve lo cotidiano como vacío de significado fuerte, pequeña muerte, al igual que Marc Fumaroli en *L'Etat culturel*, que, como Barthes, opone la sociedad culta literaria a la sociedad de masa del museo y el audiovisual. En el siglo XX numerosos autores (Cioran, Coronel y Pasos en *La chinfonía burguesa*, Beckett, Ionesco, Neruda en *Odas elementales*, Alvaro Urtecho en *Cuadernos de la Provincia*, Héctor Avellán, Francisco Ruiz, Porfirio y Hermógenes García, Santiago Molina) vieron en la Nada el vacío psicológico de lo cotidiano.

La Nada sería, en última instancia, lo que evoca su nombre, pero, sea que los humanos crean sentidos, sea que en sí la nada no puede existir fuera de su contrario, que es, en última instancia también, el concepto que la concibe, debemos reconocer que la nada abarca un amplio espectro de preocupaciones humanas e intelectuales, desde la antigüedad, pero más que todo en la época contemporánea, desde finales del siglo XVIII (problema de Dios, sus niveles de existencia, oposición entre salvajismo y civilización), y en particular en el siglo XX (movimientos anarquistas de inicios del siglo XX y apetencia mayor al suicidio por el aislamiento del individuo en la ciudad industrial, lo que en Durkheim se vuelve tema de estudio sociológico, y en Camus filosófico, problemas postmodernos de la

descomposición de los discursos debido a la aparición de contra-discursos no occidentales), conformando así nuestra manera de entender el mundo.

Podemos reseñar la nada bajo los siguientes aspectos:

LA NADA ONTOLÓGICA:
1) La Nada como simetría del Ser: El No Ser, opuesto al Ser, en Parménides y los pre-estoicos;
2) La Nada ontológica: en Shakespeare, de *Hamlet* a *El cuento de invierno*;
3) La Nada como Néant (literalmente No Estando) en Sartre;
4) La Nada como No Estar y la preocupación existencial en Camus;
5) La Nada como fin: el problema de Dios, de Kant a los existencialistas, con la extinción de la raza y/o el planeta en Kiekergaard, Schopenhauer, Nietsche, Heidegger, Sartre, Camus, la ciencia ficción;

LA NADA TEOLÓGICA:
6) La Nada negativa y el problema epistemológico y teológico en Kant;
7) La Nada como proceso de ordenamiento: el *Génesis*, el antes del mundo y los diluvios;
8) La Nada como ausencia de promesa: la cuestión del más allá, y el suicidio en el siglo XX, con la perdida de creencia;

LA NADA EPISTEMOLÓGICA Y CIENTÍFICA:
9) La Nada como origen: el Big Bang y el antes del tiempo de Planck;
10) La Nada como elemento del universo: átomo y vacío de Grecia a la teoría de la relatividad;
11) La Nada como término medio: el cero y su historia;
12) La Nada como modo de verificación: del "*nihil negativum*" de Kant a la negativibilidad de Popper y el grado cero de Barthes;
13) La Nada como "*no hecho*": astrología y ciencias paralelas y la cuestión de la no verificabilidad en las ciencias contemporáneas;
14) La Nada como desorden: la teoría del caos;

LA NADA EN ESTÉTICA Y SEMIOLOGÍA:

15) La Nada como reducción del arte al nivel cero del sentido en Adorno, Jung, Barthes;
16) La Nada como nivel cero del sentido en Barthes y la Nada como arte y/o oralidad;
17) La Nada como obra vacía: Humberto Eco y *La obra abierta*;
18) La Nada como ausencia narrativa: en *Santiago el Fatalista* de Diderot, y el principio del no relato;
19) La Nada como vacío discursivo: el teatro del absurdo y Cioran;
20) La Nada como no narratividad: de *Jacques el Fataliste* de Diderot al Oulipo; la anti-poesía de Nicanor Parra; del teatro del absurdo (Alfred Jarry, Tristan Tzara, Samuel Beckett, Fernando Arrabal) a los performances de George Maciunas o Yoko Ono;
21) La Nada como contradiscurso: en el arte, la obra en blanco, de Malevitch a Yves Klein;
22) La Nada como negación: en arquitectura, del ornamento en Adolf Loos o como división simbólica de los espacios en Frank Lloyd Wright;
23) La Nada en el arte nicaragüense: negación, contracorrientes, rechazo y broma: José Coronel Urtecho, Carlos Martínez Rivas (v. nuestro trabajo: ""Obra Maestra" de José Coronel Urtecho, "No" de Carlos Martínez Rivas y la propuesta educación del lector burgués", 2003, www.ibw.com.ni/~quintani/artefacto/amar.html y *Revista Literaria Katharsis*, No 4, enero 2004, http://www.literaturahispanica.com/rev_ene_05.html), el Grupo U, ArteFacto (v. nuestro libro: *Los ArteFacto en Managua*, 2001, 2006);

LA NADA SOCIAL:
24) La Nada como ausencia: en psicología, con el concepto de No Estar (caso de los autistas, catatónicos,...);
25) La Nada, las minorías y su puesta en escena (rostros o bocas vendados,...);
26) La Nada, como principio ecológico: en agricultura, el no hacer nada y dejar la naturaleza seguir su propio curso (no utilizar abonos artificiales, ni insecticidas ni herbicidas), dejando que el medio crea su propias condiciones de autosuficiencias (para que los insectos, al poder encontrar su sustento en las hierbas "malas", no se vuelvan plagas para los cultivos);

LA NADA EN POLÍTICA:
27) La Nada como proyecto: en política, con los nihilistas y anarquistas de finales del siglo XIX e inicios del siglo XX;
28) La Nada como contra contradiscurso: la postmodernidad y la puesta en tela de juicio de los discursos (Foucault, Lyotard, Barthes, Eco, Kristeva);
29) La Nada como fin conveniente: el fin de la historia en la filosofía contemporánea;
...

Turner

Admirable en primera instancia el libro de Omar Calabrese, *Cómo se lee una obra de arte* (Madrid, Cátedra, 1993), marca en segunda instancia los límites de la aproximación semiótica al arte.

Cada artículo del libro tiene la ventaja de presentar explícitamente los objetos de OC.

Éste en el transcurso de los mismos cita demasiado a los autores de la EHESS de París, cuya pertinencia es siempre sospechosa como demostrado en numerosos trabajos anteriores nuestros (v. *Iconologiae*, 2006). Así, resulta incomprensible para nosotros porque le parece preferible citar a Daniel Arasse (pp. 68-69, 89-104) cuando trata de problemas de perspectiva, si lo que expresa Arasse no es más que lo que planteó Panofsky en *La perspectiva como forma simbólica*, nada más que mal dicho, y mal entendido (v. nuestro libro *Les Rois Nus*, 2001).

De hecho, resulta más curioso aún:
1. Porque OC es mucho más interesante en sus planteamientos que cualquier autor de la EHESS.
2. Porque, a diferencia de ellos, no rechaza a la Escuela de Warburg, citando repetidas veces en el transcurso del libro a Panofsky, y hasta a Edgar Wind (pp. 87ss.).

Ahora, deteniéndonos sobre los textos, el que trata de "*Representación de la muerte y muerte de la representación*" no cumple con la expectativa del título, ya que no menciona la 2a parte. Y si bien da algunas pautas interesantes y notables, en particular: a) la relación entre el *Arte de bien morir* y la representación del sufrimiento en puntura, y b) una posible poética pictórica de la representación de la agonía como teatralización narrativa de los personajes según una lectura abierta del *De Pictura* de Alberti, debemos reconocer un error de partida: la representación de la muerte, a menos de querer tensar el concepto al extremo, lo que no es una visión ni histórica ni iconográfica sino meramente fantasiosa, y si acaso un problema filosófico, no se divide como escribe OC en 2: la muerte como "*punto*" final y como "*acto*" de estarse muriendo (pp. 67-68). Y los 2 ejemplos de esta 2a forma (Cristo en la Cruz y San Sebastián) son elegido a nuestro parecer algo arbitrariamente. De hecho, aún reconociendo que Cristo no muere porque no puede morir, tanto Mantegna (imagen de portada) como todos los artistas que han

representado la *Bajada de la Cruz*, reproducen la imagen de la muerte de Cristo como punto terminal de su cuerpo. El mismo Miguel Ángel lo hace de forme sublime con *La Pietá*, al igual que Mantegna con su *Cristo muerto visto en perspectiva* como si fuera un *gisant* de piedra, lo que acentúa el impacto de lo terminante de esta muerte en el espectador.

Además, lo que representa la *Crucifixión* de Cristo y el suplicio (el mismo nombre lo dice, no se trata de la muerte) de San Sebastián no es la muerte, sino el *martirio* de estas 2 figuras sagradas. Basta remitirse a Vovelle (*La mort et l'Occident de 1300 à nos jours*, París, Gallimard, 1983) para recordar la importancia del concepto para la Iglesia baja medieval en cuanto adquisición de poder sobre el cristiano:

1. En sentido de sacrificio para Dios (es en este momento que surge *La Leyenda dorada* de Voragine);
2. Respecto de la extrema unción (*Ars moriendi, Farce du Meunier*), es decir, el no poder (ni deber) morir sin la intervención de la Iglesia.

La representación de los suplicios reales (v. Roland Villeneuve, *Le musée des supplices*, Peumerit, Éditions Du Manoir - Azur - Claude Offenstadt, 1968) que modelizan los del más allá y de las tentaciones de los santos (v. nuestra maestría sobre *Les Tentations de Saint Antoine aux XIVème-XVIème siècles*, Universidad de París X-Nanterre, 1991) son uno de los centros temáticos del arte y la literatura bajo-medievales y renacentistas (Dante, Boccaccio).

El asunto, que OC olvida de presentar estadísticamente (porque no tiene el dato) de la mirada (pp. 77ss.), de si el moribundo (en este caso Cristo) nos mira o no, nada tiene que ver ahí. Pues, no es cierto lo que escribe OC que al no mirarnos nos remite al ámbito del no morir y del "*quer*(er) *ser mirado*" (p. 78), por el espectador, ya que, en cualquier caso, toda obra de arte nos pone en situación de *voyeur*, como nos lo recuerdan las *Suzana con los viejos*, las *Diana al baño* o *con Acteón*, las *Venus con Marte*, y la pintura rococó de Fragonard a Boucher. Lo anterior, que plantea el doble problema de lo ahistórico y de la no comprobación previa en los trabajos semióticos, en particular de OC, nos interesa particularmente ya que es uno de los reproches que OC le hace en el 1o objetivo de su artículo sobre Turner titulado: "*Breve semiótica del infinito*" (p. 57-66): "*a) Crítico. Rechazar una interpretación bastante común según la cual Turner es un "precursor" del arte abstracto, de lo no figurativo; se trata de una valoración*

aparentemente histórica, pero en realidad metahistórica, que tiene poco que ver con la realidad" (p. 57).

Aceptamos de buen agrado, con OC, que es anti-histórico hablar con Francesco Arcangeli del "*informalismo*" (p. 58) de Turner, aunque tampoco carece de sentido.

Consta que OC desarrolla y concluye su artículo (pp. 61ss.) alrededor de la apropiación por parte de Turner de un "*desafío de la teoría de la perspectiva*" (p. 65). OC expresa (pp. 65-66):
"*La pintura que se hace sobre el modelo perspectivo se encuentra con una dificultad fundamental al afrontar el tema del paisaje. Ante lo que realmente se encuentra es ante el problema de la representación del infinito, que es teóricamente el punto en que coinciden todas las líneas, pero que en la pintura es algo muy complejo de representar debido a la escasez de espacio disponible y a la composición en planos del espacio representado. La pintura del paisaje es un desafío a la teoría de la perspectiva. Ha habido entre quinientas y seiscientas soluciones diferentes a este problema: la censura (muros, setos, obstáculos que se le ponen al horizonte), las líneas oblicuas que corren hacia el fondo (Lorrain), la perspectiva aérea o de los colores (Leonardo), que no es sino otra forma de censurar el problema de la lejanía valiéndose de la vaguedad de la representación. Pero el problema sigue siendo el mismo: cómo "evitar" el problema del infinito, dado que éste es un punto y, por tanto, inmaterial (invisible). En el espíritu de la época de Turner, en cambio, la cuestión se subvierte y se convierte en cómo "dar forma" al infinito, a pesar de que la pintura sea la representación de cuerpos finitos (normalmente manifestados a través de unos contornos).*
Pues bien, Turner resuelve el problema con una audaz intuición que es justamente la misma que aparece también en otro campo del saber, el de las matemáticas. Hasta 1800 los matemáticos mantenían una oposición absoluta entre dos ideas ("infinito" vs "indefinido"), que Descartes había diferenciado radicalmente. Pronto se introducirían los llamados "números indefinidos", números que, sometidos a ciertas operaciones, hacen que éstas se prolonguen hasta el infinito. Así pues, el infinito está en lo indefinido, en lo "poco más o menos"". Es precisamente en el plano de la expresión en el que Turner impone con sus cuadros unas nuevas categorías con respecto al pasado, incluso el pasado reciente:
"lineal" versus "no lineal"
"contorneado" vs "expandido"
"policromo" vs "monocromo"

"luminoso" vs "opaco"
"ortogonal" vs "circular"
"fluido" vs "denso"
"inmaterial" vs "matérico"
Hegel, en la Estética, dice que *"el infinito pertenece a lo divino, y lo humano no puede llegar a él sino a través de lo indefinido"*. He aquí la operación: se trata de establecer equivalencias entre "infinito" e "indefinido", de manera que la representación del segundo tenga como significado el primero. Lo indefinido en el nivel de la expresión será portador de lo infinito en el nivel del contenido. Esto es lo que Turner intenta hacer en pintura, por tanto, una nueva "palabra pictórica"."

Es así que, si:
1. Desde las matemáticas
2. y sus ideas filosóficas de la época,
3. Turner pretende representar lo "*infinito*"
4. en cuanto inmaterialidad etérea
5. de la densidad celeste
6. y de la relación de los colores entre sí:

=> es obvio que podemos y debemos considerar a Turner como precursor del arte abstracto, no sólo en la forma, sino también en la intención, en particular en lo que refiere a:

7. la representación de "*lo sublime sin mediación*" kantiano (p. 58), es decir, el deseo de representar el objeto en sí más allá de la técnica, como llegar a la esencia pura del mismo,
8. la búsqueda del color puro, único, no debilitado por la combinación con otro (planteamiento que será el posterior de los impresionistas, ojo: Turner tiene un cuadro titulado: *El sol naciente en la neblina*, p. 62, cuyo título y tema prefigura los del cuadro de Monet, fundador del impresionismo), como cuando Fuseli lo determina en su conferencia de la Royal Academy (p. 64), lo que proviene de un complejo y cabal planteamiento sobre el cromatismo (pp. 60-64) desde los autores de su época, como confirman las referencias explícitas a sus nombres en los títulos de sus obras (*Luz y color (la teoría de Goethe)*, p. 57; *Estudio sobre Watteau según los cánones de de Fresnoy*, p. 60).
9. El deseo de representar y conceptualizar lo indecible ("*el 30 por 100 de los cuadros (el 1,8 por 100 a partir de 1840) llevan títulos abstractos, poco*

definidos, vagos. En ellos encontramos, por ejemplo, "niebla", "neblina", "lejanía", "vapor", "velocidad", "humo", "bruma", "borrasca que viene", "claro de luna", etc.", p. 64), desde los títulos que como aclara bien OC, "*ancla*(n) *los significados de lo vago y lo incierto*" (p. 65), lo que, porpio del romantismo, crea las bases de las vanguardias posteriores y la representación del espacio y la concepción interior del mundo que tiene el pintor.
10. El interés por vapor, velocidad, humo, todas expresiones, como en De Quincey, Monet (hasta en la *Estación Saint Lazare*), Apollinaire en *Les onze mille verges* y Marinetti en el *Manifiesto futurista*, de la contemporaneidad (v. nuestro artículo sobre "*Movimiento*").

Sin embargo, es cierto, y hasta obvio, que, como recuerda OC, Turner no se consideraba abstracto, y que, al igual que los demás pintores románticos, o después impresionistas, expresionistas o simbolistas, quiere representar un "*auténtico verismo*" (p. 60), basado, como vimos en nuestro artículo sobre "*Fotografía*", sobre, a diferencia de los academicistas, la representación no mejorada del mundo. La peculiaridad - y complejidad -, que abrirá al arte abstracto a inicios del s. XX, es que pasa dicho verismo (son pintores de la sociedad de su tiempo, los impresionistas, al igual que Zola - v. nuestro artículo sobre "*Realidad*" -, con la *guinguette*, el cabaret y el licor triste, también los expresionistas y futuristas respecto de la ciudad, el disturbio psicológico, del suicidio a las riñas callejeras, la ciudad y la guerra) por la impresión y visión personal del pintor, lo borroso de la vida (como en las 1as fotos o en el cine de acción de finales de los años 1990 e inicios de los años 2000).

Por otro lado, el hecho de que los títulos de los cuadros sean muy descriptivos (como en el caso, inspirado de Vernet, de *Tormenta de Nieve* de 1842, p. 59, que implica que "*El autor se hallaba en medio de la tormenta la noche en que el Ariel abandonaba Harwich*"), o que evoquen algún episodio bíblico (pp. 57 y 62) como el Diluvio, Exequias o Moíses, define claramente los cuadros:
1. en el estilo de la literatura de la época, con títulos descriptivos, lo que OC analiza bien (sin embargo, sin hacer referencia a la literatura) como proceso de explicación narrativa del cuadro; lo interesante (que tampoco toca OC) es porque la sociedad de la época recibió tan bien tales obras (en clase, siempre da risa a los estudiantes la descripción minuciosa del título ante cuadros donde nada se distingue), respuesta posible: la perfecta adecuación de su obra con la problemática burguesa

(representación de lo cotidiano) e individualista (representa lo interior, la visión personal, grandes espacios intuidos como Friedrich) de su época.
2. en la moda de los cuadros historiados con personajes diminutos en grandes espacios vegetales, a los panoramas Turner sustituye lo borroso y a los personajes diminutos personajes casi imperceptibles. El gusto de Turner por lo acuático y por su carácter genesíaco se percibe en *Exequias en el mar* y *La mañana siguiente al Diluvio*. Es curioso entonces que OC rechace el valor moral que Turner le pueda atribuir al color (pp. 60-61).

Así vemos cómo carecen de fundamento muchos de los postulados de OC, a pesar de su atractivo para explicar las obras, y a pesar del título general, muy ambicioso, del libro. Niega a Turner 4 realidades suyas:
1. Ser motor del proceso abstracto en el s. XIX.
2. Tener un temario simbólico de representación, la cual lo integra a su época (no tocado por OC, a pesar que éste se dedique al estudio de las obras y sus títulos!).
3. Corresponder en este doble proceso, complejo, a lo que es, como cualquier artista: seguidor de las normas y plantamientos de su época, y a la vez modificador de ellas.
4. Como expresan los títulos de las obras de carácter bíblico, asociados con la forma visual de las obras, la presencia, como en Blake, y más aún en Friedrich, de un misticismo trascendental, que prefigura y a largo plazo abrirá, exactamente un siglo más tarde (inicios del s. XIX-inicios del s. XX), con las metas paralelas del simbolismo, el parnasianismo y el Arte por el Arte (Huysmans, Nodier, Gautier, Mallarmé), la vía a la búsqueda de la forma (Malevich, Loos) y el color (Kandinsky, después Klein en los años 1960) puros. Así como de la representación de la realidad interior sin intermediación de la narratividad (Pollock y el expresionismo abstracto en general).

Accesoriamente, nos preguntaremos por qué es tan habitual entre los teóricos neo-estructuralistas, que, por otra parte, le niegan a los pintores intelectualidad, y a la obra sentido más que formal, buscar en la matemática elementos para entender obras (en particular del arte contemporáneo) que, al fin y al cabo, hacen un uso muy circunstancial y periférico de la misma. No sólo revela la poca pertinencia de los análisis emprendidos, sino también la apropiación casi infantil por parte de dichos teóricos de herramientas que tampoco dominan para

darle un sentido ni siquiera estadístico, sino con aire racional, a planteamientos vagos sobre formas y movimientos de colores que, por incapacidad a ver en ellos más que manchas, buscan interpretar desde la falsa seguridad de lo aparentemente numerisable.

El libro de OC en general padece las mismas debilidades. Ya vimos el caso de las representaciones de la muerte.

El artículo sobre *Los Embajadores* de Holbein no aclara más que el excelente libro de Jurgis Baltrusaitis, sí citado por OC, el problema de la calavera anamórfica.

El texto sobre naturalezas muertas se dedica a definir el concepto de estilo desde la semiótica! (pp. 17-19, el tercio del artículo), en ez que desde la historia de los estilos (Panofsky). Se pregunta porque las naturalezas muertas son a escala natural, recordamos que las pinturas de historia también, desde Cimabue, Durero, hasta David. Pero la escala natural hace grandes las pinturas de historia con sus caballos y personajes, al igual que el retraro, las escenas de la vida cotidiana, y las vanidades integrando personajes, como las *Magdalenas* (o *Melancolía*), ahí donde la simple naturaleza muerta obviamente será de menor tamaño por el acercamiento que impone sobre los objetos (a diferencia de las perspectivas de interior o vistas de ciudades, propias de los holandeses, entre los cuales Vermeer), éstos no siempre a escala 1:1.

Es obvio que el nombre original de *Vita germata* o *still-life* remite a que las naturalezas muertas son objetos de bodegón, más directamente que como propone OC (p. 21) a que son objetos morales y vanidades. Las cuales, al igual que el concepto de *Naturaleza muerta* (expresado peyorativamente por Félibien en sus *Entretiens* de 1668, p. 20), son propias del s. XVII y su moralismo burgués (desde lo cotidiano) y desde el "*embarras de richesse*" (Simon Schama, *L'embarras de richesses Une interprétation de la culture hollandaise au Siècle d'Or*, París, Gallimard, 1991). Es al contrario de lo que piensa OC (pp. 20-21) el mismo nombre de *Naturaleza muerta* que las convierte mejor aún en recordatorio del *memento mori*.

George Grosz

Sin duda uno de los más importantes representantes del expresionismo alemán, Grosz, en su obra *Suicidio* (1916), nos permite abordar los niveles de aproximación a y de lectura del arte.

Un 1er nivel, básico, es el de reconocimiento compositivo: las líneas de tensión y fuga, convergentes en este caso entre el ángulo de la ventana, la perspectiva de la ciudad y la tarima en la que yace el muerto por pistola.

Este mismo nivel nos introduce a la valoración de las tonalidades: predominancia del rojo, con sus connotaciones: pasión, violencia, sangre, muerte, con 2 toques de azul, color frío que viene oponerse al rojo cálido, en puntos estratégicos de la demostración visual de Grosz: la flor en forma de caliz y el calzón de la mujer. Azul que tiene eco en el verde profundo de sus ojos de pez. Rojo que recuerda la tradicional lámpara anunciando al transeúnte la entrada del prostíbulo, similar a la luz en el edificio que hace frente al donde se asoma a la ventana la prostituta.

Es interesante que las tonalidades amarillentas de la piel de la mujer sean también las de la perspectiva de ciudad con su campanario de iglesia.

El 2º nivel es el que nos permite reconocer formas y contenidos: visibles, los protagonistas silenciosos de esta ronda (en sentido literal, pues, la sinergia del cuadro apunta hacia un movimiento circular alrededor de la ventana) son 6 varones, la mujer y 2 perros.

Los hombres son, en el 1er plano el muerto por bala, o eso deducimos de su cercanía con la pistola, un personaje que parece huir, por su espalda encorvada, y que probablemente es un ladrón, si nos atenemos al otro hombre, sólo visible por su mano que tiene la correa de un perro, persiguiendo al supuesto ladrón. El muerto por pistola parece ser registrado por otro ladrón agachado brazos extendidos a su lado. Al lado izquierdo, para el espectador, un ahorcado, en la ventana detrás de la mujer un hombre calvo y gordo.

Sólo 3 de los hombres: los 2 muertos y el cliente parecen ir vestidos de saco, por oposición a la mujer desnuda. Así sus muertes aparentan tener que ver con suicidios relacionados con el sexo y la lujuria, aunque sea difícil definir si la pistola en el piso fue la que causó la muerte del muerto del primer plano, y también si este muerto se suicidó o si fue asesinado por los 2 ladrones en busca de robo.

El 3º nivel, es así de narratividad, de hecho algo falsa y/o lúdica en la obra: ya que, obviamente, si se entrecruzan acciones (la persecución, la escena en la ventana, el ahorcado y el muerto por bala), no se puede claramente deducir si la historia es la de un burgués (o de dos, si sumamos el ahorcado al muerto por bala) que se mató por el amor indebido e imposible de una mujer fácil o de una prostituta, como lo parece plantear el título, tema por otra parte común en la época (v. *Carmen*, 1875, de Georges Bizet, inspirada en Mérimé; *La femme et le pantin*, 1898, de Pierre Louÿs; *Der Blaue Engel*, 1930, de Josef von Sternberg; *La chienne*, 1931, de Jean Renoir), o si, al contrario, estamos frente a una serie de historias sin conexión directa entre sí, salvo por el tema de la muerte (como en un iconostasio, donde la proximidad tipológica se asocia a la secuencia cronológica entre los episodios representados).

El 4º nivel, es el de la ironía, y la teatralización, propiamente expresionista, aunque la encontramos en general en los distintos movimientos de vanguardia: no sólo por la presencia de la cara de calavera del muerto por bala, sino por las posibles interpretaciones contradictorias o complementarias de la obra (se mataron los dos muertos por amor a la prostituta - lo más probable por el título de la obra -, fueron asesinados, tendrán algo que ver sus respectivas muertes; la correspondencia entre la prostituta con su flor en forma de caliz y la iglesia es referencia al *Apocalipsis*, evocación de la perdida de valores de la época, oposición entre el orden por un lado, representado por la iglesia y el que persigue al ladrón, probablemente un policía con perro, y por otro lado la lujuria del mundo, ¿será al contrario crítica a la iglesia y la doble moral del mundo burgués?; hay razón por la correspondencia de corpulencia y rostro indefinido, borroso, entre el cliente de la prostituta y el personaje acercándose al muerto por bala; etc.). Los lugares de incertidumbre son propiciados por el mismo pintor al imponernos una perspectiva truncada, y espacios recortados (¿será en este sentido lo que vemos el corte vertical del edificio de la izquierda?); así es imposible deducir de quien es la pistola, ya que por la posición de la mano del muerto por bala es probable que la pistola que le disparo en la cabeza (vemos la marca de sangre en su sien izquierda) le cayó de la mano al morir, pero por encontrarse fuera del espacio de la tarima en que descanso el cuerpo del burgués, bien podría pertenecer también al ladrón huyendo. El perro en la tarima, propiedad o no del personaje agachado junto al muerto, que parece hembra (tiene tetas aparentes) puede ser perro callejero, puede estar muerto (por la extraña posición horizontal y en perspectiva

de *trois-quarts* que aparenta), puede ser otro perro persiguiendo al supuesto ladrón.

El 5º nivel, que nos debe orientar en un intento de lectura objetiva de la obra, es el de la ubicación histórica: el cuadro se pintó durante la la Guerra Mundial, por ende se inscribe perfectamente en el expresionismo alemán de la guerra, pre y postguerra, del naufragio y las pasiones violentas (como en Ensor, el muerto por bala tiene cara de calavera). Aún cuando estos elementos se definirán más con la derrota. Pero, aquí como en *El ángel azul*, es la mujer que parece entretejer la relación de la mayoría de los personajes.

El 6º nivel, dependiente del anterior, es el de la referencia iconográfica: como en Ravena o en *Las tejedoras* de Velásquez, las cortinas nos introducen a la idea de que el pintor quiso enfatizar el carácter de representación y representatividad de la obra. La obra se auto-proclama como teatralización o dramatización por las cortinas y la tarima.

El carácter de irreverencia y contravalores de la obra se desprende de la identidad de color entre la mujer, visiblemente una prostituta, y la iglesia que preside a la perspectiva de pueblo, y de la evocación de representación religiosa por las cortinas, como en Ravena, mientras aquí sólo tenemos a una representación de prostitución y muerte.

Ahí donde la iglesia y su campanario en el 2º plano del *3 de mayo de 1808* (1814) de Goya remitía a los valores crísticos de los mártires españoles, en particular en fusilado de camisa blanca y brazos extendidos como en una cruz inmanente, en Grosz iglesia y campanario vienen a representar la Ley injusta en una sociedad absurda y vulgar.

Prostitua e iglesia asumen los mismos colores. El policía que aparece con su perro en la vuelta de la esquina, persiguiendo al ladrón, vienen del fondo, donde la iglesia parece regir, de lejos, al destino colectivo, mandando así su representante de rostro invisible, mano divina (v. la interpretación de Barthes de la mano en la *Enciclopedia*) de una Ley superior, inhumana.

2 perros en la imagen: el que persigue al ladrón, y el que se aleja del muerto por pistola. Obviamente, estos animales no representan, a diferencia de lo que ocurre en el *Retrato de los esposos Arnolfini*, a la fidelidad hogareña o matrimonial. Al contrario, como en Bulgakov o "*Los Motivos del Lobo*" de Darío, vienen a representar la bestialidad humana. Acentúa esta consideración la simetría en el cuadro entre el perro alejándose del muerto por pistola y la

presencia al lado opuesto del muerto de la silueta registrándole aparentemente para robarle.

Tatlin

A inicios de 1917, encontrándose con De Chirico en el hospital militar de Ferrera, Carlo Carrà se vuelve miembro fundador del movimiento Pittura Metafisica. Desde 1912, Kandinsky plantea lo *Concerniente a lo espiritual en el arte* (*Über das Geistige in der Kunst*). De 1920 a 1922, Malevich publica 5 libros que desarrollan una mística del suprematismo al que se dedicó desde finales de 1915. Los planteamientos religiosos acerca del arte puro se multiplican a inicios del s. XX, en continuación, como intuyó Wölfflin, con la dualidad que se afirma desde el debate entre los Antiguos y los Modernos (s. XVII), y la oposición entre las corrientes de finales del s. XIX del arte por el arte (prerafaelitas, simbolistas, parnasianos) y el arte social (románticos, naturalistas, regionalistas, impresionistas, expresionistas), creándose la discusión sobre el sometimiento del arte al gusto burgués a partir de Baudelaire y el salón de los rechazados de Manet. La figuración a la vez se concibe como tradición genuina del "*Volgeist*", de la que parte Kandinsky, y como reducción burguesa a gustos clasicistas. De ahí el choque del Nuevo Plan Económico de 1921, Malevich perdiendo sus puestos en Moscú y Vitebsk por rechazar los fines prácticos del arte, mientras Tatlin rechaza el arte puro y plantea el arte del futuro como aplicado y de artistas-ingenieros. No se puede obviar el origen renacentista de la arquitectura contemporánea: identificación del arquitecto con un tratadista e ideólogo; interacción entre arte del arquitecto y del ingeniero militar y civil (Leonardo, Miguel Angel); mística de la labor arquitectónica, que impone la centralidad del modelo religioso (San Pedro de Roma) y palaciego, y la superposición de formas geométricas puras de simbología neoplatónica y bizantina: el cuadrado símbolo de la tierra, el círculo (cúpula) del cielo. Blunt (*Artistic Theory in Italy 1450-1600*, Oxford, 1940) y Wittkower (*Architectural Principles in the Age of Humanism*, Londres, 1949) estudian la problemática de la Contrarreforma, en particular con Borromeo, entre planta central, circular, y cuadrada o de cruz latina. Las formas circulares y cuadradas como expresiones mínimas de la realidad objetiva o de la mente del artista son las que, en base a una misma búsqueda, dividen los resultados en Malevich y Mondrian. Klee en *Libro de apuntes pedagógicos* (1925) y Mondrian a partir de sus representaciones de árboles (1909-1912 - que hayan antecedentes tanto en *El árbol de los cuervos* de Friedrich como en *Oak tree in winter*, calotipo, 1842, de

William Henry Fox Talbot -) hasta las *Composiciones*, parten del árbol como imagen-base de ramificaciones formales simples cuyas interrelaciones crean una complejización del edificio icónico. La arquitectura moderna (s. XVI-XVII) sostuvo un debate sobre la forma de Jerusalén y del Templo de Salomón alrededor del cual se desarrolla. La *Biblia* y la topografía dan formas cuadradas, pero la simbología del círculo, de Parménides a Pseudo Dionisos el Areopagita, imagen de Dios, se impone en la cartografía. *La Torre de Babel*, contra-modelo del Templo salomónico, representada por Bruegel es de forma circular, como la estratificada Ciudad del Sol de Campanella, mientras la Nueva Atlántida de Bacon es cuadrada, las dos siendo evocaciones utópicas de la Jerusalén celestial reencontrada en el Nuevo Mundo. Así, tanto los valores ideológicos (arte representativo del aparato soviético, arte técnico del ingeniero) como formales (iconografía de la torre de Babel) del *Monumento a la III Internacional* (*MIII*, 1919) de Tatlin, que nunca llegó a construirse por la Guerra Civil, continúan y laicizan el simbolismo de las formas arquitectónicas modernas. Todas las figuras reproducidas por Delfín Rodríguez Ruiz (*Transformaciones de la arquitectura en el siglo XX*, Madrid, Historia 16, 2002, pp. 14-17, 66-69 y 73): el árbol de la viñeta satírica sobre la evolución de la arquitectura por A.Pompe (c. 1918), la demostración de la imposibilidad de erigir la Torre de Babel por A. Kircher, la arquitectura alpina de Taut (1917-1919), las casas volantes de Poelzig (1918), el *Monumento a la Alegría* de Luckhardt (1919), el frontispicio del *Manifiesto de la Bauhaus* por Feininger (1919), y la obra sin título de Scharoun (1919), evidencian el interés místico del expresionismo y la Bauhaus por, según Gropius (p. 66): "*la concepción creativa de la catedral futura que debe, de nuevo, asumir en una forma total y única la arquitectura, escultura y pintura*", torre de Babel de múltiples lenguajes propia de la ideología humanista renacentista, que resurgen de los planteamientos del voluntariamente oculto y subterráneo expresionismo, con la Cadena de Cristal (Gläserne Kette) y el Consejo de Trabajo para el Arte (Arbeitsrat für Kunst), a la Bauhaus, creada en 1919, los fundadores de los dos movimientos siendo básicamente los mismos.

Desde 1880, Nikolai Fedorov en *El Porvenir de la Astronomía y la Necesidad de la Resurrección* plantea la necesidad de la conquista del espacio como búsqueda mística de una nueva Jerusalén para unir los dos mundos: terrenal y celestial. El tema de la mística Babel es también el de *Metropolis* (1927) de Fritz Lang. El concepto del hombre volador se desarrolla desde el s. XIX, del *Palingénésie humaine et la résurrection* de Nodier al *Viaje a la luna* de Méliès, y el globo "*Le Zélé*" de *Mort á crédit* de Céline, pasando por las casas volantes de

Poelzig, los proyectos de cohetes de *El Espacio Libre* (1883) de Konstantin Tsiolkovsky, y de los discípulos de Fedorov: Nikolai I. Kibaltchich, con su proyecto, redactado en 1881, durante su corto encarcelamiento ante de ser ejecutado por el asesinato del Zar Alejandro II, y publicado por primera vez en 1918; y Tsiolkovsky en su ponencia (1903) *Exploración del espacio cósmico con ayuda de máquinas de reacción*. La Revolución rusa implica la necesidad de reconstrucción, la cual se orienta hacia esta mística de la conquista espacial. El "*cosmismo*", corriente rusa del s. XIX que plantea la conquista del cosmos y la victoria del hombre sobre el tiempo y el espacio vía el dominio de los procesos fisiológicos y la inmortalidad (lo que el estalinismo pondrá en práctica con la conservación del cuerpo de Lenin y más tarde de los dirigentes comunistas, incluyendo el propio Stalin), se dobla, en el cristianismo ruso, de la idea que Moscú será, después de Roma y Bizancio, la "*Tercera Roma*", imaginada por El Lissitzky dentro del plan de reconstrucción. El hombre nuevo de El Lissitzky se reapropia del hombre volador, "*Luftmensch*", palabra yiddish que designa a los judíos alemanes: "*hombres del aire*", carentes de arraigo, ilustrados por Chagall, y por extensión a los pobres, Maiakovski tiene un poema sobre, reza el título: "*El proletariado volador*", Goncharova figura *Ángeles y aviones* (referencia angelical que recuerda a *Enoch*); "*luftmensch*" símbolo del proletariado al que el poeta Khlebnikov, inventor de lo no-objetivo ("*zaum*"), en sus *Proposiciones* (1914-1915), construye un nuevo hábitat móvil, permitiendo cambiar de lugar cada vez que se desea, cabinas móviles de vidrio con anillo para zeppelines que se amarran a casas-rejas de hierro en cualquier ciudad. La utopía de una "*torre infinita*" en un espacio "*siempre más alto*" de El Lissitzky e Tatlin a partir del *MIII* se expresa en *Letatlin* (1926-1932, cuyo nombre asocia el nombre de Tatlin con el verbo ruso "*letat*": "*volar*"), bicicleta insertada en una estructura de madera liviana, cubierta con membrana de seda, que, por propulsión humana, permite simbólicamente al hombre alzar vuelo valiéndose sólo de sus propias fuerzas (los antecedentes de *Letatlin* son el *Ornitóptero* de Leonardo Da Vinci, e el proyecto de máquina voladora, 1714, de Emanuel Swedenborg, de la que Swedenborg da una descripción técnica completa en la 4a edición del *Daedulus Hyperboreus*, 1716, primer periódico científico sueco, fundado por Swedenborg). Lo no-objetivo es la base de las formas flotando en el espacio "*sin pega ni clavo*" de Malevich. Khlebnikov resume la utopía arquitectural rusa de la época con la frase: "*El futuro es nuestra casa*". Aún después de la desaparición organizada de las vanguardias, la arquitectura oficial soviética siguió especulativa de realidades

utópicas, como enseñan los bocetos de Iakov Tchernikov. Con sus 440 m. de altura previstos, e ideología técnica (v. el *Manifiesto de la Internacional Constructivista* del Congreso Dada de Weimar, 1922, los lemas: "¡*El arte ha muerto!*" "¡*Viva el nuevo arte maquínico de Tatlin!*" de Grosz y Herzfeld, y la declaración de Grosz en el No 2 de 1923 de *LEF*, revista de de Maïakovsky: "*llegará un día en que el pintor ya no será el anarquista bohemio del tipo flojo, sino un trabajador irradiante la claridad y la salud en el seno de lo colectivo*"), *MIII* se inspira tanto, por su arca de apertura del nivel inferior, de la Torre Eiffel (a su vez elevación-símbolo de la técnica humana contemporánea apuntando al cielo), como de la "*montaña muy elevada*" de Ezequiel, 40ss. En el t. II de *Filosofía del deber universal* (1913), Fedorov rechaza la contemplación metafísica pasiva del mundo, y la regulación de la naturaleza vía la arquitectura, "*teatro de creatividad cósmica*". Prefigurando el Nuevo Realismo y su interpretación por Pierre Restany, *La constatación del Formalismo* de Chlovsky plantea: "*Las obras de arte ya no son ventanas abriendo sobre el mundo, son objetos*". *MIII* retoma formalmente el *Relieve* (1916) de Tatlin, escultura-objeto con forma de pichinga. Malevich, que se basa, sin citarlos, en Fedorov y Tisolkovsky, define su arquitectura cósmica en la descripción que da, en 1920 en la revista *Aero* del Unovis, grupo de arquitectos reunidos alrededor suyo en Vitebsk, tras su ida de Moscú, de un nuevo satélite "*suprematista... de una sola pieza, sin el menor tornillo. Una viga metálica... fusión de todos sus elementos, a imagen del globo terráqueo que lleva en sí todas las perfecciones,... se moverá sobre su propia orbita*", propuesta defendida por El Lissitzky, y racionalizada después por la Asociación de Arquitectos Nuevos Asnova. La descripción recuerda la propuesta astronómica de *MIII*, tres edificios de vidrio rotando: uno cúbico, cada año, otro piramidal, cada mes, el tercero cilíndrico, cada día.

Kazimir Malevitch

> "*El mundo es un absurdo animado que rueda en el vacío para asombro de sus habitantes.*"
> (Gustavo Adolfo Bécquer)

No entender, dentro de la vanguardia, el *Cuadrado negro sobre fondo blanco* (óleo sobre lienzo, 79,5 x 79,5 cm, Galería Tretyakov, Moscú, existen tres versiones del cuadro, respectivamente fechadas en 1913, 1915 y 1923) de Malevitch como un problema ante todo compositivo sería un error.

Expuesto por primera vez en 1915 en la fundadora exposición *0.10: última exposición futurista* de Petrogrado, deja entender el pintor, en el manifiesto publicado por él para dicha exposición, y titulado *Del cubismo al suprematismo*, que fue realizada en 1913 (esta misma fecha pone Malevitch al reverso del cuadro), época por otra parte de los decoros para la ópera futurista Победа над солнцем / *Pobeda nad solntsem* (*La Victoria del Sol*), presentada en el Luna Park de San Petersburgo, con un libreto escrito en zaoum por Alexeï Kroutchenykh, música de Mikhaïl Matiouchine, un prólogo agregado por Vélimir Khlebnikov, escenografías de Malevitch y puesta en escena por el grupo artístico Soyuz Molodyozhi.

A) El *Cuadrado negro sobre fondo blanco* en los textos de Malevitch

Tanto "*La luz y el color en arte*" (*Carnet B*, 1923-26, archivos de Hans Von Riesen, hoy en el Stedelijk Museum de Amsterdam, probable borrador de un curso para los alumnos de INKHOUK) como el manifiesto suprematista *Del cubismo al suprematismo* nos revelan parte de las intenciones subyacentes al *Cuadrado negro sobre fondo blanco*.

En "*La luz y el color en arte*", escribe (además de seleccionar el texto, subrayamos las partes que nos interesan más directamente):
" *I*

Para el pintor como para el escultor, no existe otra luz que aquella por medio de la cual se produce el modelado de las cosas, la luz no parece ser el objetivo principal, sino un medio técnico que sirve para revelar lo conocido de la profundidad de las tinieblas. Si la luz es un simple medio técnico, es evidente que juega un rol de igualdad con otros medios materiales, la luz está en el mismo nivel que cualquier materia y posee un valor de igualdad con todos ellos, porque también representan, de igual manera, los mismos medios y cualidades que la luz, por los cuales se revela la idea, mostrando a través suyo la faz o forma de las cosas que yacen en mi, como resultado de las reacciones de dos fenómenos que existen en mi y fuera de mi.
De ahí, extraigo la siguiente conclusión, la pintura o la escultura no revelan jamás ni la luz, ni el color, ni la forma sino la reacción que se produce en la colisión de fuerzas que yacen fuera y dentro de mi.
.../...
<u>*Por otro lado, la conciencia pictórica no concuerda con este problema y dice que la idea de la pintura y de la escultura consiste en restituir la idea externa; he llegado a pensar que para los pintores no existen objetos (predmiet) que se encuentren fuera de mi, sino solamente lo que se encuentra en mi. ...*
La pintura, desde mi punto de vista, ha cumplido un proceso de revelación de la idea, ha dirigido el trabajo sobre el conocimiento de las cosas, ha hecho una búsqueda científica de los fenómenos y su realización, ha creado su semejanza. ...
Todos los fenómenos del pasado del hombre llevan la denominación de «primitivo», igual que la nuestra llevará, a su vez, la misma etiqueta.</u>
.../...
De esta manera, la esencia (souchtchnost) pictórica está en la categoría de la actividad científica, aspira de una forma u otra a revelar lo auténtico, habiendo conseguido la identidad del fenómeno en el desarrollo del hecho sobre la tela en forma de pintura, y en el espacio, en forma de escultura.
En otros términos, aspira al desarrollo de libros científicos de la misma manera que otras ciencias aspiran, con el estudio, descubrir la identidad y la autenticidad del fenómeno de la naturaleza.
La ciencia pictórica puntillista, habiendo rechazado el estudio del objeto, en otros casos la forma, parece probar que esta parte está, o bien estudiada, es decir que su autenticidad anatómica está resuelta, o bien se dirige a un nivel más elevado; pero el problema no ha sido resuelto, permanece la luz; después de haber

solucionado el problema de la luz, la ciencia pictórica alcanzará una identidad completa de revelación del hecho auténtico de la naturaleza.
.../...
En esta última tendencia de la esencia pictórica se observa otro fenómeno, la luz no juega el papel que jugaba con los puntillistas y, en general, en todos los pintores. Aquí, se pone en primer término, el problema de la revelación del color, pero no como elemento que yace fuera de cualquier prisma, es decir, fuera de lo subjetivo, sino a través del prisma, es decir, a través de cierta unión o construcción de cuerpos que darán tal o cual refracción del color o de su intensidad. Cada prisma puede presentar un parecido al hombre donde la misma luz o color pueden refractarse con fuerza. De ahí que para estudiar el color, es indispensable dejarlo pasar a través de los prismas pictóricos, y sólo las tendencias pictóricas pueden ser tales prismas. Así, el cubismo, el futurismo representan prismas pictóricos construidos, en los cuales tenemos distintos estados de luz o de color.
.../...
Marinetti ha construido un prisma y espera el momento en que los indígenas salvajes [2] lo invectivarán.
Otro que ha construido un prisma con un aspecto definitivo es Pablo Picasso, el prisma del cubismo; su suerte es idéntica.
Sobre la base de los dos primeros prismas de la ciencia pictórica he logrado construir un tercero, que llamo suprematismo. Ha caído sobre mí esclarecer progresivamente este prisma que supone mi trabajo principal en la ciencia pictórica.
.../...
Para que esto resulte más claro, diré que la esencia pictórica no consiste en el reflejo de lo visible, y todo lo visible no es un pretexto en el sentido en que se comprende. La pintura es uno de los medios de conocimiento del mundo de los fenómenos, y el fenómeno conocido en la naturaleza o en la vida se expresa precisamente en una cierta construcción de cada fenómeno, en la forma.
.../...
En realidad, pienso que si cada hombre es también sol, nada será de todas maneras claro, y si hemos llegado al sol, entonces habrá igualmente sombra, igual que en la tierra. Su luz habrá aclarado mi conciencia del mismo modo que la luz se recoge en la pintura de la obra.

Toda la captura luminosa que hace el pintor, la captura del destello de los rayos y el esclarecimiento, ha probado una cosa, que no hay luz con funciones determinadas de esclarecer la verdad y que revelar su resplandor como meta es imposible. La experiencia pictórica muestra únicamente dos relaciones materiales diferentes de lo claro y lo oscuro, diferencias de una sola y misma materia.
.../...
El puntillismo ha sido la última tentativa en la ciencia pictórica que se esfuerza por revelar la luz, fueron los últimos que creyeron en el sol, en su luz y en su fuerza. Que sólo él revelará por sus rayos la Verdad de las obras.
.../...
Los puntillistas han asumido este trabajo, ignorando al objeto porque era solamente el lugar sobre el cual se manifiesta la luz. Habiendo alcanzado en su tarea algunos resultados a cerca del problema pictórico de la luz, el pintor puede revelar la forma a través del orden y la realidad donde ella se manifiesta en la naturaleza.
Para el puntillismo parece terminarse el realismo pictórico. La pintura ha permitido el trabajo analítico y sintético de revelación de las cosas que se encuentran alrededor del pintor.
Para ellos la luz ha podido cumplir un trabajo científico determinado y todo un período de la idea pictórica que aspiraba a la expresión pictórica natural y auténtica.
<u>*Tras ellos comienza una actividad pictórica dirigida hacia un nuevo análisis y síntesis de la pintura pura, es decir, hacia la fabricación de la materia pictórica en sí misma; la han deducido a partir de las eflorescencias de la luz, produciendo la construcción de un nuevo cuerpo pictórico a través del cual deberán construirse las cosas en el espacio de la luz misma. Estos eran solamente los trabajos preparatorios de los problemas pictóricos en el cubismo. En este dominio es el sabio pictórico Paul Cézanne quien ha ocupado el lugar. Pero la cuestión de la luz no desaparece).*</u>
.../...
La conciencia del cubismo entiende por blanco no el material, sino el momento de la toma de conciencia, por negro lo que no se comprende. El blanco, el negro, lo claro, o la luz, cesarán de existir realmente en el sentido en que eran comprendidos hasta entonces.
.../...

¿Para este fin se elabora entonces la intensividad coloreada? Siempre permanece el mismo fin, la revelación de la idea coloreada. ¿Cuál es entonces esta idea? ¿Es posible ante el esclarecimiento de la idea preparar los medios? Cada idea exige los medios apropiados, como consecuencia, la idea es ya algo a través de lo cual pasa la refracción de los fenómenos y su descomposición en elementos que serán también los medios de construcción de la idea, es decir, vendrá la realización de la concepción del mundo.
.../...
Muchos piensan que el suprematismo tiene como tarea revelar exclusivamente el color y que los tres cuadrados construidos, rojo, negro y blanco representan también la manifestación del color, e igualmente la resolución del problema pictórico en su pura dimensión bidimensional como superficie plana. Desde mi punto de vista, el suprematismo en tanto que superficie plana no existe, el cuadrado es solamente una de las facetas del prisma suprematista, a través del cual el mundo de los fenómenos se refracta de un modo distinto al cubismo, o al futurismo. La captura de la luz, o bien del color, para la construcción de una forma es negada totalmente por su conciencia, como rechazo total de revelar figurativamente las cosas. Estableciendo la no-figuración (bespredmitnost), la conciencia aspira con ello a lo absoluto. A partir de la construcción de pantallas solares sobre las cuales llegará a ser definitivamente claro cualquier fenómeno del mundo. No existe una unidad oscura que sea visible y nítida sobre un disco de luz viva, no hay más que una unidad clara sobre un disco oscuro.
.../...
II
Pero debo volver al tema de la luz y del color, volver a la cuestión: ¿cuándo aparece el momento real de la luz? La luz que atraviesa las gotas de lluvia forman su división de lo real en colores, constituyendo una nueva autenticidad real. La gota de agua deviene una nueva circunstancia para la luz. Admitamos que esta circunstancia hace construir el mundo entero coloreado en un sólo color, o los colores del arco iris; como consecuencia, alguna parte habría sido puesta en tal circunstancia, más allá de la cual no estaría la realidad de la luz. Sólo habríamos podido revelarla, el color deviene autenticidad. Pero es posible que el color no sea más que un resultado del prisma que nos muestra la realidad efectiva del color en siete rayos; en otras circunstancias puede mostrar miles, etc. Teniendo de profesión simplemente pintor, tengo delante de mi un libro: la naturaleza, que leo y

observo en el límite de mis posibilidades. La naturaleza, es para mí, el gabinete del físico en el que se producen diversos fenómenos. El arco iris, como resultado de la refracción de los rayos a través del prisma de las gotas de agua, atrae mi atención sobre un hecho que representa una de las numerosas circunstancias; es por lo que cada flor resulta ser una circunstancia en la cual, una sola y misma sustancia, es refractada y coloreada con tal color y no con tal otro, he recibido a partir de la composición de un fenómeno uno de sus componentes.

.../...

Ahora retomo la pregunta que he dejado en el gráfico, sobre la línea que continúa se seguirá el desarrollo de energías humanas y otras en la creación de centros de cultura, mostrando que el hombre representa uno de los prismas vivos e interesantes en el mundo, que se encuentra en el trabajo eterno de la construcción de su conciencia, creando a partir de ella el prisma que refleja los fenómenos de su autenticidad.

En la línea que se desarrolla remarco una serie de lugares donde se acumula la energía. La acumulación de energía debe seguramente haber recibido una forma; la forma construida del centro dado será justamente el signo del trabajo energético que es recogido en cada construcción; todo centro de construcción humana no será otro que el prisma de la toma de conciencia dada, del saber, de la matriz del arte, de la ciencia, etc.

.../...

Acordemos un fenómeno que vea el hombre que revela el color sobre una superficie o tela, especialmente preparada para este efecto. ¿Qué debe hacer si ante él se determina la tarea de revelar un sólo color? Aquí aparece la cuestión: ¿es posible revelar el color azul o rojo sin la ayuda de algunos medios? ¿De qué modo podemos decir o probar que hemos revelado un rojo más rojo que otro? En la revelación química esto se hace con la ayuda del distanciamiento o agregando a la sustancia colorante dada otros elementos, es decir, nuevas condiciones son creadas constituyendo al mismo tiempo un sólo color, o bien, en otro caso, el matiz y su intensidad.

.../...

Intentemos verificar si tenemos auténticamente revelado eso que pensamos. Dibujemos en la parte inferior de la tela el tejado de una casa, o tracemos una línea, o introduzcamos una nebulosidad blanca. Y percibamos que en nuestra conciencia el color revelado desemboca en una nueva circunstancia y se transforma no en superficie plana, sino en espacio.

La tercera posición del sujeto de la revelación, requiere en estas circunstancias la posibilidad de revelar la luz, o el color u otro material; respondiendo a esta cuestión puedo decir que se puede revelar cualquier cosa, siempre y cuando se pueda efectuar la separación absoluta de la sustancia, cuando estén desplegadas todas las circunstancias en general.
.../...
III
.../...
Cuanto mayor sea la experiencia pictórica, más debe alejarse de la paleta. Cuando se ha pasado sobre el espacio y el tiempo, comienza su nueva historia, su nuevo arte, su habilidad y experiencia. El paso de la pintura de la ribera bidimensional a ésta con tres, o más lejos, con cuatro, debe inevitablemente chocar con una necesidad real de revelar las cosas que se encuentran en el tiempo con una tela bidimensional. La tela no puede dar lugar a esta realidad porque ya el interior de la pintura ha pasado a la tridimensionalidad. La tela bidimensional no tiene la tercera extensión y, por consecuencia, las vibraciones del volumen deben crecer a partir de una base bidimensional en el espacio. Es posible encontrar aquí la justificación principal del collage en el cubismo.
Anotemos por el momento todo ello hasta el análisis del cubismo y vayamos examinando el trabajo ulterior de la pintura y el principio espacial en su trabajo. Del análisis precedente vemos que la tela bidimensional no puede satisfacer la toma de conciencia pictórica en sí de la tridimensionalidad. Y está claro que la tela, en tanto que medio de un plano puramente bidimensional, debe salir de su uso, siempre que la pintura se encuentre en la evolución general del realismo volumétrico.
Pero, visiblemente, la pintura tiene sus razones, pues opera siempre sobre la tela, afirmando la bidimensionalidad. Esta afirmación me obliga a verificar la tela y resolver qué representa en sí misma y qué rol puede jugar en el trabajo de la pintura. En un caso ha revelado la luz, en otro el color, en el tercero la pintura y en un cuarto se esfuerza por resolver el problema de la construcción pictórica espacial.
La tela representa el lugar o la superficie plana ordinaria donde sucede el trabajo de la pintura para revelar sobre esta superficie las ideas interiores y exteriores.
.../...

Pero, de todos modos, esta sensación espacial no será física, real, sino la impresión de una autenticidad viva que existe en el interior del pintor.
La tela es el lugar sobre el cual la pintura se esfuerza por revelar todo lo que se encuentra en movimiento, es decir, en el tiempo real de las cosas espaciales en sí. Así, por ejemplo, revela lo complejo que es construir los elementos en mi toma de conciencia interior por las sensaciones físicas, y debo repetirlo todo la tela. Cumplir todo el trabajo tomando de manera auténtica el estado interior, en mi, de lo real. Donde se ve la forma de lo real que pienso transmitir al mundo exterior con un tacto físico nuevo.
.../...
Veamos así el fundamento legítimo de las modificaciones pictóricas que constituyen en sí el anillo o la órbita de su propio movimiento; emanando de su afelio de color, la densidad pictórica suprema espera en el centro y se mueve hacia el perihelio, la densidad pictórica se disuelve poco a poco y se ilumina intensamente de un color vivo en el perihelio, yendo más lejos hacia el centro opuesto de su órbita que constituye una nueva densidad opuesta de consistencia incolora.
<u>*El período suprematista me ha convencido de que en su prisma, el movimiento del color, ha designado de un modo tajante tres estados en el cuadrado rojo, negro y blanco.*</u>
.../...
<u>*Es posible que la noción de blanco o de negro encontrare otra interpretación (precisamente sobre el blanco puede fijarse otro objetivo, es decir, el lugar donde la diversidad no será visible), la aspiración de doctrinas humanas sobre la igualdad estarán comprendidas en el negro o el blanco, de este modo el fondo constituido para la introducción o la aparición de un hecho preeminente no existirá. Apelo al centro supremo de lo único común «Blanco».*</u>
.../...
Los cubistas rusos han sido los primeros en construir un prisma inverso de acción, a través del cual la pintura se divide en colores. El cubismo occidental comprueba en él mismo esta necesidad, pero la causalidad no está esclarecida. No poseemos ningún argumento de esta causa excepto el motivo estético. Cuando en los cubistas rusos se contemplan las experiencias en la órbita del movimiento pictórico, el mundo de la esencia pictórica entra en el color y el momento de pulverización de la densidad pictórica en una serie de colores que pueden ser más intensos y que no estaban en la formación de la densidad pictórica en general.

.../...
Es posible hacer una analogía entre dos revoluciones; aquella de los desplazamientos socialistas que se expresan en las diversas formas de partidos socialistas que agitan sólo las bases económicas, sólo la conciencia establecida; y lo mismo en la revolución pictórica con los desplazamientos cubistas de la conciencia pictórica establecida.
Los agrupamientos socialistas, son los mismos rayos coloreados que atraviesan el prisma opuesto de la liberación y que aspira a unirse en una nueva construcción sobre la dimensión de la nueva conciencia.
La revolución pictórica ha cumplido un gran trayecto hasta el último límite, al lado del cual, viene el mundo blanco incoloro de las igualdades.
La revolución política y económica ofrece una representación semejante a la paleta pictórica coloreada. Cada conciencia del grupo político tiene su propio color. La conciencia política no sólo lo tiñe sino que posee también su propia forma, llamada las internacionales. La internacional, es ya una nueva paleta de colores que debe componer un cuerpo único incoloro, saliendo de todas las diversidades para ir a la unidad y la igualdad.
La internacional es la nueva forma de construcción en tanto que esencia de las masas populares. Paralelamente a la masa pictórica. Pero no se reconocerá ni lo uno ni lo otro.
.../...
Los puntillistas querían revelar la luz, han tropezado con el color, o bien el prisma científico ha demostrado que la luz es el resultado del movimiento del color. Que el color si cae en una circunstancia apropiada deviene luz, pero no color. Pero es sólo una de las combinaciones de las circunstancias del mundo; ¿todos nuestros prismas científicos no pueden tener las mismas combinaciones en las que una sola y misma cosa parezca ser varias?
.../...
Oh! Si pudiéramos construir sobre la ley, la cuestión habría terminado, tendríamos lo absoluto. Pero, todas nuestras leyes no son más que leyes de leyes.
.../...
Este actor tiene un objetivo, son los rayos de absorción, el rayo negro. Su autenticidad se apaga, sobre el prisma no hay más que una pequeña banda negra, como una grieta, por la cual no vemos más que las tinieblas inaccesibles a cualquier luz, sea cual sea, ni al sol, ni a la luz del saber. En este negro se termina

nuestro espectáculo, es aquí donde entra el actor del mundo después de haber ocultado sus numerosos rostros ya que no tiene rostro auténtico."

Vemos en el anterior texto varios elementos:
1. Cómo la teoría de Malevitch, basada en la cuestión del color cayendo sobre el objeto, es paralela a los trabajos de Moholy-Nagy con su *Modulador Luz-Espacio* (1922-1930). En el cinema francés, se da otro caso, pre-surrealista (antes del *Manifiesto* de 1924 de André Breton), de ensayos visuales, relacionados con sobreimpresiones, efectos ópticos, cortes muy abruptos, movimientos subjetivos de cámara, planos detalles que implican disociación del personaje, alternativas al montaje continuo y narrativo, con subordinación de los factores temporal y espacial del montaje a los rítmicos, en Germaine Dulac (directora de *La souriante Madame Beudet*, 1923, primera película de la historia del cinema que se enfoca en el punto de vista psicológico de una mujer, basadándose por completo en las fantasías de la heroína y su evasión imaginaria de un matrimonio aburrido), propuesta de "*cinematografía integral*" inspirada en las teorías de Ricciotto Canudo y Louis Delluc, con el que Dulac trabajó, proyecto influido por el arte postsimbolista, así como por la narrativa de Proust y de Gide, que cultiva un conjunto de recursos para representar los estados interiores de los personajesque, y que encontramos en los demás impresionistas franceses (el citado Delluc, Jean Epstein, Abel Gance), que desembocará y se formalizará en las películas de la segunda etapa de Dulac, a partir de *La coquille et le clergyman* (1927), filme inspirado en Antonin Artaud y que resultará ser importantísimo para los surrealistas, por su carácter abiertamente antinarrativo, totalmente desligado de la causalidad, directamente influenciado por la pintura de Giorgio de Chirico. De esta segunda época, de fuerte vocación experimental, datan los llamados "*estudios musicales*": *Thèmes et Variations* (1924), *Disco 927* (1928) inspirado en Chopin, y *Arabesque* (1929) en Debussy. En estos filmes, así como en sus escritos teóricos, Dulac pretende alcanzar el cine "*puro*", esforzándose de expresar el paralelismo entre las expresiones

musical y cinematográfica, liberándose de toda influencia literaria, teatral, e incluso de otras artes visuales, por lo que ella hablará de películas *"construidas musicalmente"* y de *"filmes hechos de acuerdo con las reglas de la música visual"*.
2. Cómo la teoría de Malevitch, orientada hacia la negación histórica de "*la conciencia externa*" que "*consiste en restituir la idea externa*", diciendo: "*he llegado a pensar que para los pintores no existen objetos se encuentren fuera de mí, sino solamente lo que se encuentra en mí*" es una clara retoma de Hegel (*De lo bello y sus formas (Estética)*, conocido como *Lecciones de Estética*, 1818-1829, Madrid, Espasa Calpe, 1958, "*Opiniones comunes sobre el arte. Principio del cual nace. Su naturaleza y fin*", v. nuestro artículo sobre "*Realidad*").
3. Cómo la problemática de Malevitch pasa de la luz al plano del desarrollo de la forma en el "*espacio, en forma de escultura*", es decir, a la vez, en una preocupación similar a la de Moholy-Nagy, y, a la vez, dentro de una perspectiva que desemboca en la forma por encima del color ("*Intentemos verificar si tenemos auténticamente revelado eso que pensamos. Dibujemos en la parte inferior de la tela el tejado de una casa, o tracemos una línea, o introduzcamos una nebulosidad blanca. Y percibamos que en nuestra conciencia el color revelado desemboca en una nueva circunstancia y se transforma no en superficie plana, sino en espacio.*"), validando que lo geométrico se sobreponga, como elemento central, al color. Tal diferencia es clara al comparar el *Cuadrado negro sobre fondo blanco* con la primera acualera abstracta (*Sin título*, 1910-1913) de Kandinsky, ésta donde es el color, no la forma (manchas informes) que predomina en la composición.
4. La evolución explícita, considerada por Malevitch como un proceso genético de su movimiento y obra, en el impresionismo, que tiene que ver con la luz, y el cubismo, que tiene que ver con la forma.
5. La referencia al cubismo y al futurismo como movimientos paralelos, que trabajan la forma, el cuerpo físico, ya no la luz, es

decir, lo que hace rebotar y refleja la luz, ya no la luz como objeto visual en sí ("... *el problema de la revelación del color, pero no como elemento que yace fuera de cualquier prisma, es decir, fuera de lo subjetivo, sino a través del prisma, es decir, a través de cierta unión o construcción de cuerpos que darán tal o cual refracción del color o de su intensidad*"). Esta modificación de perspectiva se integra, de nuevo, para nosotros a cierto paralelismo entre la obra de Malevitch en sus planteamientos y la de Moholy-Nagy.

6. Una conciencia evolutiva de la figuración, que usa objetos complejos, al impresionismo como primer paso hacia la abstracción, obviando el objeto para interesarse al color, y el cubismo como paso más reciente, donde, cancelado el objeto, y superado el color, es la forma, la materia pura del cuadro, es decir, la construcción de los cuerpos geométricos que reciben y rebotan la luz (como en el *Modulador*), que viene a ser el centro de interés del pintor ("*Para que esto resulte más claro, diré que la esencia pictórica no consiste en el reflejo de lo visible, y todo lo visible no es un pretexto en el sentido en que se comprende. La pintura es uno de los medios de conocimiento del mundo de los fenómenos, y el fenómeno conocido en la naturaleza o en la vida se expresa precisamente en una cierta construcción de cada fenómeno, en la forma.../... La experiencia pictórica muestra únicamente dos relaciones materiales diferentes de lo claro y lo oscuro, diferencias de una sola y misma materia.../... El puntillismo ha sido la última tentativa en la ciencia pictórica que se esfuerza por revelar la luz, fueron los últimos que creyeron en el sol, en su luz y en su fuerza. Que sólo él revelará por sus rayos la Verdad de las obras.../... Los puntillistas han asumido este trabajo, ignorando al objeto porque era solamente el lugar sobre el cual se manifiesta la luz.../... Tras ellos comienza una actividad pictórica dirigida hacia un nuevo análisis y síntesis de la pintura pura, es decir, hacia la fabricación de la materia pictórica en sí misma; la han deducido a partir de las eflorescencias de la luz, produciendo la construcción de un nuevo cuerpo pictórico a través del cual deberán construirse las cosas en el espacio de la luz misma.*

Estos eran solamente los trabajos preparatorios de los problemas pictóricos en el cubismo. En este dominio es el sabio pictórico Paul Cézanne quien ha ocupado el lugar. Pero la cuestión de la luz no desaparece).")

7. *Así, como el suprematismo da el paso terminal: "La conciencia del cubismo entiende por blanco no el material, sino el momento de la toma de conciencia, por negro lo que no se comprende. El blanco, el negro, lo claro, o la luz, cesarán de existir realmente en el sentido en que eran comprendidos hasta entonces.../... Muchos piensan que el suprematismo tiene como tarea revelar exclusivamente el color y que los tres cuadrados construidos, rojo, negro y blanco representan también la manifestación del color, e igualmente la resolución del problema pictórico en su pura dimensión bidimensional como superficie plana. Desde mi punto de vista, el suprematismo en tanto que superficie plana no existe, el cuadrado es solamente una de las facetas del prisma suprematista, a través del cual el mundo de los fenómenos se refracta de un modo distinto al cubismo, o al futurismo. La captura de la luz, o bien del color, para la construcción de una forma es negada totalmente por su conciencia, como rechazo total de revelar figurativamente las cosas. Estableciendo la no-figuración (bespredmitnost), la conciencia aspira con ello a lo absoluto."*

8. *Que dicho movimiento corresponde a una búsqueda de unificación absoluta del problema del color: "¿cuándo aparece el momento real de la luz? La luz que atraviesa las gotas de lluvia forman su división de lo real en colores, constituyendo una nueva autenticidad real. La gota de agua deviene una nueva circunstancia para la luz. Admitamos que esta circunstancia hace construir el mundo entero coloreado en un sólo color, o los colores del arco iris; como consecuencia, alguna parte habría sido puesta en tal circunstancia, más allá de la cual no estaría la realidad de la luz. Sólo habríamos podido revelarla, el color deviene autenticidad. Pero es posible que el color no sea más que un resultado del prisma que nos muestra la realidad efectiva del color en siete rayos; en otras circunstancias puede mostrar miles, etc.",*

por lo que puede Malevitch concluir su texto afirmando: "*Es posible que la noción de blanco o de negro encontrare otra interpretación (precisamente sobre el blanco puede fijarse otro objetivo, es decir, el lugar donde la diversidad no será visible), la aspiración de doctrinas humanas sobre la igualdad estarán comprendidas en el negro o el blanco, de este modo el fondo constituido para la introducción o la aparición de un hecho preeminente no existirá. Apelo al centro supremo de lo único común «Blanco».../... Es posible hacer una analogía entre dos revoluciones; La revolución política y económica ofrece una representación semejante a la paleta pictórica coloreada. Cada conciencia del grupo político tiene su propio color. La conciencia política no sólo lo tiñe sino que posee también su propia forma, llamada las internacionales. La internacional, es ya una nueva paleta de colores que debe componer un cuerpo único incoloro, saliendo de todas las diversidades para ir a la unidad y la igualdad./ La internacional es la nueva forma de construcción en tanto que esencia de las masas populares. Paralelamente a la masa pictórica. Pero no se reconocerá ni lo uno ni lo otro.../... Los puntillistas querían revelar la luz, han tropezado con el color, o bien el prisma científico ha demostrado que la luz es el resultado del movimiento del color. Que el color si cae en una circunstancia apropiada deviene luz, pero no color. Pero es sólo una de las combinaciones de las circunstancias del mundo; ¿todos nuestros prismas científicos no pueden tener las mismas combinaciones en las que una sola y misma cosa parezca ser varias?.../... Este actor tiene un objetivo, son los rayos de absorción, el rayo negro. Su autenticidad se apaga, sobre el prisma no hay más que una pequeña banda negra, como una grieta, por la cual no vemos más que las tinieblas inaccesibles a cualquier luz, sea cual sea, ni al sol, ni a la luz del saber. En este negro se termina nuestro espectáculo, es aquí donde entra el actor del mundo después de haber ocultado sus numerosos rostros ya que no tiene rostro auténtico.*" Por lo que nos pueden parece algo repetitivas las tres partes del texto "*La luz y el color en el arte*", ya que el centro de la demostración es, en realidad, la evolución del impresionismo y, en

particular, el puntillismo, en el que se pierde el objeto por la forma (el punto) que revela la forma en que cae la luz como prisma sobre las cosas, hasta el suprematismo, pasando por la objetualidad de la *découpe* cubista de los elementos en formas (ya no objetos, ni tampoco focos de luz, sino realmente formas bidimensionales, propias del ámbito pictórico: "*La tela no puede dar lugar a esta realidad porque ya el interior de la pintura ha pasado a la tridimensionalidad. La tela bidimensional no tiene la tercera extensión y, por consecuencia, las vibraciones del volumen deben crecer a partir de una base bidimensional en el espacio.*", como lo pregonaba el mismo Cézanne, que cita aquí Malevitch, en su carta a Émile Bernard del 15 de abril de 1904: "*Tout dans la nature se modèle selon le cylindre, la sphère, le cône. Il faut s'apprendre à peindre sur ces figures simples.*"), para llegar al suprematismo, el cual crea rayo negro o blanco, que, en fin de cuenta, no es nada más que la unificación del prisma para representar todos los colores en uno solo, al igual que la revolución política unifica, según el pintor, "*las masas populares*", dándoles "*la unidad y la igualdad*", por lo que el prisma que se propone Malevitch en el suprematismo es esta "*circunstancia apropiada (en que) deviene luz, pero no color*"; "*construir el mundo entero coloreado en un sólo color*", a como "*La internacional es la nueva forma de construcción en tanto que esencia de las masas populares*". Asimismo (citamos de nuevo), "*... los tres cuadrados construidos, rojo, negro y blanco*" no sólo representan, como "*Muchos piensan*", "*la manifestación del color, e igualmente la resolución del problema pictórico en su pura dimensión bidimensional como superficie plana*", sino que, "*Desde mi punto de vista, el suprematismo en tanto que superficie plana no existe, el cuadrado es solamente una de las facetas del prisma suprematista, a través del cual el mundo de los fenómenos se refracta de un modo distinto al cubismo, o al futurismo. La captura de la luz, o bien del color, para la construcción de una forma es negada totalmente por su conciencia, como rechazo total de revelar figurativamente las cosas. Estableciendo la no-figuración*

(bespredmitnost), la conciencia aspira con ello a lo absoluto. A partir de la construcción de pantallas solares sobre las cuales llegará a ser definitivamente claro cualquier fenómeno del mundo. No existe una unidad oscura que sea visible y nítida sobre un disco de luz viva, no hay más que una unidad clara sobre un disco oscuro." Es clara, entonces, la representación del problema de la luz como fenómeno prismático, (*"unidad clara sobre un disco oscuro"*). De hecho, mientras el negro es, en la síntesis sustractiva, la mezcla de los colores que absorban cada uno una longitud de onda, el blanco es, en la síntesis aditiva, combina los colores de distintas fuentes emisoras para obtener el color blanco. Así, Malevitch tiene razón, es sobre el fondo negro que se puede descomponer la luz blanca para obtener los colores, haciendo pasar la luz a través del prisma y poniendo un cartón negro sobre el cual se proyectará la descomposición de dicha luz, es decir, su espectro. Sin embargo, para una luz monocromática, no funciona el prisma, ya que sólo emite una sola longitud de onda ("*... para estudiar el color, es indispensable dejarlo pasar a través de los prismas pictóricos*").

9. Mientras Loos en "*Ornamento y Delito*" (1908) expone que debe desaparecer el ornamento porque es secuela de una mente primitiva: "*El primer ornamento que surgió, la cruz, es de origen erótico. La primera obra de arte, la primera actividad artística que el artista pintarrajeó en la pared fue para despojarse de sus excesos. Una raya horizontal: la mujer yacente. Una raya vertical: el hombre que la penetra. El que creó esta imagen sintió el mismo impulso que Beethoven, estuvo en el mismo cielo en el que Beethoven creó la Novena Sinfonía./ Pero el hombre de nuestro tiempo que, a causa de un impulso interior pintarrajea las paredes con símbolos eróticos, es un delincuente o un degenerado. Obvio es decir que en los retretes es donde este impulso invade, del modo más impetuoso, a las personas con tales manifestaciones de degeneración. Se puede medir el grado de civilización de un país atendiendo a la cantidad de garabatos que aparezcan en las paredes de sus retretes./ En el niño, garabatear es un fenómeno natural; su primera manifestación artística es llenar las paredes*

con símbolos eróticos. Pero lo que es natural en el papúa y en el niño, resulta en el hombre moderno un fenómeno de degeneración. Descubrí lo siguiente y lo comuniqué al mundo: La evolución cultural equivale a la eliminación del ornamento del objeto usual.", Malevitch, considerando en el texto citado la evolución desde una perspectiva en movimiento ("*Todos los fenómenos del pasado del hombre llevan la denominación de «primitivo», igual que la nuestra llevará, a su vez, la misma etiqueta.*"), en *Del cubismo al suprematismo* afirma que los cuadrados suprematistas provienen de símbolos primitivos ("*The Suprematist square and the forms proceeding out of it can be likened to the primitive marks (symbols) of aboriginal man which represented, in their combinations, not ornament but a feeling of rhythm.*"). Así, de forma opuesta pero a la vez, paradójicamente, paralela, Loos y Malevitch ven en el primitivo el contenedor de la tradición secular. Los dos llegan a la misma conclusión: la necesidad de prescindir de las complejidades representacionales, pero bajo dos perspectivas distintas: mientras Loos ve en este proceso una evolución y una ruptura con el primitivo, Malevitch, hasta cierto punto, lo considera como una reabilitación de la simplicidad emocional original. Tenemos aquí, de nuevo, las dos tendencias hacia el salvajismo: visión positiva y negativa. De hecho, tiene lógica, ya que Loos asume que el que creó la raya vertical o horizontal "*sintió el mismo impulso que Beethoven, estuvo en el mismo cielo en el que Beethoven creó la Novena Sinfonía*", y Malevitch reafirma, en "*La luz y el color en arte*", la idea de que estamos frente en su representación a la expresión del sentimiento interno, no de una realidad externa, ya que no hay realidad absoluta, sino íntima y personal ("*Pero, de todos modos, esta sensación espacial no será física, real, sino la impresión de una autenticidad viva que existe en el interior del pintor./... Cumplir todo el trabajo tomando de manera auténtica el estado interior, en mi, de lo real.*").

10. Es por esta doble razón: imposibilidad de representar objetivamente la realidad sino desde el "*En-Sí*" del pintor (teoría

que debe mucho a Hegel, como dijimos) y el trabajo suprematista como expresión del prisma (término utilizado no menos de 56 veces en "*La luz y el color en arte*") que Malevitch concluye sobre la idea de la obra como materialidad luminosa ("*En realidad, pienso que si cada hombre es también sol, nada será de todas maneras claro, y si hemos llegado al sol, entonces habrá igualmente sombra, igual que en la tierra. Su luz habrá aclarado mi conciencia del mismo modo que la luz se recoge en la pintura de la obra./ Toda la captura luminosa que hace el pintor, la captura del destello de los rayos y el esclarecimiento, ha probado una cosa, que no hay luz con funciones determinadas de esclarecer la verdad y que revelar su resplandor como meta es imposible. La experiencia pictórica muestra únicamente dos relaciones materiales diferentes de lo claro y lo oscuro, diferencias de una sola y misma materia.*").

Ahora bien, en el manifiesto suprematista, Malevitch escribe (igualmente que por el texto anterior, aquí también, además de seleccionar el texto, subrayamos las partes que nos interesan más directamente):

"*Under Suprematism I understand the supremacy of pure feeling in creative art. To the Suprematist the visual phenomena of the objective world are, in themselves, meaningless; the significant thing is feeling, as such, quite apart from the environment in which it is called forth.*
.../...
Academic naturalism, the naturalism of the Impressionists, Cezanneism, Cubism, etc all these, in a way, are nothing more than dialectic methods which, as such, in no sense determine the true value of an art work.
.../...
It reaches a "desert" in which nothing can be perceived but feeling.
.../...
When, in the year 1913, in my desperate attempt to free art from the ballast of objectivity, I took refuge in the square form and exhibited a picture which consisted of nothing more than a black square on a white field, the critics and, along with them, the public sighed, "Everything which we loved is lost. We are in a desert Before us is nothing but a black square on a white background!"

"Withering" words were sought to drive off the symbol of the "desert" so that one might behold on the "dead square" the beloved likeness of "reality" ("true objectivity" and a spiritual feeling).

The square seemed incomprehensible and dangerous to the critics and the public ... and this, of course, was to be expected.

The ascent to the heights of nonobjective art is arduous and painful ... but it is nevertheless rewarding. The familiar recedes ever further and further into the background The contours of the objective world fade more and more and so it goes, step by step, until finally the world "everything we loved and by which we have lived" becomes lost to sight.

No more "likenesses of reality," no idealistic images nothing but a desert!

But this desert is filled with the spirit of nonobjective sensation which pervades everything.

.../...

This was no "empty square" which I had exhibited but rather the feeling of nonobjectivity.

I realized that the "thing" and the "concept" were substituted for feeling and understood the falsity of the world of will and idea.

Is a milk bottle, then, the symbol of milk?

Suprematism is the rediscovery of pure art which, in the course of time, had become obscured by the accumulation of "things."

It appears to me that, for the critics and the public, the painting of Raphael, Rubens, Rembrandt, etc., has become nothing more than a conglomeration of countless "things," which conceal its true value the feeling which gave rise to it. The virtuosity of the objective representation is the only thing admired.

.../...

So it is not at all strange that my square seemed empty to the public.

.../...

Painting is the dictatorship of a method of representation, the purpose of which is to depict Mr. Miller, his environment, and his ideas.

The black square on the white field was the first form in which nonobjective feeling came to be expressed. The square = feeling, the white field = the void beyond this feeling.

Yet the general public saw in the nonobjectivity of the representation the demise of art and failed to grasp the evident fact that feeling had here assumed external form.

The Suprematist square and the forms proceeding out of it can be likened to the primitive marks (symbols) of aboriginal man which represented, in their combinations, not ornament but a feeling of rhythm.
.../...
The square changes and creates new forms, the elements of which can be classified in one way or another depending upon the feeling which gave rise to them.
When we examine an antique column, we are no longer interested in the fitness of its construction to perform its technical task in the building but recognize in it the material expression of a pure feeling. *We no longer see in it a structural necessity but view it as a work of art in its own right.*
.../...
Antique works of art are kept in museums and carefully guarded, not to preserve them for practical use but in order that their eternal artistry may be enjoyed.
The difference between the new, nonobjective ("useless") art and the art of the past lies in the fact that the full artistic value of the latter comes to light (becomes recognized) only after life, in search of some new expedient, has forsaken it, whereas the unapplied artistic element of the new art outstrips life and shuts the door on "practical utility."
And so there the new nonobjective art stands the expression of pure feeling, seeking no practical values, no ideas, no "promised land
The Suprematists have deliberately given up objective representation of their surroundings in order to reach the summit of the true "unmasked" art and from this vantage point to view life through the prism of pure artistic feeling.
.../...
Artists have always been partial to the use of the human face in their representations, for they have seen in it (the versatile, mobile, expressive mimic) the best vehicle with which to convey their feelings. The Suprematists have nevertheless abandoned the representation of the human face (and of natural objects in general) and have found new symbols with which to render direct feelings (rather than externalized reflections of feelings), for the Suprematist does not observe and does not touch - he feels.
.../...
A chair, bed, and table are not matters of utility but rather, the forms taken by plastic sensations, so the generally held view that all objects of daily use result from practical considerations is based upon false premises.

.../....
It cannot be stressed to often that absolute, true values arise only from artistic, subconscious, or superconscious creation.
.../...
Suprematism has opened up new possibilities to creative art, since by virtue of the abandonment of so called "practical consideration," a plastic feeling rendered on canvas can be carried over into space. The artist (the painter) is no longer bound to the canvas (the picture plane) and can transfer his compositions from canvas to space."

Es la definición como "*desierto*" del *Cuadrado negro sobre fondo blanco* que retendrá en primera instancia nuestra atención.

Ahí también vemos una dualidad con Loos, donde, mientras éste pretende que la forma cúbica sea la más racional, Malevitch se defiende de sus detractores asumiendo que el cuadrado es una representación emocional. Igualmente de doble discurso, los dos posicionamientos de estos vanguardistas revelan las contradicciones e incertumbres del símbolo.

Mientras, como demostramos en nuestro artículo sobre "*Adolf Loos*", el cubo es en él más una representación simbólica y estética que lógica y racional, en Malevitch, la reducción absoluta a la forma geométrica, por incomprendida, parece necesitar por parte de su recreador de una estrategia de engaño para justificarla, no como pérdida o reducción (como lo plantea y quiere Loos en sus realizaciones), sino como apertura a *todos* los sentimientos. Pues, mientras el cuadrado es una forma "*desértica*", deja al espectador el campo abierto de lo que, años más tarde, nombrará Umberto Eco como "*La obra abierta*" ("*The square changes and creates new forms, the elements of which can be classified in one way or another depending upon the feeling which gave rise to them./ When we examine an antique column, we are no longer interested in the fitness of its construction to perform its technical task in the building but recognize in it the material expression of a pure feeling*", notaremos la insistencia a definir en este último párrafo, que es el tercero después del donde Malevitch alude al cuadrado como símbolo primitivo, en ver al cuadrado como antiguo e histórico).

Sin embargo, hemos visto en "*La luz y el color en arte*" que el cuadrado tiene valores predeterminados de univocidad estética: es la forma por oposición al objeto, es la luz por encima del color.

Dentro de su dialéctica, Malevitch se define curiosamente desde una perspectiva anti-vanguardista: la idea del arte por el arte ("*The difference between the new, nonobjective ("useless") art and the art of the past lies in the fact that the full artistic value of the latter comes to light (becomes recognized) only after life, in search of some new expedient, has forsaken it, whereas the unapplied artistic element of the new art outstrips life and shuts the door on "practical utility."*"), que contradice sus tesis, en los mismos textos, del arte como mecanismo industrial, y la negación del estatus superior del objeto práctico sobre el objeto puramente estético ("*A chair, bed, and table are not matters of utility but rather, the forms taken by plastic sensations, so the generally held view that all objects of daily use result from practical considerations is based upon false premises.*"), base sin embargo, por ejemplo de las realizaciones de diseño industrial de la Bauhaus (y en específico de sus sillas).

Sin embargo, concluye reafirmando algo que vimos en "*La luz y el color en arte*", la idea, que hará realidad con sus posteriores *Arquitectones* de los años 20 (v. nuestro artículo sobre "*Adolf Loos*" y la primera parte de nuestro libro sobre *Una Historia de la Arquitectura Contemporánea Siglos XIX-XXI*), que el suprematismo, y en particular el cuadrado traslada al ámbito formal la "*trama del cuadro*": "*Suprematism has opened up new possibilities to creative art, since by virtue of the abandonment of so called "practical consideration," a plastic feeling rendered on canvas can be carried over into space. The artist (the painter) is no longer bound to the canvas (the picture plane) and can transfer his compositions from canvas to space.*"

Por lo que el manifiesto suprematista le agrega otro valor al cuadrado, además de los ya mencionados de forma vs. objeto y luz vs. color, el de una dualidad entre bi y tridimensionalidad. En "*La luz y el color en arte*" se resolvía mediante la afirmación de que el cuadrado devolvía la obra a su original bidimensionalidad (nos parece importante volver a citar integralmente estos párrafos: "*Cuanto mayor sea la experiencia pictórica, más debe alejarse de la paleta. Cuando se ha pasado sobre el espacio y el tiempo, comienza su nueva historia, su nuevo arte, su habilidad y experiencia. El paso de la pintura de la ribera bidimensional a ésta con tres, o más lejos, con cuatro, debe inevitablemente chocar con una necesidad real de revelar las cosas que se encuentran en el tiempo con una tela bidimensional. La tela no puede dar lugar a esta realidad*

porque ya el interior de la pintura ha pasado a la tridimensionalidad. La tela bidimensional no tiene la tercera extensión y, por consecuencia, las vibraciones del volumen deben crecer a partir de una base bidimensional en el espacio. Es posible encontrar aquí la justificación principal del collage en el cubismo./ Anotemos por el momento todo ello hasta el análisis del cubismo y vayamos examinando el trabajo ulterior de la pintura y el principio espacial en su trabajo. Del análisis precedente vemos que la tela bidimensional no puede satisfacer la toma de conciencia pictórica en sí de la tridimensionalidad. Y está claro que la tela, en tanto que medio de un plano puramente bidimensional, debe salir de su uso, siempre que la pintura se encuentre en la evolución general del realismo volumétrico./ Pero, visiblemente, la pintura tiene sus razones, pues opera siempre sobre la tela, afirmando la bidimensionalidad. Esta afirmación me obliga a verificar la tela y resolver qué representa en sí misma y qué rol puede jugar en el trabajo de la pintura. En un caso ha revelado la luz, en otro el color, en el tercero la pintura y en un cuarto se esfuerza por resolver el problema de la construcción pictórica espacial./ La tela representa el lugar o la superficie plana ordinaria donde sucede el trabajo de la pintura para revelar sobre esta superficie las ideas interiores y exteriores."), en *Del cubismo al suprematismo*, al contrario, afirma que "*transfer his compositions from canvas to space.*"

B) Malevitch y la forma

Al reconocer que el *Cuadrado negro sobre fondo blanco* representa un símbolo primitivo, Malevitch revela el origen de dicha imagen.

Como Kandinsky, Malevitch empezó su carrera como figurativo, buscando recrear y renovar los íconos de la tradición rusa (de lo que consta todavía el *Autorretrato* como renacentista de 1933). Por lo que su perspectiva era nacionalista y religiosa.

En la exposición *0.10*, se asocian imágenes de cuadrados, círculos, cruces, paralelepípedos. Los cuales, círculo, cuadrado o paralelepípedo, no siempre están centrados, sino que se mueven sobre el fondo blanco, buscando establecer principios de movimientos o de elaboración compositiva como el paralelepípedo cuya base de tamaño menor sirve de base al cuadro y cuyo lado más ancho pero triangulado parece enfrentar los bordes superiores del marco del lienzo, obra que ocupa el lugar encima de la silla, al lado derecho de la famoso foto de la exposición.

Por otra parte, cruces y cuadrados comparten, en la simbología primitiva, prehistórica, a la que alude Malevitch en sus textos citados, el representar a los cuatro puntos cardenales, así deriva la preocupación religiosa de Malevitch hacia una universalización implícita de los símbolos más elementales de la mente humana.

A los juegos formales y temáticos de los objetos geométricos de la exposición se agrega los juegos colorimétricos, en los que varias obras son superposiciones, sobre fondo blanco, de dos elementos, uno negro y otro rojo.

Desde un principio, el mismo título de la exposición *0.10* revela las intenciones minimalistas de Malevitch, respecto de la obra, pero también de la reducción formal. Así, de su exposición, Malevitch confiesa a su amigo el pintor y compositor Mikhaïl Matyouchine: "*[...] nous avons l'intention d'y réduire tout au zéro, nous avons donc décidé de l'appeler Zéro*" ("*tenemos intención de reducir todo al cero, así decidimos llamarla cero*", cit. en *Rencontres, Croisements, Emprunts. Méthodologies de l'analyse d'images*, colloquio de Aix-en-Provence, 26-27 noviembre de 1993, Aix-en-Provence, Publications de l'Université de Provence, 1996, p. 190, trad. al español N.-B. Barbe), y agrega: "*je me suis métamorphosé en zéro des formes*" ("*me metamorfoseé en cero de las formas*", cit. por Alain Besançon, *L'Image interdite: une histoire intellectuelle de l'iconoclasme*, Paris, Fayard, colección "*L'esprit de la cité*", 1994, p. 488, trad. al español N.-B. Barbe). En 1920, Malevitch decía del *Cuadrado blanco sobre fondo blanco*: "*Le carré blanc est le mouvement économique de la forme*" ("*El cuadrado blanco es el movimiento económico de la forma*", cit. en *Malevitch, Écrits*, présentés par A. B. Nakov, trad. A. Robel-Chicurel, París, Champ Libre, 1975, p. 222, trad. al español N.-B. Barbe, las 3 anteriores citas son retomadas de Nizar MOUAKHAR, "*Le Vide comme «Médiateur du Sacré» d'après le parangon du Quadrangle blanc de Malevitch*", *Textes & Prétextes - Revue d'art et de littérature, musique*, No 63, junio del 2010).

El mismo Malevitch refiere a menudo a la trilogía de los cuadrados, citándolos siempre como un solo grupo y en el mismo orden (que corresponde a su progresión histórica también en la obra del pintor): negro, rojo, blanco (Jean-Claude et Valentine Marcadé, *Suprématisme, 34 dessins*, París, Chêne, 1974, originalmente publicado en ruso: Vitebsk, Graphic Arts Studio, 1920, Vol. I, las trad. al español son nuestras):

"Le suprématisme est divisé en 3 stades selon le nombre de carrés noir, rouge et blanc: les périodes noires, colorées, et blanches. Dans la dernière, les formes sont peintes en blanc sur blanc. Toutes les trois périodes de développement ont été entre 1913 et 1918. Ces périodes ont été construites sur un développement du pur plan." (p. 123, *"El suprematismo se dividió en 3 estados según el número de cuadrados negro, rojo y blanco: los períodos colorados, y blancos. En el último, las formas son pintadas en blanco sobre blanco. Todos los tres períodos de desarrollo fueron entre 1913 y 1918. Estos períodos fueron construídos sobre un desarrollo del puro plano."*)

"Le suprématisme dans son évolution historique a eu trois étapes: du noir, du coloré et du blanc." (p. 121, *"El suprematismo en su evolución histórica tuvo tres etapas: del negro, de lo colorado y del blanco."*)

"Les trois carrés suprématistes sont l'établissement de visions et de constructions du monde bien précises. (...) Dans la vie courante, ces carrés ont reçu encore une signification: le carré noir comme signe de l'économie, le carré rouge comme signal de la révolution, et le carré blanc comme pur mouvement." (p. 122, *"Los tres cuadrados suprematistas son el establecimiento de visiones y de construcciones del mundo muy precisas (...) En la vida diaria, estos cuadrados recibieron todavía una significación: el cuadrado negro como signo de la economía, el cuadrado rojo como señal de revolución, y el cuadrado blanco como puro movimiento."*)

"Le suprématisme dans son évolution historique a eu trois étapes: du noir, du coloré et du blanc." (p. 123, *"El suprematismo en su evolución histórica tuvo tres etapas: del negro, de lo colorado y del blanco."*)

"Trois carrés montrent le chemin." (ibid., *"Tres cuadrados muestran el camino."*)

"A propos des couleurs et du blanc et du noir..." (ibid., *"A propósito de los colores y del blanco y del negro."*)

"Trois carrés montrent encore la couleur qui s'éteint là où elle disparaît dans le blanc." (ibid., *"Tres cuadrados muestran todavía el color que se apaga ahí donde desaparece en lo blanco."*)

Apuntemos que encuentra el *Cuadrado rojo sobre fondo blanco* un significado relacionado con las tesis del final de "*La luz y el color en el arte*", ("*Los tres cuadrados suprematistas son el establecimiento de visiones y de construcciones del mundo muy precisas (...) En la vida diaria, estos cuadrados recibieron todavía una significación: el cuadrado negro como signo de la economía, el cuadrado rojo como señal de revolución, y el cuadrado blanco como puro movimiento.*"), permitiendo entender los elementos formales (el negro como ausencia de color: la economía, el blanco como presencia inmanente del color, como prisma, de hecho el *Cuadrado blanco sobre fondo blanco* actúa como una obra de op art antes de la letra, por las sutiles modificaciones del color, por ende como un movimiento del color en sus modulaciones sobre el lienzo) y políticos (el rojo como, también símbolo de la revolución, reanundándose la "*analogía entre dos revoluciones.../ Los agrupamientos socialistas, son los mismos rayos coloreados que atraviesan el prisma opuesto de la liberación y que aspira a unirse en una nueva construcción sobre la dimensión de la nueva conciencia./ La revolución pictórica ha cumplido un gran trayecto hasta el último límite, al lado del cual, viene el mundo blanco incoloro de las igualdades.*") de los tres cuadrados.

Cabe mencionar que, contemporáneo de Malevitch, Mikhail Larionov recrea, con la corriente que crea del rayonismo, una secuencia del puntillismo, evocado por Malevitch en "*La luz y el color en el arte*". Dentro de esta perspectiva, Larionov define, conjuntamente con Natalia Goncharova, el rayonismo como "*entrecruzados rayos reflejados de distintos objetos*". Por lo que vemos cómo el principio de la luz y la línea (el objeto geométrico simple que la refleja) son preocupaciones en común entre ambos movimientos. Preocupación que comparten también con el neoplasticismo de Piet Mondrian, en cuanto éste elimina todo lo superfluo hasta que prevalece sólo lo elemental, usa formas geométricas regulares y con ángulos rectos, y pocos colores: los puros (amarillo, rojo, azul), y los neutros (blanco y negro).

Más interesante aún, es entonces la obra *Rayonismo Rojo* (1913) de Larionov, que revela, indirectamente, porqué también podrá interesar lo rojo a

Malevich para sus cuadrados. Desde un punto de vista visual, el rojo es el color que provoca las respuestas fisiológicas más fuertes. Se demostró los efectos pujantes del rojo sobre la mente humana (mayor presión cardíaca, mayor velocidad de trabajo aunque con mayor errores en la realización, aumento de la tensión nerviosa, incremento del apetito). El rojo es el color más visible en la luz del día, por lo que llama poderosamente la atención y se usa tanto como símbolo de amor y pasión, como de peligro, en particular para señales de advertencia, como las de tránsito.

De hecho, Roger Corbacho Moreno (*La plaza cubierta de la ciudad universitaria de Caracas*, 1953, director de tesis: Álvarez Prozorovich, Fernando V., Universidad Politécnica de Cataluña, Barcelona, cap. 3 "*Diseminaciones visuales*", pp. 63-64) no duda, acertadamente, en acercar visual y teóricamente:

"*El fondo (que) no se mueve en ninguna de estas manifestaciones; no representa el movimiento; sin embargo, actúa como como contenedor de un espacio infinito sobre el que se "suspenden" objetos, que bien pueden ser rayas como en Composición Rayonista: dominio del rojo (1912* (Corbacho Moreno refiere aquí a Rayonismo Rojo, de 1913)*) de Larionov, o rectángulos, como en Ocho rectángulos rojos de Malévich, fechado en 1915.*

Aunque en Larionov el fondo es un tanto más difuso que en Malévich, las similitudes conceptuales son fácilmente deducibles. Malévich trabajó en la posibilidad de sugerir un espacio profundo capaz de producir «una verdadera impresión de infinito», lo que pasaba en un fondo blanco (la nota 42, p. 64, cita, de hecho "Reflexiones originalmente aparecidas en Vytuarné umeni., nº 8–9" de Malevitch, donde, p. 83, expresa: "*La couleur bleue du ciel est vaincue par le système suprématiste, elle est trouée et est entrée dans le blanc en tant que représentation réelle vraie de l' infini ; c'est pourquoi elle est exempte du fond coloré du ciel*": "*El color azul del cielo es vencido por el sistema suprematista, es agureado y es entrado en lo blanco en tanto representación real verdadera del infinito; es porque es exenta del fondo colorado del cielo*", recordando que en el catálogo de la exposición *0.10* terminaba: "*J'ai troué l'abat-jour bleu des limitations colorées, je suis sorti dans le blanc, voguez à ma suite, camarades aviateurs, dans l'abîme, j'ai établi les sémaphores du Suprématisme….L'abîme libre blanc, l'infini sont devant vous*": "*He agurejeado la sombra azul de las limitaciones coloradas, salí en el blanco, naviguaos conmigo, camaradas aviadores, en el abismo, he

establecido los semáforos del Suprematismo... El abismo blanco, el infinito son ante ustedes", p. 84, la traducción al español es nuestra) -*más apropiado que el color azul, demasiado vinculado a su condición referencial de "cielo"* -. *Los objetos que de este fondo se "suspendiesen", serían la esencia misma de la representación del movimiento y constituiría un dinamismo puro o, como él mismo lo llamó, un Suprematismo dinámico.*
Una exploración formalmente similar de Hans Arp, Collage con cuadrados dispuestos según las leyes del azar (1916–1917), exenta de una lógica geométrica y próxima a la condición intempestiva del collage, pone de relieve, por contraste, la nueva significación del fondo que desarrolló Malévich. La tensión de las figuras que eclipsan el fondo y un significativo menor grado de trabajo sobre él, más que representar un silencio infinito que construya la presentación del espacio, pareciera enmudecerlo. Será partiendo del trabajo de Malévich sobre el color como figura vibrante y suspendida en un fondo y que por densidad se vuelve inasible, lo que constituya la principal idea de El Lissitzky en la concepción y tratamiento del fondo óptico."

De ahí que, explicando (pp. 62-63) el valor formal (espacial) del color en Larionov:

"*Los trabajos de Larionov, por esta época, consisten, principalmente, en estrías de colores puros que el pincel traza sobre el fondo, según la libre efusión del pintor. "Una pintura casi abstracta", como señala Seuphor. En la sensación de movimiento que se imparte al trazo, cuyo dinamismo provoca una difusión del color que actúa vibrantemente, influye la disolución aplicada al fondo. Este resultante fondo único o variante, según lo describe Seuphor, relacionaría las búsquedas de Larionov con el espacio suprematista que pretendía Malévich.*
"Pour l'instant, la voie de l'homme passe par l'espace, le Suprématisme est le sémaphore de la couleur dans son abîme infini" ("*Por el momento, la vía del hombre pasa por el espacio, el Suprematismo es el semáforo del color en su abismo infinito*", trad. N.-B. Barbe).*"

Lo que resfuerza lo que expresará en los párrafos siguientes, ya citados, Corbacho Moreno (nota 38, p. 63) recuerda:

"*Es significativa la influencia de los principales teóricos del formalismo ruso en la constitución de los movimientos creativos de la vanguardia rusa. El manifiesto Rayonista resulta próximo a las teorías de la realidad visual de Vrubel, quien señala: "Los contornos con los cuales los artistas normalmente delinean los confines de las formas de hecho no existen, son una ilusión óptica que ocurre en la interacción de rallos proyectados sobre los objetos y reflejados por la superficie en diferentes ángulos".*"

C) Malevitch y sus contemporáneos acerca de la cuestión de la forma cuadrangular

C-1) Kupka

El informe documentario sobre la colecciones del Museo de Arte Contemporáneo Georges Pompidou de París de la serie "*Un mouvement, une période*", titulado: "*La naissance de l'art abstrait*", plantea, tratando de la obra *Planes verticales I* (1912-1913) de Kupka (la traducción es nuestra):

"*El tema de la verticalidad es omnipresente en la obra de Kupka y sin duda contribuyó a su paso a la abstracción./ Aparece en su trabajo alrededor de 1909, mientras que trata de representar el movimiento e introducir la cuarta dimensión, el tiempo en la pintura. Inspirándose de la técnica de cronofotografía de Etienne-Jules Marey y de las experiencias futuristas, el pintor recorta el espacio de su lienzo en una serie de cintas coloradas que evocan la sucesión de los momentos, como en "Mujer cortando flores I" de 1909-1910 (también en el Musée National d'Art Moderne). Si esta temática domina después los lienzos donde expresa su espiritualidad mediante motivos tales como el hombre de pie o la iglesia gótica, a partir de "Planes verticales", ésta se afirma por sí misma, las bandas verticales volviéndose autónomas, apartadas de cualquier referencia imitativa.*"

C-2) Adolf Loos

Volviendo ahora a los escritos de Malevitch, en *Du cubisme et du futurisme au suprêmatisme le nouveau réalisme pictural* (*Kazimir Malevitch - Écrits*, presentados por Andrei Nakov, traducidos del ruso por Andrée Robel, París, Ivrea, 1996), escribe:

"Quand la conscience aura perdu l'habitude de voir dans un tableau la représentation de coins de nature, de madones et de vénus impudentes, nous verrons l'œuvre purement picturale.
.../....
Le sauvage a posé le premier le principe du naturalisme : en traçant un point et cinq bâtonnets, il a tenté de représenter son semblable.
.../...
 La conscience ne progressait que dans une seule direction : vers la création du modèle et non dans le sens des formes nouvelles de l'art.
C'est pourquoi on ne peut pas considérer comme une œuvre d'art les représentations primitives du sauvage.
.../...
Par conséquent, le schéma primitif du sauvage était la charpente à laquelle les générations accrochaient les décou-vertes sans cesse nouvelles réalisées dans la nature.
Ce schéma s'est compliqué constamment pour atteindre son épanouissement dans l'Antiquité et sous la Renaissance.
Les maîtres de ces deux époques ont représenté l'homme dans sa forme globale, sous son aspect extérieur et intérieur.
.../...
Leurs corps volent dans des aéroplanes, tandis que l'art et la vie sont dissimulés sous les vieilles robes des Néron et des Titien.
Voilà pourquoi ils ne peuvent pas remarquer la beauté nouvelle de notre vie contemporaine.
Parce qu'ils vivent sur la beauté des siècles passes.
Voilà pourquoi ont été incompris les réalistes, les impressionnistes, le cubisme, le futurisme et le suprématisme.
.../...
Et si les artistes de la Renaissance avaient trouvé la surface-plan picturale, celle-ci eût été beaucoup plus élevée, beaucoup plus précieuse, que n'importe quelle madone ou joconde. N'importe quel pentagone ou hexagone taillé eût été une sculpture supérieure à la Vénus de Milo ou au David.
Le sauvage a pour principe de créer l'art visant à répéter les formes réelles de la nature.
En voulant reproduire la vie de la forme dans le tableau, on y reproduisait quelque chose de mort.

.../...
Les peintres étaient des fonctionnaires qui dressaient l'inventaire des biens de la nature, des amateurs de collections zoologiques, botaniques, archéologiques.
.../...
On n'a jamais tenté de promouvoir des objectifs purement picturaux, en tant que tels, sans aucun des attributs de la vie réelle.
.../...
Ici ont convergé deux mondes.
Le monde de la chair et le monde du fer.
Les deux formes sont les moyens de la raison utilitaire.
Il convient de préciser l'attitude du peintre face aux formes des choses de la vie.
Jusqu'à présent, le peintre a toujours marché derrière la chose.
De même, le nouveau futurisme suit la machine de la course moderne.
Ces deux arts, l'ancien et le nouveau, représentent le futurisme à la traîne des formes lancées dans la course.
Une question se pose : l'art pictural se fixera-t-il pour objectif de répondre à sa propre existence?
Non!
Parce qu'en suivant la forme des aéroplanes, des automobiles, nous serons constamment dans l'attente des formes de la vie technique, nouvelles et abandonnées...
Et deuxièmement :
En suivant la forme des choses, nous ne pouvons déboucher sur la fin en soi picturale, sur la création directe.
La peinture sera le moyen de rendre tel ou tel état des formes de la vie.
.../...
On voit une foule d'objets sur les tableaux futuristes, éparpillés sur la surface-plan dans un ordre anormal.
Cet amoncellement d'objets ne provient pas du sentiment intuitif, mais d'une impression purement visuelle, et la construction du tableau vise à donner cette impression.
Et le sentiment du subconscient disparaît.
Par conséquent, nous n'avons rien de purement intuitif dans le tableau.
La joliesse que nous rencontrons parfois découle aussi du goût esthétique.

J'ai le sentiment que l'intuitif doit se révéler là où existent des formes inconscientes et sans réponse.
Je pense qu'il fallait sous-entendre l'intuitif dans l'art comme le but du sentiment dans la recherche des objets. L'intuitif a suivi un chemin purement conscient et s'est nettement frayé sa route dans l'esprit.
(Il se forme en quelque sorte deux consciences qui se combattent.)
.../...
Ici est la Divinité qui ordonne aux cristaux de passer à une autre forme d'existence. Ici est le miracle...
Il doit aussi y avoir miracle dans la création artistique.
.../...
A présent, il faut mettre le corps en forme, lui donner un aspect vivant dans la vie réelle.
Cela adviendra quand les formes seront sorties des masses picturales, je veux dire quand elles auront surgi comme ont surgi les formes utilitaires.
.../...
Alors que des visages barbouillés en vert et rouge tuent jusqu'à un certain point le sujet, et que les couleurs se remarquent davantage. Les couleurs sont la raison de vivre du peintre, donc, elles sont l'essentiel.
Me voici arrivé aux formes pures des couleurs.
Le suprématisme est l'art des couleurs purement picturales, et son autonomie n'autorise pas la réduction des couleurs à une seule.
La course du cheval peut être reproduite avec un crayon d'une seule teinte.
Mais le crayon ne peut rendre le mouvement des masses rouges, jaunes ou bleues.
S'ils veulent être les peintres purs, les artistes doivent abandonner le sujet et les objets.
.../...
L'objet lui-même, ainsi que son essence, la vocation, le sens ou l'intégralité de ses représentations (comme le croyaient les cubistes), était lui aussi inutile.
.../...
Gauguin, qui avait fui la civilisation, vivait parmi les sauvages et avait trouvé chez les primitifs davantage de liberté que dans l'académisme, restait assujetti à la raison intuitive.
Il cherchait quelque chose de simple, de tortu et de rude. Il cherchait la volonté créatrice.

.../...
Les efforts des autorités artistiques pour aiguiller l'art sur la voie du bon sens ont abouti au zéro de la création.
Chez les sujets les plus forts, la forme réelle est une monstruosité.
Les plus forts ont poussé la monstruosité jusqu'à l'instant de la disparition sans sortir du cadre zéro.
Je me suis métamorphosé en zéro des formes, je suis arrivé au-delà du zéro, à la création, c'est-à-dire au suprématisme, nouveau réalisme pictural, création non-objective.
Le suprématisme est le début d'une nouvelle civilisation le sauvage est vaincu, comme est vaincu le singe.
Plus d'amour du joli petit coin, plus d'amour au nom duquel on trahissait la vérité de l'art.
Le carré n'est pas une forme subconsciente. C'est la création de la raison intuitive.
La face de l'art nouveau!
Le carré est un nouveau-né vivant et majestueux.
Le premier pas de la création pure dans l'art.
Avant lui il y avait des défigurations naïves et des copies de la nature./
Notre monde artistique est devenu neuf, non-objectif, pur.
Tout a disparu, seule est restée la masse du matériau dans lequel sera construite la forme nouvelle. Dans l'art suprématiste, les formes vivront comme toutes les forces vives de la nature.
.../...
N'importe quelle surface-plan picturale est plus vivante que n'importe quel visage avec deux yeux et un sourire.
Le Visage peint sur un tableau est une parodie pitoyable de la vie, cette allusion n'est que l'évocation du vivant.
La surface-plan est vivante, elle est née. Le cercueil nous fait penser au mort, le tableau au vivant.
Ou au contraire, le visage vivant, le paysage dans la nature, nous font penser au tableau, c'est-à-dire au mort.
Voilà pourquoi on trouve bizarre de regarder une surface-plan coloriée en rouge ou en noir.
.../...
Je suis heureux de m'être évadé du cachot de l'inquisition académique.

J e suis arrivé à la surface-plan et je peux encore arriver la dimension du corps vivant.
J'utiliserai la dimension à partir de laquelle je créerai le nouveau.
.../...
L'esthétisme est le déchet du sentiment intuitif Vous désirez tous voir aux crochets de vos murs des lambeaux de nature vivante.
.../...
Dépouillez-vous vite de la peau abîmée des siècles et vous arriverez plus facilement à nous rattraper.
J'ai surmonté l'impossible et fait des abîmes de mon souffle.
.../...
Nous, les suprématistes, nous vous ouvrons le chemin.
Faites vite !
Car demain, vous nous reconnaîtrez plus."

Lo que reafirma la relación entre Malevich y Loos, en cuanto al problema del salvaje, en Malevitch, a la vez creador originario, y también autor de la complejización naturalista, lo que para Loos corresponderá al organicismo en arquitectura.

De ahí, ambos, desembocan en la idea de que la sociedad contemporánea, civilizada y técnica, debe orientarse hacia un tipo de representación no figurativa o imitativa, sino hacia una estructura geométrica, propia en su seriedad, sencillez y definición del nuevo mundo ("*Leurs corps volent dans des aéroplanes, tandis que l'art et la vie sont dissimulés sous les vieilles robes des Néron et des Titien./ Voilà pourquoi ils ne peuvent pas remarquer la beauté nouvelle de notre vie contemporaine./ Parce qu'ils vivent sur la beauté des siècles passes./ Voilà pourquoi ont été incompris les réalistes, les impressionnistes, le cubisme, le futurisme et le suprématisme.../... Et si les artistes de la Renaissance avaient trouvé la surface-plan picturale, celle-ci eût été beaucoup plus élevée, beaucoup plus précieuse, que n'importe quelle madone ou joconde. N'importe quel pentagone ou hexagone taillé eût été une sculpture supérieure à la Vénus de Milo ou au David.*").

Las "*dos formas de conciencia que se combaten*", de origen hegeliano (v. nuestro artículo sobre "*Realismo*"), la realidad externa y la impresión interna, provocan entonces la división entre las antiguas formas de representación, que, en conclusión, Malevitch comparará con Nerón (por segunda vez) que "*cuelga de la*

pared pedazos de naturaleza viva", y las nuevas, de "*razón utilitaria*", entre "*El mundo de la carne y el mundo del hierro*". Así, Malevitch, como Loos, propone despojar el arte de lo que Malevitch llama el "*gusto estético*".

Pero es ahí donde Malevitch termina contradiciéndose, al decir que es entre los salvajes que Gauguin logró despojarse de este sentimiento estético perjudicial, pero que, al mismo tiempo, la aparición del suprematismo es una victoria sobre el salvajismo anterior ("*Le suprématisme est le début d'une nouvelle civilisation le sauvage est vaincu, comme est vaincu le singe.*"), mientras el academismo llegaba al "*cero de la creación*", Malevitch, con el cuadrado se volvió el "*cero de las formas*", no se sabe si debemos interpretar esta correspondencia como una paradoja simétrica, o como un malogro en el pensamiento de Malevitch, complicado por el hecho de que, al fin y al cabo, su cuadrado, si bien libera el arte de la imitación realista/figurativa, lo hace regresar a los "*palitos*" del salvaje intentando representar a su semejante ("*Le sauvage a posé le premier le principe du naturalisme : en traçant un point et cinq bâtonnets, il a tenté de représenter son semblable*").

Por lo que, nos parece, en la incapacidad de concluir con la seriedad histórica que empezó su texto, se esconde tras un llamado típicamente vanguardista, mesiánico, sobre el futuro:
"*Nous, les suprématistes, nous vous ouvrons le chemin.
Faites vite !
Car demain, vous nous reconnaîtrez plus.*"

La idea de que el "*sujeto*" impide la contemplación total de la representación se encuentra también en este recuerdo de Kandinsky (*Regards sur le passé*, trad. Jean-Paul Bouillon, París, Hermann, 1974, p. 169), cuando hacer memoria de cómo la ausencia del crepúsculo y cierto ambiente de color le hace perder la luz del cuadro:

"*C'était l'heure du crépuscule naissant. J'arrivais chez moi avec ma boîte de peinture après une étude, encore perdu dans mon rêve et absorbé par le travail que je venais de terminer, lorsque je vis soudain un tableau d'une beauté indescriptible, imprégné d'une grande ardeur intérieure. Je restai d'abord interdit, puis je me dirigeai rapidement vers ce tableau mystérieux (sur lequel je ne voyais que des formes et des couleurs et dont le sujet m'était incompréhensible). Je*

trouvai aussitôt le mot de l'énigme : c'était un de mes tableaux qui était appuyé au mur sur le côté. J'essayai le lendemain de retrouver à la lumière du jour l'impression éprouvée la veille devant ce tableau. Mais je n'y arrivai qu'à moitié : même sur le côté je reconnaissais constamment les objets et il manquait la fine lumière du crépuscule. Maintenant j'étais fixé, l'objet nuisait à mes tableaux."

La conclusión del recuerdo es muy significativa: "*Ahora estaba convencido, el objeto* (lo que Malevitch llama "*sujeto*") *era nóciva para mis cuadros.*"

Pareciera curioso, pero es en el programa culinario *El Toque de Áquiles* del canal Utilísima que encontramos el desarrollo del valor volumétrico del cuadrado en Malevitch, en los platos diseñados utilizados por el cocinero. Son objetos que sustituyen la tradicional decoración pintada por formas de volúmenes geométricos puros distorsionados, que crean la estética de los platos.

C-3) Johannes Itten

Una vez despojado el *Cuadrado negro sobre fondo blanco* del misticismo que hasta tuvo una vez para el mismo pintor, como lo muestran sus recuerdos:

Anna Léporskaïa ("*Anfang und Ende der figurativen Malerei - und der Suprematismus*", en *Kazimir Malewitsch. Zum 100 Geburtstag*, Colonia, Galeria Gmurzynska, junio-julio 1978, p. 65; v. también Jean-Claude Marcadé, *Le dialogue des arts dans le symbolisme russe*, París, L'Âge d'Homme, 2008, p. 127), una de las alumnas preferidas de Malevitch recuerda cómo el descubrimiento del *Cuadrado negro sobre fondo blanco* perturbó el maestro:

"*Ce que le Carré noir renfermait en lui, Malévitch ne le savait pas, et il ne le comprit pas (tout de suite). Il le ressentit comme un évènement si extraordinairement important pour sa création qu'il ne put, selon son propre témoignage, ni manger ni boire, ni même dormir pendant une semaine.*" ("Lo que el Cuadrado negro encerraba en sí, Malevitch no lo sabía, y no lo entendió (de inmediato). Lo sintió como un evento tan extraordinariamente importante para su creación que no pudo, según su propio testimonio, ni comer ni beber, ni tampoco dormir durante una semana", trad. N.-B. Barbe)

El propio Malevitch, en una carta de 1920 al crítico de arte y coleccionista Pavel Ettinger, escribía (Heiner Stachelhaus, *Kasimir Malewitsch: Ein tragischer Konflikt*, Düsseldorf, Claassen, 1989, p. 106):

"*En préparation il y a encore un sujet sur le quadrangle (plus précisément le carré). Cela vaudrait la peine d'y réfléchir, ce que c'est et ce qu'il y a en lui. Personne ne l'a fait jusqu'ici. Et moi-même je suis maintenant absorbé par la contemplation fixe de sa surface noire mystérieuse qui devint pour une éventuelle forme de la nouvelle face du monde suprématiste, son enveloppe et son esprit.*" ("*En preparación también está un sujeto sobre el cuadrangle (más específicamente el cuadrado). Esto valdría la pena reflexionar sobre el tema, lo que es y lo que hay en él. Nadie lo ha hecho hasta hoy. Y yo mismo estoy ahora absorbido por la contemplación fija de su superficie negra misteriosa que se volvió por una eventual forma de la nueva cara del mundo suprematista, su envoltura y su espíritu*", trad. N.-B. Barbe)

Vemos cómo los cuadros de 1915-1916 (reproducidos en la página web: http://www.abcgallery.com/M/malevich/malevich-5.html) muestran una preocupación por la búsqueda y ubicación de volúmenes en el espacio y el color, éste actuando como elemento de perspectiva y profundidad en el espacio bidimensional reasumido por las vanguardias. Citamos, de 1915:

Suprematismo. Autorretrato en Dos-Dimensiones (óleo sobre lienzo, 80 x 62 cm., Stedelijk Museum, Amsterdam); *Suprematismo Jugador de Fútbol en la Cuarta Dimensión* (óleo sobre lienzo, 70 x 44 cm., Stedelijk Museum, Amsterdam); *Suprematismo con Ocho Rectángulos* (óleo sobre lienzo, 57.5 x 48.5 cm., Stedelijk Museum, Amsterdam); *Cuadrado Rojo. Realismo Visual de una Campesina en Dos Dimensiones* (óleo sobre lienzo, 53 x 53 cm., Museo Ruso, San Petersburgo); *Suprematismo con Triángulo Azul y Cuadrado Negro* (óleo sobre lienzo, 66.5 x 57 cm., Stedelijk Museum, Amsterdam); *Suprematismo* (óleo sobre lienzo, 101.5 x 62 cm., Stedelijk Museum, Amsterdam); *Suprematismo* (óleo sobre lienzo, 87.5 x 72 cm., Museo Ruso, San Petersburgo); *Suprematismo* (óleo sobre plywood, 71 x 45 cm., Museo Ruso, San Petersburgo); *Construcción Suprematistica* (óleo sobre plywood, 72 x 52 cm., Museo Ruso, San Petersburgo); *Suprematismo (Supremus #50)* (óleo sobre lienzo, 97 x 66 cm., Stedelijk Museum, Amsterdam); *Suprematismo (Supremus #56)* (óleo sobre lienzo, 80.5 x 71 cm., Museo Ruso,

San Petersburgo); *Suprematismo* (óleo sobre lienzo, 44.5 x 35.5 cm., Stedelijk Museum, Amsterdam); *Suprematismo* (óleo sobre lienzo, 88 x 68.5 cm., Stedelijk Museum, Amsterdam);
De 1916:
Suprematismo (Supremus #58. Amarillo y Negro) (óleo sobre lienzo, 79.5 x 70.5 cm., Museo Ruso, San Petersburgo); *Suprematismo* (óleo sobre lienzo, 80.5 x 81 cm., Museo Ruso, San Petersburgo);
Línea que seguirá hasta los años 1920. De 1917, citamos:
Estudio Suprematis 52 System A4 (papel, tiza negra, y acuarela, 69 x 49 cm., Stedelijk Museum, Amsterdam);
De 1917-1918:
Suprematismo (óleo sobre lienzo, 106 x 70.5 cm., Stedelijk Museum, Amsterdam);
De 1918:
La portada para el portafolio del Congreso para los Comités sobre la Pobreza Rural (litografía); el bosquejo para la contraportada del mismo portafolio (litografía);
De 1919:
Conferencistas en la Tribuna (papel, acuarela y tinta, 24.8 x 33.8 cm., Museo Ruso, San Petersburgo); *Suprematismo* (bosquejo para una cortina, papel, guache, acuarela, lápiz, 45 x 62.50 cm. Galería Tretyakov, Moscú);
De 1920:
La Portada para el Primer Curso de Lecturas de N.N. Punin (litografía);
De 1921-1927:
Suprematismo (óleo sobre lienzo, 84 x 69.5 cm. Stedelijk Museum, Amsterdam); y *Suprematismo* (óleo sobre lienzo, 72.5 x 51 cm., Stedelijk Museum, Amsterdam).

Notaremos, de estas obras, que:
1. *Suprematismo. Autorretrato en Dos-Dimensiones; Suprematism Jugador de Fútbol en la Cuarta Dimensión; Cuadrado Rojo. Realismo Visual de una Campesina en Dos Dimensiones*, y hasta *Suprematismo* (1915, 87.5 x 72 cm., Museo Ruso) son obras que utilizan, al igual que el cubismo, la forma antropomórfica como sustrato de la descomposición en líneas y volúmenes;

2. Implícitamente, *Suprematismo. Dos-Bidimensional Autorretrato; Suprematismo Jugador de Fútbol en la Cuarta Dimensión; Suprematismo* (1915, 101.5 x 62 cm., Stedelijk Museum); *Suprematismo* (1915, 87.5 x 72 cm., Museo Ruso); *Suprematismo* (1915, 44.5 x 35.5 cm., Stedelijk Museum); *Construcción Suprematistica; Suprematismo* (1916, 80.5 x 81 cm., Museo Ruso); *Estudio Suprematis 52 System A4;* las Portada y Contraportada para el portafolio del Congreso para los Comités sobre la Pobreza Rural; *Conferencistas en la Tribuna*; el bosquejo para una cortina de 1919; la Portada para el Primer Curso de Lecturas de N.N. Punin; *Suprematismo* (1921-1927, 84 x 69.5 cm. Stedelijk Museum); y, explicítamente: *Suprematismo con Triángulo Azul y Cuadrado Negro; Suprematismo (Supremus #58. Amarillo y Negro)*, es decir, de las 24 obras citadas, 15, es decir, el 62,5%, ponen en escena al cuadrado y/o rectángulo negro dentro de agrupaciones de volúmenes y colores más amplias.
3. De la misma forma, 23 obras usan el cuadrado y/o rectángulo como base de su configuración;
4. De estas 23 obras, en 13 ocasiones, el cuadrado u rectángulo se alarga y se asocia con otro(s) que lo atraviesa(n) para formar cruces;
5. Una vez, el cuadrado, transformado en cruz, se asocia con el círculo, en *Suprematismo* (1921-1927, 72.5 x 51 cm., Stedelijk Museum).
6. De las citadas 23 obras con cuadrado u rectángulo, tenemos cuadrados sobre fondo blanco: cuadrado rojo en *Cuadrado Rojo. Realismo Visual de una Campesina en Dos Dimensiones*; y amarillo en *Suprematismo* (1917-1918, 106 x 70.5 cm., Stedelijk Museum);
7. En ambos casos, el cuadrado se metamorfosea, a diferencia del cuadrado perfecto de *Cuadrado negro sobre fondo blanco*, en trapezoide, en *Cuadrado Rojo. Realismo Visual de una Campesina en Dos Dimensiones*, con el lado más pequeño hacia la izquierda, en *Suprematismo* (1917-1918, 106 x 70.5 cm., Stedelijk Museum), hacia la derecha;
8. En *Suprematismo* (1917-1918, 106 x 70.5 cm., Stedelijk Museum), es, obviamente, la perspectiva de la forma en el espacio que pretende enseñarnos Malevitch, como lo confirman tres elementos: a) en el primer plano, el desplazamiento de los bordes de la forma hacia la mitad del fondo; b) que provoca que el movimiento de la orilla opuesta del cuadrado

parezca ya no una deformación formal, como en *Cuadrado Rojo. Realismo Visual de una Campesina en Dos Dimensiones*, viniendo a ser el cuadrado trapecio, sino visual, hundiéndose hacia el fondo, creando así idea perspectiva; c) el hecho de que el artista haya elegido que se difuminará el borde derecho del trapecio acentúa y sobredetermina la impresión de desaparición de la forma en el fondo.

Así, el cuadrado negro en Malevitch se integra en investigaciones visuales, formales, tanto de los volúmenes como de los colores. La oposición entre fondo blanco y forma, sea negra, o de color, como en el caso del *Cuadrado rojo sobre fondo blanco*, puede entenderse entonces dentro de este estudio de los valores propios dec cada color. Sabiendo, dentro de esta problemática, que, para Louis Grodecki (*Le vitrail roman*, Friburgo, Office du livre, 1977; *Le vitrail gothique au XIIIème siècle*, Friburgo, Office du livre, 1984), "*El vitral puede considerarse como un arte del color puro*", se conoce, desde su uso en el arte de los vitrales medievales, que el azul hace ver más grandes las figuras, mientras el rojo las hace ver más pequeñas. El azul amplia el tamaño, el rojo lo condensa. Lo escribe claramente Viollet-le-Duc en el Tomo 9, artículo "*Vitrail*", de su *Dictionnaire raisonné de l'architecture française du XIème au XVIème siècle* (París, Bance et Morel, 1854-1868, 10 vol.): "*Le bleu est la couleur qui rayonne le plus, le rouge rayonne mal, le jaune pas du tout s'il tire vers l'orangé, un peu s'il est paille.*" ("*El azul es el color que se expande más, el rojo se expande mal, el amarillo para nada si va hacia el anaranjado, un poco si es color paja*", trad. N.-B. Barbe)

La preocupación hacia el color y su papel dentro de la definición precisa de los efectos ópticos es un problema propio de la vanguardia. Los intentos de Malevitch prefiguran el op art de los años 1960, en cuanto promueven los juegos volumétricos sobre la pupila.

Otr importante contribuyente de la vanguardia, que se dedicó a estudiar los valores del color fue Johannes Itten. Es particularmente notable el uso asociado de los valores puramente colorimétricos para representar sensaciones en la serie de las *Cuatro estaciones* (*The art of color: the subjective experience and objective rationale of color*, New York, John Wiley and Sons, 1974, fig. 25 a 28, p. 29), donde los brochazos de tonalidades de amarillo tierno dominantes mezcladas con blanco y verde representan la primavera, el verde intenso mezclado con rojo, azul y amarillo representa la explosión del verano, las tonalidades apagadas del

café con anaranjado, amarillo, azul y verde tirando al amarillo evocan el otoño, y el azul con blanco el invierno. Estos "*politones*" como los llama Itten (p. 30) evidencian perfectamente la influencia impresionista, que se halla en los *Ninfeas* de Monet, de esta serie, recordando la importancia que le da Malevitch en sus textos al origen impresionista y cubista del suprematismo. De hecho, Faber Birren, en su introducción a *The Elements of Color* (*The Elements of Color: A Treatise on the Color System of Johannes Itten, Based on His Book "The Art of Color"*, ed. e intro. por Faber Birren, New York, John Wiley and Sons, 1970, p. 11), cita los trabajos sobre el color de Goethe, Schopenhauer y M.E. Chevreul (en el libro fundador: *De la loi du contraste simultané des couleurs, et de ses applications/de l'assortiment des objets colorés, considéré d'après cette loi*, París, Pitois-Levrault, 1889, de Chevreul se hallan ya, a propósito del arte de las tapiserías y del vitral, conceptos de: claroscuro y la preferencia por la "*armonía de contraste más que de las armonías de análogo*", p. 613, la delimitación de las formas para delinearlas, pp. 6111-613 y 617ss., formas sencillas, p. 616, variedad por oposición a la repetición meditada de una sola forma, pp. 638ss., ésta en cuanto "*poderosa unidad*" que compara a los vitrales de la iglesia gótica, p. 641, al simetría y repetición de dos objetos perfectamente idénticos, pp. 643ss. - como lo es el cuadrado negro de Malevitch sobre el fondo de otro blanco -, en este marco la agrupación "*alrededor o delante de un "objeto principal"*", p. 644, que favorece la unidad visual, pp. 644-645), y, al igual que Malevitch, empieza por considerar el problema del color como derivado de los trabajos impresionistas y cubistas. Es en otra serie de figuras, también de asociaciones de colores (*The art of color*, fig. 32 a 35, p. 31), que intenta representar igualmente las *Cuatro estaciones* (v. explicación *ibid.*, p. 30 de ambas series: fig. 25-28 y 32-35), que se revela el uso del cuadrado como forma mínima del proceso colorimétrico en Itten.

 Una anotación de Itten nos resulta importante, respecto de los ensayos pictóricos citados de Malevitch a partir de los años 1915. Itten (*ibid.*, p. 32) escribe:

"*La interpretación de las combinaciones subjetivas del color no debe basarse solamente en los distintos cromatismos y sus valores expresivos. El timbre como un todo es de primera importancia, así que el posicionamiento de los colores respecto de cada uno, sus direcciones, brillos, claridad u oscuridad ("turbidity"), sus proporciones, texturas y relaciones rítmicas.*"

C-4) Moholy-Nagy e, tardíamente, Josef Albers

Ya vimos, a través de las obras citadas de 1915 hasta los años 1920, la importancia en ellas de la organización de las figuras respecto de su color. En todas, sobre sale el uso de los colores primarios, y en varias, la superposición de volúmenes negros y rojos.

Al igual que Malevitch (*Construcción Suprematistica*, v. también el concepto de construcción, recurrente en sus textos), Itten considera el trabajo sobre el color como una "*teoría constructiva*" (*ibid.*, p. 33).

Es comúnmente a través del cuadrado que Itten presenta sus ensayos colorimétricos (*The art of color*, pp. 22-25, 31, 36-40; *The Elements of Color*, p. 37; *Design and form*, pp. 30, 40). Lo usa en sus cuadros (*Horizontal/Vertikal*, 1915; o el óleo sobre lienzo de 80.0 x 80.4 cm., conservado en el Smithsonian American Art Museum; y hasta en paisajes, como *Mondlicht-Landschaft*, 1958) y en numerosas de sus obras. La misma obra *Grupo de casas en primavera* (1916) revela procesos de descomposición cubista de las formas.

De hecho, en la Bauhaus, tanto Itten (v. la serie de cuadrado bicolores de *El arte del color*), como Paul Klee, y, tardíamente, Josef Albers, co-fundador de la teoría de los colores, y, fuera de ella, Mondrian en sus *Composiciones*, utilizaron de forma recurrente el cuadrado. A partir de 1949, Albers realizó una serie de *Homenaje al Cuadrado*, conformada por serie de cuadrados armónicos en cuanto a colores pero formalmente decentrados, aunque concéntricos (a similitud del *Círculo negro sobre fondo blanco*, 1913, de Malevitch), que reprodujo en su libro *Interacción de Color* (1963), juego que integra valores de volúmenes y colores, confirmando entonces este doble valor en las investigaciones de Malevitch, a imitación de Itten o del mismo Albers.

Aunque tardía, como dijimos, la preocupación de Albers para los cuadrados concéntricos, y armónicos en cuanto a sus variaciones de colores, prefigura a su vez los trabajos del op art.

Dentro de la Bauhaus, Moholy-Nagy prefirió dedicarse a buscar soluciones formales de armonía en la línea y el rectángulo, más que en el cuadrado, por lo que muchas de sus obras tienen eco en las cruces de Malevitch. Igualmente Moholy-Nagy asociaba comúnmente el círculo, en general en un segundo plano, a estas líneas entrecruzadas, lo que creaba sistemas complejos de juegos formales, de tres niveles:

1. Oposición entre lo curvo y lo recto;
2. Correspondencia entre lo lleno (el círculo) y lo lineal;

3. De ahí perspectiva por la presentación de una forma llena (el círculo) sobre las líneas (a tal punto que ciertas obras asocian círculos con líneas en forma de cruces y rectángulos en perspectiva, en otras, son líneas únicas que vienen topar contra círculos, los cuales a su vez punctuan rítmicamente la perspectiva de líneas combinadas para formar escaleras en el espacio del fondo monocromo, lo que, por una parte, permite entender las formas infantiles de Miró en una perspectiva de investigación formal, y ya no sólo de reproducción de los dibujos de niños, y, por otra parte, hace eco a la definición por Itten en *The art of color*, "*Subjective timbre*", pp. 24ss., y *Design and form*, "*Rythm*", pp. 98ss., del ritmo en sentido musical como fundamento de la investigación del color, lo que es una propuesta consciente también en Mondrian, como podemos apreciar en las famosas y últimas obras, ambas de 1942-1943, tituladas, precisamente: *Broadway Boogie Woogie*, Museum of Modern Art de New York, y *Victory Boogie Woogie*, Netherlands Institute for Cultural Heritage, Amsterdam, esta última inacabada).

Asimismo, tratándose del valor colorimétrico del negro respecto del blanco, en *Design and form: the basic course at the Bauhaus and later*, Número 332 (New York, John Wiley and Sons, 1975, p. 32), Itten empieza recordando los 7 "*tipos de efectos contrastantes en el mundo de los colores*", siendo el primero, ""*The contraste puro del color (o tono):/ Que resulta cuando los colores puros son usados en combinaciones aleatorias. El blanco y negro peuvent aumentar mucho el efecto vivido*".

C-5) Man Ray

Fotógrafo de Matisse como Malevitch ha sido un discípulo de Cézanne, Man Ray, por la misma época que le tocó vivir, se encuentra a mitad de camino entre Brassaï y Doisneau (prolongando los 3 una tradición decimonónica, v. nuestro artículo sobre "*El beso*" de Klimt) por una parte, en cuanto fotógrafo de besos (*Rayographie le baiser* de 1922, *Rayographie - projet pour une tapisserie* de 1923-1925; de 1930: serie *Le Baiser, Radiographie 2 profils de visage, Radiographie visage avec Tour Eiffel*), y de Egon Schiele por otra parte, en su representación de mujeres abiertas en posiciones incómodas (v. de 1929: *Primat de la matière sur la pensée*, la serie *Natacha*, o la mujer en posición de Venus

tomada en una telaraña, con una versión sin título de 1930; y de 1930 *Anatomies*); de lo mismo, presenta una inspiración entre cubismo (por las aparición de estrías como escarificaciones en la piel de Lee Miller que son las sombras de la cortina en la larga serie de 1930 sobre el modelo, dentro de la cual se ubica la mini-serie sobre Miller en la ventana, la asociación entre figura feminina y máscara africana como en la serie *Noire et Blanche* de 1926 - que tiene eco en otra, de 1929-1930, titulada: *Blanc et Noir*, sobre mujer en lencería negra -, la serie sobre la cabeza de Buda robada por la periodista Titaÿna en 1928, o el *Autorretrato*, ensamblaje de 1916 de la huella del artista sobre cartón y timbres de puerta) y surrealismo (por la representación de lo feminino mediante su objetualidad tradicional transformada para volverse símbolo de género, como en la plancha con clavos de la serie *Cadeau* de 1921).

Se sabe cuanto en la obra de Man Ray, y del surrealismo en general, la figura feminina adquiere valor simbólico, de lo sexual, de las pulsiones y el tabú. Lo revela el mismo título *Primat de la matière sur la pensée*, que representa una mujer desnuda, en postura más que abierta desmembrada, a similitud de las pinturas de Schiele. La famosa serie *Le Violon d'Ingres* (1924) expresa este carácter objetual de la mujer. Así como su valor primitivo para el pensamiento surrealista. Primordial en cuanto eterna diosa madre, primitiva en cuanto representa, en la lectura muy cerrada que del psicoanálisis hizo el movimiento, a lo sexual como tabú y permanencia. Hemos estudiado las mujeres-objetos de Salvador Dalí ("*Cultura Logia*", *Nuevo Amanecer Cultural*, 6/8/2005, p. 10). Son notables también en Man Ray las figuras totémicas de la mujer: como en *Hier, Aujourd'hui, Demain* (1924), mujer en pie, pubis visible, levantando los brazos, que sin embargo tiene equivalencia masculina en la obra del fotógrafo en los retratos de Jean-Charles Worth (1925) con fondo de estatua. O la figura-tótem de *Long Hair* (1929), rostro feminino *renversé* hacia atrás, dejando caer su larga cabellera, en un perfecto rectángulo, asemejando la forma de un tótem (el pelo feminino siendo, según Freud, un poderoso símbolo sexual). Misma temática, aunque en una postura a la manera hollywoodiana de la cabellera regada en el retrato a colores de Jacqueline Goddard de 1930, y del mismo año, el retrato de la cara de Lee Miller con el cabello suelto sobre fondo negro. Ya en 1925, Hélène Tamaris posaba en estos retratos, propios del momento, de mujer escultural a la manera de Klimt o la estatuaria micénica.

Imagen del pecado y Galatea (como en Dalí) lo es la mujer fotografiada por Man Ray, como vemos en las varias versiones de la oposición (que encontramos también en Magritte, lo que tal vez permitiría aclararla en éste) entre figura feminina real y busto de Venus: *En pleine occultation de Vénus* (1930) que presenta el busto de Venus con una pera y una voluta, el sin título (también de 1930) que presenta una serie de rostros por debajo de un busto de Venus de mayor tamaño, *La science de la beauté* (1932) que es un busto de Venus antiguo cortado en dos con círculos de maquillage aplicados en ambas mejillas, serie *Venus* (1932), serie *Antoine "le sculpteur de masque"* (1933), mujer frente a busto antiguo serie sin título (1933).

"El eterno feminino" se aprecia en Man Ray en reproducción de un tema decimonónico como *Kiki en odalisque* (1925). O la exótica *Danseuse de Bali* de 1932.

A la vez tótem y objeto, la mujer se presta en las fotografías de Man Ray a las modelaciones y poses más extremas, al a vez que más monolíticas y estáticas. Así Simone Kahn (1926), en la cama, cara vista *renversée*. *Le Cou* (1929), la serie *Cou* o *Anatomie* (c.1930), o la misma serie *Les Larmes* (1932). Paradigma de ello queda, evidentemente, *Long Hair* (1929).

Lo que nos interesa de las fotografías de Man Ray, es la insistencia en lo ritual, lo tribal, lo primitivo, lo intemporal. Ya en 1923, Man Ray fotografía a Jacques Rigaut moviéndose cerca de una cruz, como crucificado no pegado a la Cruz.

Man Ray desarrolla posteriormente una temática sexual, en la serie *La Prière* (1930), rostros enmarcados y glúteos, beso vigilado por busto de Venus antigua (dos versiones), mujer dormida en un sofá con (*Autoportrait au nu "mort"*, c.1930) o sin hombre tirado encima de ella, *Monumento a D.A.F. de Sade* (1933). Esta última obra "*a Donatien Alphonse François de Sade*", glúteos femininos (como en la entera serie de *La Prière*) cuya parte más íntima difícilmente se oculta tras las manos de la modelo, es una evocación del episodio del fallado casamiento del joven marqués (v. por ej. Neil Schaeffer, *The Marquis de Sade: a life*, Harvard University Press, 2000, p. 93), cuando, infiel a su esposa, es detenido por denuncia de una prostituta llamada Jeanne Testard, que se queja ante la autoridad pública de las prácticas en contra de la fe que le obligó a tener su cliente, como

resalta en la deposición que ella hizo ante el Comisionado en el Châtelet el 19 de octubre de 1763:

"... il lui a d'abord demandé si elle avait de la religion, et si elle croyait en Dieu, en Jésus-Christ et en la Vierge; à quoi elle a fait réponse qu'elle y croyait; à quoi le particulier a répliqué par des injures et des blasphèmes horribles, en disant qu'il n'y avait point de Dieu, qu'il en avait fait l'épreuve, qu'il s'était manualisé jusqu'à pollution dans un calice qu'il avait eu pendant deux heures à sa disposition dans une chapelle, que J.-C. était un J...f... et la Vierge une B... Il a ajouté qu'il avait eu commerce avec une fille avec laquelle il avait été communier, qu'il avait pris les deux hosties, les avait mises dans la partie de cette fille, et qu'il l'avait vu charnellement, en disant : Si tu es Dieu, venge toi; qu'ensuite il a proposé à la comparante de passer dans une pièce attenant lad. chambre en la prévenant qu'elle allait voir quelque chose d'extraordinaire; qu'en y entrant elle a été frappée d'étonnement en voyant quatre poignées de verges et cinq martinets qui étaient suspendus à la muraille, et trois Christs d'ivoire sur leurs croix, deux autre Christs en estampes, attachés et disposés sur les murs avec un grand nombre de dessins et d'estampes représentant des nudités et des figures de la plus grande indécence; que lui ayant fait examiner ces différents objets, il lui a dit qu'il fallait qu'elle le fouettât avec le martinet de fer après l'avoir fait rougir au feu, et qu'il la fouetterait ensuite avec celui des autres martinets qu'elle voudrait choisir; qu'après cela, il a détaché deux des Christs d'ivoire, un desquels il a foulé aux pieds, et s'est manualisé sur l'autre jusqu'à pollution; (...) qu'il a même voulu exiger de la comparante qu'elle prît un lavement et le rendit sur le Christ; (...) que pendant la nuit que la comparante a passée avec lui, il lui a fait voir et lui a lu plusieurs pièces de vers remplies d'impiétés et totalement contraires à la religion; (...) qu'il a poussé l'impiété jusqu'à obliger la comparante à lui promettre qu'elle irait le trouver dimanche prochain pour se rendre ensemble à la paroisse de Saint-Médard y communier et prendre ensuite les deux hosties, dont il se propose de brûler l'une et de se servir de l'autre pour faire les mêmes impiétés et les profanations qu'il dit avoir faites avec la fille dont il lui avait parlé..."

Además, en *Justina o los infortunios de la virtud* (Madrid, Cátedra, 1999, p. 164), Sade expresará en boca del cirujano libertino Rodin, salvador de Justina, pero a punto de vivisecar a su propia hija:

"Es irracional que reflexiones tontas lleguen a paralizar el progreso científico, y ninguno de los grandes hombres se dejó jamás apresar por cadenas tan ridículas... ¿Acaso cuando Miguel Ángel quiso representar a Cristo con todo realismo experimentó algún cargo de conciencia al crucificar a un joven para utilizarlo como modelo en su agonía?... Y si se tratara de avances en nuestra profesión, ¡cúanto más necesarios se hacen esos mismos medios!... No hay ningún mal en permitírselos, porque cuando lo que se plantea es sacrificar a un individuo por el bien de un millón la duda es inadmisible... Por otra parte, ¿en qué se diferencia el asesinato prescrito por la ley del que nos proponemos realizar, si el objetivo de esas leyes, que consideramos tan prudentes, consiste también en inmolar a uno para salvar a mil?"

Vemos entonces cómo, en las fotografías de Man Ray el símbolo de la Cruz reintegra un valor fuerte, que no creemos que pierde totalmente en Malevitch, primero por el origen patriótico y religioso de la carrera del pintor (al igual que Kandinsky) en el rescate de los íconos rusos, segundo por el carácter místico que adquieren en él el cuadrado y la cruz.

Ahí donde el cuadrado para Itten es una forma simple, propia para representar, al igual que el círculo, las variaciones de los colores, en Malevitch se llena de un contenido místico, trascendental, no sólo en cuanto "*cero de la forma*", sino también como tradicional símbolo cristiano.

Este mismo símbolo permanece las fotografías sexuales de Man Ray. Relacionado, como en Malevitch, con la expresión de las tensiones de la sociedad industrial y sus vanguardias hacia los impulsos primitivos, no todavía organizados ni premeditados.

En esta línea de semejanza entre el fotógrafo y las vanguardias de la época, notaremos que las *Rayographies* de objetos de 1922, entre las cuales la serie *Champs délicieux*, de Man Ray se asemejan mucho a las fotografías de efectos de luz realizadas por Moholy-Nagy con su *Modulador*. De similitudes todavía entre el fotógrafo y esta vez el surrealismo, entendemos mejor las pinturas de Magritte con espejo y manta como *El soñador temerario* (1927) o las distintas versiones de *Le Thérapeute* (1937, 1941, 1962, 1967, que llegarán finalmente a autorretratos en base a fotos, v. también *Le Libérateur* de 1947 - integrado en la fresca circular *Le domaine enchanté* de 1953 - y *Le domaine enchanté VIII* de 1953) respecto de la serie de objetos: paraguas y máquina de escribir envueltos

en una manta con espejo, asemejando una forma humana, de Man Ray, titulada *L'énigme d'Isidore Ducasse* (1920-1971), evocación de la célebre frase del Canto VI-I de *Los Cantos de Maldoror* (1869) del Conde de Lautréamont: "... *comme la rencontre fortuite sur une table de dissection d'une machine à coudre et d'un parapluie !*"

Representación de Cristo dentro de un ámbito de vanguardia "cubista" se nos presenta en Dalí, con sus obras: *El Cristo de San Juan de la Cruz* (1951), y *Corpus hypercubus* (1954).

Si bien *El Cristo de San Juan de la Cruz*, como indica su nombre, fue inspirado a Dalí por una imagen que el poeta místico carmelita del Siglo XVI dibujó como una de sus visiones, y que se conserva en el monasterio de la Encarnación de Ávila, llegando Dalí a Hollywood en 1950, donde, a través de amigos influyentes en la industria cinematográfica, consiguió un set y un modelo de 32 años: Russell Saunders, que, vestido con una trusa, fue atado a una cruz y colgado del techo del estudio en tandas de veinte minutos en sesiones de todo el día, por las que se le pagaba 450 dólares semanales, Dalí trabajando además con una infinidad de fotos de Saunders en la cruz, con distintas posiciones de los brazos, trazando líneas en los clichés hasta encontrar el punto de fuga del horizonte y dividir el cuadro, es evidente que la pintura de Dalí es, en cuanto a historia de los estilos, es la inversión visual del Cristo yacente de la *Lamentación sobre Cristo muerto* (1480-1490) de Mantegna. En efecto, mientras en Mantegna se representa a Cristo en una perspectiva extrema, vista desde el pie de su lecho, manera para el artista de introducir el espectador dentro de la obra, como uno más de los que lloran la muerte del dios encarnado, en Dalí, el carácter astrológico y universal de la crucifixión se expresa por esta vista desde la cabeza, como si Dios observará el suplicio de su hijo, la tierra volviéndose entonces un cuerpo realmente astral, conforme los *Evangelios* acerca del alcance cósmico del evento (v. nuestro artículo: "*La Crucifixión: ¿evento cósmico o viaje del ánima?*", *El Nuevo Diario*, 5/12/1997, p. C-1).

El modelo de Jesús crucificado, sobre fondo negro cósmico, se encuentra también en el conocido *Cristo* (c.1632, conservado en el Prado desde 1829) de Velázquez, pintor por el que Dalí tenía una verdadera admiración.

En *El Cristo de San Juan de la Cruz*, Dalí pusó al pie de la cruz un paisaje de Port-Lligat y un espacio a la Leonardo da Vinci, asociando así el momento de la redención universal al del destino humano, representado por el barco, conforme

las obras renacentistas del Bosco y Sebastian Brandt (v. nuestro libro sobre: *Bruegel l'Ancien Jérôme Bosch*, 2004).

D) Conclusión

Al igual que Itten busca en sus estudiantes la reacción subjetiva no predeterminada por organización social del color, Malevitch se propone volver a fuentes que, sin embargo, ya no son - ni pueden ser - totalmente puros: el cuadrado, versión primitiva de los cuatro puntos cardenales, al igual que la cruz, pero también símbolo del mundo, hasta para la arquitectura moderna (de la Contrarreforma y el barroco), que será tan utilizado, aunque privado de este valor cristiano, en la arquitectura racionalista, y de la fe.

Traslada Malevitch su fe del ámbito de la religión establecida, al de su experiencia individual, en la que presenció la irrupción en su arte del cuadrado como valor absoluto: porque es color de división cromática máxima (negro sobre fondo blanco, como recuerda Itten) sin serlo (ni el negro ni el blanco son colores, sino la suma y la anulación de todos los ellos); porque es la forma más simple según la teoría racionalista contemporánea; porque tiene símbolo previo, aún no totalmente perceptible para las vanguardias; porque reintegra el arte en su bidimensionalidad original, lo que nos devuelve a la búsqueda icónica original del pintor, en un retorno consciente y a la vez no totalmente racionalizado a la bidimensionalidad y el hieratismo de las figuraciones bizantinas originales, lo que explicará también su dialéctica, a veces difícilmente entendible, entre una hiper-racionalización del cuadrado respecto de las formas anteriores de representación de la realidad, que se asemeja a lo planteado por Loos, y la ruptura con esta misma línea, al reconocer en el cuadrado lo más puro, primitivo, ejemplo de una fe y un sistema más allá de lo racional.

Así aparece, en última instancia, el *Cuadrado negro sobre fondo blanco* de Malevitch no sólo como un concepto inmanente y trascendental, sino como una forma plenamente visual, enmarcada en los procesos de investigación artísticos de su época.

1. En cuanto a forma geométrica, definida sea en espacio bidimensional o plano, como en *Cuadrado negro sobre fondo blanco*, sea como objeto moviéndose en un espacio con pretensión perspectiva, mediante la superposición de formas coloreadas como en *Suprematismo con Triángulo Azul y Cuadrado Negro* (1915), o mediante la difuminación y

alejamiento óptico en el fondo de la forma del primer plano como en *Suprematismo* (1917-1918, 106 x 70.5 cm., Stedelijk Museum), y conforme los ensayos de sus contemporáneos (de Moholy-Nagy a Albers, pasando por Itten o Klee), el cuadrado en Malevitch (al igual que las otras formas, en particular las cruces y los círculos) aparece como la expresión de la problemática de la percepción tridimensional dentro del espacio plano del cuadro. Los mismos títulos de las obras de Malevitch nos lo dicen: *Suprematismo. Autorretrato en Dos-Dimensiones*; *Suprematismo. Jugador de Fútbol en la Cuarta Dimensión*; *Cuadrado Rojo. Realismo Visual de una Campesina en Dos Dimensiones*.

2. El propio *Cuadrado negro sobre fondo blanco* es más de lo que dice ser, ya que, conforme los planteamientos visuales de Itten, es un cuadrado negro superpuesto a otro cuadrado, blanco, más grande, lo que, desde esta perspectiva, llega a ser un juego volumétrico (superposición de volúmenes) y colorimétrico (máximo contraste de formas y colores, como lo propone Itten en el extracto citado de *Design and form*, p. 32, a propósito del primero de los 7 "*tipos de efectos contrastantes en el mundo de los colores*"). Ofrece, asimismo, un valor de perspectiva dentro de la bidimensionalidad, problema y proyecto central en Malevitch, como lo revelan sus escritos, donde se propone abandonar la figuración pseudo-realista del mundo, para retornar a las formas puras de la representación pictórica, que son, para él como para fundador Cézanne y, posteriormente, todas las vanguardias, los volúmenes geométricos simples y los colores, ambos elementos que, no es de extrañar, desembocarán, en la segunda mitad del s. XX, en las propuestas de Víctor Vasarely, primero con la serie *Zebra* (1938), y el consiguiente op art. (El interés del arte contemporáneo por el simbolismo del color se siente, indirectamente, en el título del disco del 2010 *Tiempo amarillo* de Sasha Sokol, para la cantante el amarillo representando el momento del bienestar perfecto provocado por el amor intenso.)

3. Por la correspondencia entre los ensayos colorimétricos de Malevitch y los de sus contemporáneos, en particular dentro de la Bauhaus (Itten, Moholy-Nagy, Albers, Klee, Mondrian), así como lo expresa el mismo Malevitch en sus escritos, el cuadrado en sus distintos postulados de color (negro, rojo, blanco) es la expresión de problemas y planteamientos tanto ópticos, como acabamos de decir, como colorimétricos. La comprensión del

cuadrado en la obra de Albers, aunque ésta sea posterior a Maletich, y por ende inspirada en él, como elemento de cuadrangulación del color (sobre la repetición del cuadrado en el arte abstracto vanguardista de inicios del s. XX y su origen en la cámara oscura fotográfica, v. Rosalind E. Krauss, *La originalidad de la Vanguardia y otros mitos modernos*, Madrid, Alianza, 1996) evidencia para la vanguardia el carácter del cuadrado como objeto colorimétrico al igual que en Itten. Así, la cuestión del pasaje de la luz a través de los objetos, presente tanto en Moholy-Nagy con sus realizaciones, fotográficas y cinematográficas en base al *Modulador*, como en Man Ray con sus *Rayografías*, resulta en la expresión monocromática de *camaïeu* en *Cuadrado blanco sobre fondo blanco* (1920), el cual, remitiéndonos también a las obras del impresionista norteamericano Whistler (como en su serie *Sinfonía en Blanco* de 1861-1864) y encontrando prolongaciones en la obra minimalista y monocromática del también estadounidense Robert Ryman de pinturas en blanco sobre blanco sobre lienzos cuadrados y superficies metálicas, llega entonces a ser la representación absoluta de la luz en sí, lógica en esta perspectiva suprematista y vanguardista en general de la proyección de la luz sobre los elementos y de su descomposición en colores. Lo que valida la repetida evocación, en los escritos de Malevitch, del impresionismo como punto de partida de las investigaciones contemporáneas vanguardistas sobre el color.

Magritte

En nuestro libro *Iconologia* (2001, 2002, 2004, 2006), mostramos cómo el caso surrealista, en particular el de Magritte, es arquetípico del problema de la abstracción, dentro de una dicotomía entre abstracción formal y abstracción temática. La abstracción temática, en el simbolismo y el surrealismo, es decir, tanto a nivel cronológico (aunque se tendría que poner ciertos límites a este concepto temporal, pensamos al caso de Turner en particular) como epistemológico, es la primera forma hacia la abstracción, donde quedan reconoscibles los motivos, desde un punto de vista formal (una manzana, un rostro, una casa) como en cuanto unidades mínimas de sentido, por ende insecables, volveremos sobre este concepto, mientras la abstracción formal es la que, de Kandinsky (*Primera acuarela abstracta*) hasta el expresionismo abstracto vuelve irreconoscible cualquier forma. Son manchas, puntos, pero no hay ningún objeto ni paisaje o personaje que se puede ver claramente en sus obras.

Deteniéndonos en la obra de Magritte, queremos crear una secuencia arbitraria: *La condición humana*, en sus versiones de 1933 y 1935; *Le fils de l'homme*, 1964; *La chambre d'écoute*, 1952; *La violación*, 1934; *La memoria*, 1948; *Falso espejo*, 1928; *La traición de las imágenes*, 1928-1929.

La condición humana representa dos ambientes: un valle con árbol (1933) y el mar (1935), vistos desde una ventana ante la cual el pintor, ni totalmente de taller ni totalmente de aire libre, pusó su caballete para pintar en *trompe-l'oeil* lo que veía; dejados los cuadros en su respectivo caballete crean una falsa perspectiva en la que no se sabe donde empieza y donde termina el cuadro pintado en el caballete y el paisaje original que sirvió de modelo. Este *trompe-l'oeil* se ubica dentro del espacio del cuadro, por lo que tenemos 3 niveles: el del cuadro como conjunto; el del paisaje evocado por Magritte; el del falso cuadro que representa el paisaje evocado y es su continuación en el espacio del cuadro general. Si en 1933, el marco de la ventana divide claramente el adentro y el afuera, en 1935, el arco abierto, si no fuera por el piso que, extendiéndose un poco afuera, se distingue por ser anaranjado de la arena beige, no permitiría saber donde termina el espacio interior y donde empieza el exterior. Igualmente, el cielo y el mar se confunde en la versión de 1935.

Misma confusión entre cielo y mar en *El hijo del hombre*, y misma división entre el primer plano y el segundo mediante una pared que se eleva a la altura de

la cadera del hombre. Misma pared se encuentra en *La memoria*, donde reposa el busto de la figura femenina.

El cielo como elemento de apertura hacia la inmensidad, vs. la interioridad del ámbito casero se presenta tanto en las dos versiones de *La condición humana*, como en *El hijo del hombre* y *Falso espejo*. *El imperio de las luces* (1954) juega con esta misma ambivalencia, representando un espacio de noche (una casa, con el lampadario encendido, cuya luz alumbra la casa, y se refleja en el agua de un río ante la casa, mientras luces en el interior de la casa alumbran lo que parecen ser espacios íntimos del segundo piso, tal vez un cuarto). A este ambiente nocturno protegido por árboles, se superpone, encima de las copas de éstos, un cielo despejado de amanecer o de día pleno. Así, la luz llena el espacio: luz natural (del cielo), luz artificial exterior e interior, y reflejo de la luz (en el agua).

el busto de *La memoria* parece haber sido golpeado por una bola (se ha interpretado estas bolas recurrentes en la obra de Magritte como bolas de cañones - lo que en el caso específico sería lógico, tratándose de la postguerra y pudiendo entonces ser el tema incidente del cuadro el trabajo de memoria sobre los hechos del tiempo de guerra -) que ya se encuentra en la versión de 1935 de *La condición humana*. Una hoja muerta recuerda el paso del tiempo. Los ojos cerrados del busto remiten a la caracterítización agustiniana del alma: el recuerdo. El busto no ve, sino que se recuerda, la memoria es un fenómeno desde dentro del alma. Esta evidencia nos permite entender y hacer la relación de esta obra con *Falso espejo*, también agustiniana, es la imagen misma de la relación del hombre con su entorno: el ojo siendo el medium entre el alma (recuerdo, interpretación, verdad: v. la importancia de la vista sobre el oído en la *Biblia*, la presencia testimonial de haber visto, que conserva el lenguaje popular nicaragüense contemporáneo con el "*Mira*" en sentido de "*Fíjate*") y la cosa, el mundo, el universo. El cielo azul representa, como en los románticos, el infinito, la creación, la trascendentalidad de lo real.

Si "*La condición humana*" es la de la representación: condenado que es la humanidad a denotar y connotar su mundo, viviendo no en la realidad directa sino en su representación, en su "*idea del mundo*" parafraseando al título del curso de José Gaos en la UNAM, es esta misma dialéctica que reproduce, lo dice el título, *La traición de las imágenes*, y la leyenda: "*Esto no es una pipa*", que podemos entender tanto en sentido de ironía con contenido implícitamente sexual, como en sentido más serio y relacionado con el hecho de que la representación no es el

objeto representado, sino la idea del mismo. Será lo mismo que planteará Kosuth en *Una y tres sillas* (1965, v. nuestro artículo dentro de la misma sección).

Una vez puesto lo anterior: 1/ La centralidad en Magritte de la condición humana; 2/ entendida ésta como estrechamente vinculada con el problema de la representación en cuanto proceso intelectivo simbólico para los humanos de entender el mundo real (tema central en la obra de Magritte, como demostramos en nuestro libro sobre *Surréalisme*, 2004); 3/ lo que implica una dualidad entre realidad y condición humana, es decir, entre naturaleza y cultura, lo que tiene que ver con un debate entre estado natural y estado de cultural (las naturalezas representadas de *La condición humana* en sus 2 versiones; el cielo de *Falso espejo*), entonces podemos entrar al análisis del *Hijo del hombre*.

De paso, notaremos que *Falso espejo* se inspira del famoso grabado del "*Coup-d'oeil du Théatre de Besançon*", del libro de Claude-Nicolas Ledoux, *L'architecture considérée sous le rapport de l'art des moeurs et de la législation* (1804). En su texto Ledoux (Madrid, Akal, 1994, p. 218) explica el sentido de la ilustración: "*Para ser un buen Arquitecto... hay que saber leer en el inmenso círculo de las afecciones humanas... Para constatar los efectos de manera que la posteridad no pueda reprobarlos, la mirada del Arquitecto es más importante de lo que uno se imagina... ¿De qué sirven los conocimientos si no hacen mejores a los hombres? Normalmente generan escépticos que siembran la duda y la incertidumbre... ¿por qué nos empeñamos en aprender aquello que poco importa saber, aquello que a menudo se ve uno en la obligación de olvidar?... ¡Oh, Dios del buen gusto!, así permites que se profane tu santuario...*"

El hijo del hombre debe leerse en correlación con *La violación*, cuadro que, al igual que *La condición humana*, tuvo varias versiones. De hecho, *La violación* es lo que dice: la violación, por parte del espectador, de la mujer en cuanto está vista según las normas propias de la sociedad machista, como objeto sexual, los ojos siendo los senos, el pubis la boca y el ombligo la nariz (temática de uso del cuerpo femenino que encontramos también en Dalí, con sus sofás en forma de labios, sus varias versiones de la *Venus de Milo aux miroirs*, cuyas gavetas se ubican en la frente, los senos y la rodilla de la estatua - Dalí plasmó primero esta idea en su pintura sobre óleo de 1936: *El mueble antropomórfico* -, aunque en Dalí parece tener sentido machista: violentando el cuerpo femenino, mientras en Magritte pareciera, por el mismo título, la denuncia de una situación psicológica del hombre ante la mujer). Así la caracterización social de la mujer como objeto sexual (tema recurrente en Dalí, Delvaux o Man Ray - de éste, v. *Le*

violon d'Ingres, 1924, o *La Prière*, 1930 -) implica ver en *El hijo del hombre* otra representación social y sexual del ser masculino, por equivalencia. De hecho, lo confirman (en el sentido de la representación social) el vestido burgués y el bombín, tan típicos de los personajes de Magritte. En este sentido el personaje del *Hijo del hombre* de acercarse al de *Golconde* (1958), lluvia de burgueses con bombines en una ciudad de cara neo-clásica, también impersonal (variación sobre el tema de "*La Nariz*", 1836, de Gogol).

En cuanto al carácter sexual del *Hijo del hombre*, tenemos dos indicaciones: la una lingüística, la referencia del título, referido a la expresión para hablar de Jesús empleada 66 veces en los *Evangelios sinópticos*, y 1 vez en los *Hechos* y 2 veces en el *Apocalipsis*.

La manzana, por otra parte, que esconde la cara del personaje de Magritte, al igual que se sustituye la cara de la mujer de *La violación* debajo del busto que la reemplaza, tiene una simbología clásica. En cuanto motivo, su significado es insecable, lo dijimos. si *El hijo del hombre* nos plantea el problema de la figuración, ya que no nos presenta ningún tema convencional (en el arte abstracto, temático, hemos planteado que se pierde el tema, pero se conservan los motivos, v. *Iconologia*), el motivo de la manzana sigue teniendo y conteniendo toda la carga simbólica que la tradición le atribuye. De hecho, aunque se represente un cuarto de manzana, ésta no dejaría de ser manzana, y por ende de tener la simbología clásica que el tiempo le otorgó. Así, en la abstracción temática, se pierde el tema, pero se conservan los motivos (los cuales, a su vez, desaparecen en la abstracción formal).

Encontramos la manzana, no sólo en la representación del *Pecado original*, sino también en varias *Virgenes de la manzana* (citamos la *Virgen* de la Colegiata de Castañeda; *La Virgen y el Niño de la manzana*, anónimo de la Fundación Lázaro Galdiano, v Emilio Camps Cazorla, *Inventario del Museo Lázaro 1948-1950*; el retablo de la *Virgen del Rosario* de la capilla colateral de la Epístola, del templo de San Andrés y Sauces; y la *Virgen con el niño debajo de un manzano*, 1520-1526, de Lucas Cranach el Viejo, conservada en el Hermitage; v. también *La Santa Familia con un Ángel*, 1515, conservado en el Kunsthistorisches Museum de Viena).

Símbolo del Pecado original (por la homonimía latina "*malus*": que designa a la vez el mal y el manzano), la manzana aparece, tanto en las *Virgenes del manzano* o *con la manzana* como en *el hijo del hombre* en cuanto fruto, semilla

que recuerda "*la numerosa generación de Eva*", conforme ocurre también en el panel central del *Hortus deliciarum* (1480-1490) del Bosco tratándose de las frutas rojas. Asociada la manzana con la Virgen y el niño, prefigura el papel de redentor de Cristo, y evoca, conforme San Ireneo en *Contra las herejías - Desenmascarar y Refutar la falsamente llamada Ciencia* (c. 180), el papel de "*Nueva Eva*" de María, ya que ella dijó "*Sí*" a Dios donde Eva le había dicho "*No*" (Lib. 5, 19, 1; 20, 2; 21,1: SC 153, 248-250. 260-264). A su vez, Jesús, niño con la manzana en mano, evoca su realidad de "*Nuevo Adán*" (*Rom.*, 6).

Son numerosas las correspondencias que, en la *Biblia*, sustentan la comparación invertida entre María y Eva por una parte, y entre Jesús y Adán por otra (v. http://forocristiano.iglesia.net/showthread.php?t=36094). Adán es el primer hombre creado (*Gén*, 2, 7), mientras Cristo es "*el Primogénito*" de Dios (*Heb.*, 1, 6), el primero en dignidad. Adán desobedece a Dios en "*el árbol del paraíso*" y atrae la muerte para sí y toda la humanidad (*Rom.*, 5, 12). Al contrario, Cristo obedece siempre a Dios, llegando hasta "*el árbol de la cruz*", consiguiéndo vida eterna para todos los que en Él creen (*Juan*, 3, 16). Adán estaba desnudo cuando trajo la muerte al mundo (*Gén.*, 3, 7). Cristo murió despojado de sus vestiduras cuando dió su vida para que la vida regresara al mundo (*Macabeos*, 15, 24). "*Adán fue hecho alma viviente; el postrer Adán, Cristo, es espíritu vivificante... El primer hombre, Adán, es de la tierra; el segundo hombre, Cristo, es del cielo*" (*1 Cor.*, 15, 45-47). "*En Adán todos mueren*", pero "*en Cristo todos seremos vivificados*" (*1 Cor.*, 15, 22). Eva sale de Adán (*Gén.*, 2, 22), mientras que el Nuevo Adán, Cristo, sale de la Nueva Eva, María (*Lucas*, 2, 6), revirtiéndose así el ciclo. Eva era virgen y tenía marido (*Gén.*, 3, 6) mientras María también era virgen pero desposada con José (*Mateo*, 1, 18). Eva, creyendo la mentira de un ángel caído, Satanás (*Gén.*, 3, 6), trajo el pecado y la muerte a sí misma, a su marido, y a su descendencia (*Gén.*, 3, 19). Al contrario, María, creyendo la palabra de un ángel de Dios (*Lucas*, 1, 38), atrajo a sí misma a Aquél que vendría a reconciliar a la humanidad con el Creador (*2 Cor.*, 5, 19): al Hijo eterno de Dios (*Juan*, 1, 1). Eva no era del todo obediente a Dios y por eso fue engañada a seguir su propia voluntad (*Gén.*, 3, 6). María era tan obediente a Dios que se declaró como "*Su esclava*" (*Lucas*, 1, 38-48): tenía toda su fe puesta en Él. Eva, al desobedecer a Dios, "*se escondió de Su presencia*" (*Gén.*, 3, 8). María, al obedecer a Dios, lo atrajo a sí misma para que tomara carne de su carne (*Juan*, 1, 14). Eva, después de pecar, da a luz a sus hijos con dolor (*Gén.*, 3, 16). María, al ser constituída "*madre*" de los discípulos amados de Jesucristo, "*pare*" a sus hijos sin dolor alguno (*Juan*, 19, 26).

Así, la obra de Magritte es: a) una contemporaneización de un tema clásico (que encontramos en el *Hortus deliciarum* del Bosco): el del Pecado, y de nuestra implicación en él; b) la representación impersonalizada de la humanidad, dado que todos participamos de este origen pecaminoso común; c) una referencia iconográfico, mediante el motivo de la manzana, al Pecado y la redención, ya que, también, somos "*hijos del hombre*"; d) en sentido teológico, este "*hombre*" del que somos "*hijo*(s)" es el mismo Adán (*Lucas*, 3, 23-38), del que genealógicamente desciende Jesús hijo de María, por la línea de David (*Mateo*, 1, 2-16; *Lucas*, 3, 23-38, con las diferencias entre las 2 genealogías).

Definido esta identidad, que pasa doblemente, como en *La violación*, por lo sexual y lo social, podemos acercarnos a *La chambre d'écoute*. Ésta es la representación, como *La condición humana*, *La memoria*, *Falso espejo* y *El hijo del hombre*, de un ambiente doble: el mundo (cielo, espacio exterior) e individualidad (en *La violación*, el mar es sustituido por el desierto, pero persiste el cielo - espacio solitario, como en De Chirico -). En *La chambre d'écoute*, el adentro es la misma cámara (o cuarto), donde todo el espacio es ocupado por una manzana gigantesca. El exterior es el espacio que adivinamos detrás de la ventana. Si la manzana tiene que ver con el pecado, la progenie humana (mediante Eva), la cuestión de la reproducción (Eva-María), la manzana gigantesca encerrada en esta cámara en *La chambre d'écoute* viene a simbolizar los mismos valores. Su enorme tamaño respecto del cuarto evidencia un proceso de crecimiento. La salida, aparentemente imposible, es dada por la ventana cerrada, que, a similitud de los demás cuadros citados, da sobre un espacio de cielo y tierra, iluminando intensa y significativamente a la manzana como salida posible para ella. ¿Pero si se trata de una manzana, quien escucha en esta cámara? ¿La misma manzana? Probablemente, así ésta se vuelve símbolo de algo más. Como en *El hijo del hombre*, de la progenie humana, es decir, del bebé (semilla, fruto del vientre) que, desde el vientre materno, escucha. Y un día saldrá por esta ventana al mundo que la ilumina y la invita hacia este espacio amplio de la dialéctica *Condición humana* ante el mundo (dentro de una dualidad entre la espiritualidad - el mundo interior, v. *Falso espejo* - y lo mundano - los paisajes exteriores de *La condición humana* -).

Asi, como lo planteamos en la introducción de nuestro libro: *Los ArteFactos en Managua* (2001), vemos cómo el arte abstracto trabajo por derivación (esto por aquello, la manzana por el niño) y condensación (aplastamiento de los niveles de significados por superposición entre los símbolos:

la manzana como símbolo suficiente del Pecado, por ende del género humano), al igual que el sueño según Freud (en sentido formal, en *La violación*, el cuerpo por la cara, el cuerpo como símbolo de reconocimiento social, representa a la vez un proceso de derivación: porque la cara es lo que enseñamos, viene a representar la máscara de la "*persona*", pero aquí es el cuerpo - genérico - que se sustituye a la cara - individual - para ilustrar la cara social de la mujer; y un proceso de condensación: el cuerpo, a pesar de ser del ámbito natural, según los estructuralistas, en su uso y como recurso de intercambio, tiene un lenguaje que lo vuelve en la pintura de Magritte objeto de representación social, aplastándose así los dos niveles: de lo natural y lo cultural).

Hegel (*De lo bello y sus formas (Estética),* Madrid, Espasa Calpe, 1958, p. 32) expresa muy bien este valor simbólico del arte:

"*Sólo cuando es libre e independiente es verdadero arte, y es solamente entonces cuando resuelve el problema de su alto destino: saber si debe ser colocado al lado de la religión y de la filosofía, como un modo particular de revelar a Dios en la conciencia. Es en las obras de arte donde los pueblos han expresado sus más íntimos pensamientos y sus más ricas intuiciones. El arte limpia la verdad de formas ilusorias y engañosas de este mundo imperfecto y grosero, para revestirlo de otras formas más elevadas y más puras, creadas por el espíritu mismo. El mundo del arte es más verdadero que el de la naturaleza y el de la historia.*"

Esto porque (pp. 28-29):

"*Pero, ¿no es arbitraria esta definición que excluye de la ciencia estética lo bello en la naturaleza? Dejará de parecerlo si se observa que la belleza como obra de arte es más elevada que la belleza de la naturaleza, pues ha nacido del espíritu. Si es verdad que el espíritu es el ser verdadero que lo comprende todo en sí mismo, es preciso decir que lo bello no es verdaderamente bello sino en cuanto participa del espíritu y está creado por este. La belleza en la naturaleza aparece solo como reflejo de la belleza del espíritu, como una belleza imperfecta; la cual, por su esencia, está encerrada en la del espíritu.*"

Así, la obra no es sino el "*reflejo*" de la "*belleza*" presente en "*la naturaleza*", pero modificado por el artista (lo mismo que Magritte expresa en *Falso espejo* o *La traición de las imágenes*). Por lo que el arte, y la obra, se definen por ser simbólicos y culturales, lo que nos remite directamente al presente artículo, y nos permite concluirlo:

"El arte no es producto de la naturaleza, sino de la actividad humana." "Está esencialmente hecho para el hombre y, como se dirige a los sentidos, recurre más o menos a lo sensible." (pp. 40-42)

Joseph Kosuth

Remitiéndonos a las contemporáneas obras del artistas del istmo: Ciudad Tendida de Oscar Rivas y Sin Ingredientes Artificiales (Ciudades Ideales) y Ensayo sobre el modernismo de Errol Barrantes, Una y tres sillas de 1965 de Joseph Kosuth, instalación del conceptualismo lingüístico, asocia tres formas de sillas: la silla real, la foto de la misma, y la definición de la palabra silla sacada del diccionario y pegada en la pared.

Esta obra de Kosuth sirve en general para ilustrar la idea de arte conceptual, remitido exclusivamente al proceso de abstracción del objeto al concepto.

Sin embargo, no es sino una referencia directa a la metáfora de la cama del Libro X de La República de Platón, en la que el filósofo griego plantea las tres formas de camas: primero, la idea de cama en Dios, que integra todas las formas posibles de camas; segundo, la cama concreta, hecha por un artesano; tercero la cama ficticia, pintada por un artista. En esta perspectiva, Platón hace énfasis en la traición y el engañoso arte del artista, que, evocando la realidad, no da sino una sombra de la misma.

El primer tipo de cama recordará los mundos posibles de Leibniz, burlados por Voltaire, y, más generalmente, el carácter denotativo, o sea, dicho de otra forma, nominalista del pensamiento filosófico, fundamentado en base religiosa. De hecho, desde Santo Tomás, y a partir entonces de la recuperación de la herencia greco-romana a través de los árabes, la cuestión de la realidad del objeto desde el momento de su nombramiento, que, según toda la teoría idealista (Descartes, Hume), no adquiere vida mientras no se le apela, no puede existir fuera del sujeto hablante. Lo que, por una parte, lleva a la idea de los animales máquinas de Descartes, y, por otra, implica un posicionamiento ante el arte que, hasta hoy en día, y los seguidores de Umberto Eco y la semiótica del arte, plantea la realidad narrativa de la obra mediante el espectador. De igual forma que, de la relación tripartida del fenómeno de percepción: el sujeto percibiendo-la percepción (o el proceso)-el objeto percibido, la filosofía siempre consideró, hasta la aparición del materialismo, al sujeto como fuente primera de existencia ("cogito ergo sum", la esencia preexistiendo a la existencia), la teoría del arte se planteó el proceso de conceptualización y objetivización de su material no como acercamiento al mismo, sino como influencia - o empatía - del material sobre el espectador (véase el

debate entre Schapiro y Heidegger acerca de los zapatos de Van Gogh, reproducido en unos de los últimos números de la ya difunta revista ArteFacto).

Tal concepción del arte llevó los artistas a recurrir a la dialectización de su obra para dar a entender su voz, no sólo como podemos ver actualmente con las exposiciones centroamericanas Do It y 7 Artistas, 7 Curadores, que plantean el problema de la calidad de la curadoría, o con las obras de Barrantes y My cousin is an artist de Ernesto Salmerón, sino con la ya clásica Traición de las Imágenes ("Esto no es una pipa") de René Magritte, en la que, jugando con su propio principio de pizarra cuadriculada con asociaciones terminológicas entre figuras y palabras (no libres, sino según un léxico propio del artista), lo que prefiguraba los catálogos del arte conceptual que, por ejemplo, se pueden ver en el Museo de Arte Contemporáneo de Barcelona, Magritte afirmaba la irrealidad de la obra, que no es objeto concreto, sino, en términos panofskianos, "Idea", o ideologización, de un objeto. No es, pues, a la mentira de Platón que refiere La Traición de las Imágenes, sino a la cualidad de re-producción y denotación de la obra.

Así, dentro del debate, y desde Leonardo y Miguel Angel, los artistas se autoproclamaron como creadores no de mentiras, sino de pensamiento propio, como lo hace Jonathan Harker por ejemplo, o, a través de máximas escritos sobre fondo de pizarra, el artista franco-inglés Ben, y, en Nicaragua, con su principio del laboratorio del artista y los teoremas (que pretendían crear una lexicografía propia y sistematizada), Oscar Rivas.

No es al tercer término de la metáfora griega que hacen referencia las obras citadas, en particular la de Magritte, sino al primero.

Por lo cual, los artistas conceptuales no sólo intentaron crear catálogos de conceptos y formas, enumerar y argumentar objetos, a como lo hicieron los etnógrafos y biólogos desde el siglo XVII, y en particular en el siglo XIX, con los paradigmáticos Humboldt y Darwin, sino montar fórmulas artísticas remitidas a la enumeración como proceso de comparación y comprobación, agarrando ahí el principio de las grandes corrientes científicas, citamos por ejemplo en historia del arte la Mnemosina de Aby Warburg. Igualmente, en ese camino al asumir su propio discurso y oposición a los planteamientos de Eco, en la misma época de los años 1960, nacieron el minimalismo y el land art, el segundo, efímero y realizado en lugares abandonados, afirmando la posición central del artista como único creador y gozador de su propia obra.

El minimalismo, que utiliza la repetición del motivo, como en la obra de Kosuth, proviene del op art, el cual juega, conforme los principios vanguardistas de inicio del siglo XX (pensamos por ejemplo a las realizaciones de Lazslo Moli-Nagy), sobre el movimiento como cuarto dimensión (idea ya presente desde finales del siglo XIX en El hombre invisible de H.G. Wells, y reforzada con la teoría de la relatividad de Einstein), y la descomposición (Marey, Muybridge) como proceso de visión global del objeto.

Las variaciones (como en las columnas de Buren) de tamaño y forma del objeto representa, al igual que en Una y tres sillas, cuyo título remite precisamente a la división simbólica y denotativa del objeto en sus características física, nominalista y representativa (como en Platón), la posibilidad de ver el objeto en toda su complejidad ideológica. Es también la manera de catalogar el objeto, como por ejemplo en la pared de sillas de la sala del Museo Vitra de Diseño en Weil am Rhein (Alemania), el catálogo en sí siendo otra forma de agotar las significaciones del objeto en sus variedades de especie y familias, conforme las leyes y normativas de las ciencias naturales, retomadas por los artistas conceptuales de la tierra, tales como Hundterwasser o De Wries, entre otros, por no citar al central y fundador Beuys, por supuesto.

Piero Manzoni

Piero Manzoni es un artista italiano conocido en particular por su obra *Mierda del artista* (1961), en la que presenta al público, como dice el mismo título, sus excrementos enlatados.

Aparentemente, tal obra carece de sentido, y hasta puede orientarnos a dudar del valor absoluto del arte contemporáneo, y en particular abstracto, ya que, siendo dicha obra una serie de objetos idénticos (las latas conteniendo las heces del artista), y no figurando nada más que lo que es, se integra, precisamente, al ámbito de la no figuración, así como que, por no ser las heces evocadas, plasmadas o puestas en lienzo, al mundo de las artes plásticas, ya no restrictivamente de la pintura o técnicas tradicionales.

Lo anterior, sin embargo, nos orienta, en una segunda lectura, a plantearnos ante la obra, advirtiendo en ella problemáticas interesantes para la historia del arte.

1. Ante todo, nos plantea, obviamente (por lo que acabamos de apuntar: lo vulgar, sencillo, sucio del objeto), la cuestión, central en y para el arte contemporáneo, de los límites del significado y los alcances del arte. De ahí, asimismo, subordinadas a esta primera interrogante, aparecen otras.
2. Nos plantea la interrogante de la producción: ¿qué es la obra, será seria o mera broma inepta? Por ende, ¿qué es una obra?
3. Así mismo, si nos plantea la cuestión de la producción es que, si bien no es una obra realizada en sentido artístico, es una obra y una producción orgánica.
4. De la misma manera también, opone el carácter provocativo de lo matérico, no trabajado, orgánico y bajo, de lo fecal, al nivel de industrialización y al detalle del sistema de empaque, tanto de las latas como de sus indicaciones.
5. De ahí, si buscamos en la historia del arte algún asidero para validar o invalidar la obra de Manzoni, encontramos 2: el panel derecho del *Hortus deliciarum* del Bosco, donde un avecilla excreta literalmente las almas de los muertos que el animal, juez del infierno, se traga por la boca; y *La Fuente* (1917) de Duchamp.

6. Así, si no es totalmente desligada de la historia del arte, podemos postular que *Mierda del artista* de Manzoni es un objeto, si no *plaisant*, al menos artístico.
7. Remitir *Mierda del artista* a *La Fuente*, es recordar a la vez las problemáticas dadaístas a inicios del siglo y, en los años 60 estructuralistas, sobre la cuestión sexual, y a la vez la importancia de la fuente como símbolo de la inspiración poética a inicios del s. XX (en la 2ª parte de *Prosas Profanas*, 1901, de Darío; en el poema "*La Fuente*", marchanta parlanchina, parodia de Darío, en *Canciones de Pájaro y Señora*, primer poemario de Pablo Antonio Cuadra; en el poema "*El espejo de agua*" de Huidobro).
8. Asumir en Duchamp una posible evocación, burlesca, de la inspiración mediante una "*fuente*" concreta, es aceptar la posibilidad, también, de que ocurre similar fenómeno en Manzoni.
9. De hecho, no es casual si, al margen de la *Mierda del Artista*, Manzoni haya producido chimbombas llenadas de su soplo, conservadas actualmente en el Museo de Arte Contemporáneo de Barcelona, y tituladas *Soplo del Artista* (1958).
10. En la tradición clásica (v. *La inspiración de poeta* de Poussin), la inspiración poética no era del poeta, sino de su Musa, enviada por Apolo, es decir, por los dioses, de ahí la importancia de la Musa como figura *inspiradora*. El artista, así, es el que, inspirado desde fuera, expresa - o expulsa - , *materializa* dicho soplo divino ajeno, haciéndolo propio. Es, precisamente, lo que hace Manzoni, evocando, matéricamente en *Mierda del Artista*, e intelectual o espiritualmente en *Soplo del Artista*, las 2 vías de pro-creación materiales del artista.
11. Al plantearse este juego de conceptos entre producción material (la "*Mierda*") y producción intelectual (el "*Soplo*"), Manzoni se inscribe en los consabidos discursos marxistas sobre arte.
12. De la misma forma, nos devuelve a las preocupaciones psicoanalíticas de Freud, Jung (cuando cita a un paciente que se había representado como "*Rey del universo*" sentado en un inodoro e itifálico), y, contemporáneamente a Manzoni, Devereux, acerca del auto-engendramiento masculino.
13. Dentro de una lectura estructuralista (Lévi-Strauss, Barthes, Bataille, Blanchot), es decir, contextual del momento en que Manzoni estuvo

haciendo su obra *Mierda del Artista*, en esta obra Manzoni trabaja los conceptos de lo bajo, lo sucio.
14. También del estructuralismo, Manzoni retoma el interés por lo corporal (su soplo, en 1958; sus huellas, en 1960; sus excrementos, en 1961).
15. La progresión de dicha secuencia, de lo incorporeo al lo corporeo, del soplo a los excrementos, pasando por las huellas, dejadas en objetos (huevos) o personas (que así se volvían "*obras*" del artista para él) revela una evolución hacia la materialidad de su arte, lo que implica una perspectiva, primero, originalmente trascendante, segundo, finalmente objetual, propia de la época y su interés por la representación de lo concreto en la obra.
16. Dentro de una perspectiva del *land art*, también contemporánea de esta obra, Manzoni trabajo lo efímero.
17. Dentro de una comparación con las acumulaciones de Arman, tales como *Lo Lleno* (1960), respuesta al *Vacío* (1959) de Yves Klein, o los desechos y sobras de los "*cuadros-trampas*" de las *Cenas* (también de los 60, *Cena húngara*: 1963) de Spoerri, Manzoni trabaja en *Mierda del Artista* lo casual y lo comestible-digerible o comido-digerido por decirlo más específicamente.
18. Ahí donde los estructuralistas de los 60 estudiaron 3 grandes grupos de temáticas: la comida, el cuerpo, sexo y muerte y las representaciones de estas 2, Spoerri trabaja la comida, Manzoni en *Mierda del Artista* la vertiente psicoanalítica de la relación sexo-muerte.
19. Ahí donde Duchamp desconstruye (al igual que José Coronel Urtecho en el poema "*Obra Maestra*" de 1927, que consta de 2 versos: "*O/ ¡cuánto me ha costado hacer esto!*") el concepto de obra maestra, revirtiéndola en sus opuestos: lo no hecho (principio del "*ready made*") y lo no acabado, Spoerri le agrega el valor de perecedero y por ende efímero, y Manzoni, más fiel aún a Duchamp, de vulgaridad, disgustante y escatológico. Así, en los 3 casos, la obra se vuelve casual, vulgar, concreta.
20. Lo vulgar, lo sexual y lo escatológico, así como el principio de broma, son valores que encontramos en conjunto en Duchamp, Coronel Urtecho y Manzoni, procedentes, en los 2 últimos casos, del dadaísmo.
21. Lo sexual, lo vulgar, lo brutal, el choque, son valores provenientes, no sólo de Dadá, sino también y anteriormente del expresionismo.

22. Lo escatológico es valor propio de Duchamp y más aún del Dadá (v. el *Manifiesto Dadá* de Tzara).
23. Los valores anteriormente definidos en los 3 precedentes apartados y en el siguiente también, deben leerse como parte integrante del valor *bizarre* o *baroque* acordado al arte como fenómeno perturbador, conforme la definición que se dio desde el s. XVIII del barroco, el cual tuvo particular énfasis en los estudios relacionados, y por ende en los posicionamientos artísticos contemporáneos, en la historia del arte durante y después de la la Guerra Mundial (v. Victor L. Tapié, *Le baroque*, "*Que sais-je?*", París, PUF, 1968, pp. 6-8 y 10-12).
24. El feísmo, trabajado por las vanguardias, y en particular Dadá, es lo sobre que nos devuelve Manzoni. Orientándose, conforme Duchamp, hacia los contravalores, y presentando una obra en contradicción total con nuestra imagen e ideología de la obra maestra, ya que *Mierda del Artista* no es nada: es anti-estética, no es el producto de un pensamiento ni de una hechura complejos ni dilatados, sino de una casualidad, producto biológico de lo bajo y no de lo alto, de lo feo y no de lo bello, del disgusto y no del gusto.
25. Recurre además *Mierda del Artista* a otros valores meramente vanguardistas: de la Bauhaus, asume el interés por el producto industrial y el carácter reproducible del arte (proceso de enlatado), que niegan, en el caso de Manzoni, el valor único de la obra maestra.
26. Del pop art, asume lo que Warhol en su pintura de la lata de *Sopa de tomate Campbell* (1962), la apología y la "belleza" o estética del objeto industrial manufacturado o prefabricado (en este caso la lata). A su vez, la obra de Warhol, como la de Manzoni, debe a Duchamp (*La Fuente*) y la Bauhaus el interés por el proceso industrial, el diseño (al igual que Warhol se dedica a reproducir las curvas de las letras de la lata Campbell, Manzoni etiqueta y nombra su "*Mierda*"), lo casual (es decir, el abandono del tema trascendente, impulsado por los impresionistas y su atención a las escenas de descanso obrero y burgués, lo que tendrá consecuencias tanto en Duchamp como en Dadá, y en los años 1960 en el pop art y en Manzoni) y lo popular (o no culto en el caso de la *Mierda del Artista*).
27. Así, como vemos, tanto en los valores de broma como de recurso a lo casual Manzoni forja su obra desde la referencia a los movimientos de vanguardia de inicios del siglo XX.

28. Todo lo anterior nos permite concluir, entonces, que *Mierda del Artista*, al superar, sin querer queriendo, su propuesta casualidad, confirma que el arte contemporáneo, paradójicamente derivado de la ideología renacentista de Leonardo y Miguel Angel, se enfoca en el valor intelectual de la obra y del artista, y no en su valor artesanal ni de realización manual. Así toma vigencia el concepto de "*intencionalidad*" que planteó Schapiro.
29. Se vuelve, entonces, el gesto artístico intelectual y orientado hacia un dialogo eminente entre el artista y el espectador, concientizándose el artista de su relación estrecha con el público y de su rol social de despertador, por lo cual el título *Mierda del Artista* evidencia este posicionamiento nuevo, meta-artístico del artista revisando su obra y apareciendo con su personalidad dentro de ella para debatirla, (al igual que Diderot en *Santiago el Fatalista*, o Coronel Urtecho en el comentario, 2° verso, del 1er y único verso de "*Obra Maestra*").

Christo

La obra de Christo y Jeanne-Claude es obviamente basada en el arte de la tierra, y eso desde varios puntos de vista: primero, corresponde a una intervención de espacios reales, arquitectónicos o naturales; segundo, es un arte efímero; tercero, propone dar a ver de otra manera objetos concretos dándoles de manera temporaria una nueva forma y proporción, relacionada con el material que la encubre, como ocurre tanto con el Pont Neuf como, de forma todavía más evidente, con los árboles del jardín suizo.

Igualmente, el arte de la tierra es parte de la corriente más general del arte conceptual, el cual propone volver a plantear el lugar central del artista como conceptualizador de su obra, al margen de la lectura del espectador, y eso es precisamente a lo que refiere Christo cuando habla de un "*gesto individual*"[1]. Del arte conceptual, Christo reutiliza a la vez el minimalismo y la repetición a través del juego de los colores, como hizo con el muro de barriles, que levantó en una estrecha calle de París, o con la relación entre sombrillas amarillas en California y azules en Tokio. Del arte conceptual, Christo retoma también, a imagen de Beuys (aunque también del arte contemporáneo en general, desde las realizaciones de hierro del siglo XIX hasta la Bauhaus, el design y la arquitectura del siglo XX), el proceso industrial de fabricación como elemento de realización artística, y, del arte conceptual, precisamente, el doble sentido, jugando con la sensualidad y la alusión , así como en su encerramiento de "*Islas Rodeadas*" de la Bahia de Biscayne en Miami, que al fin adquirieron por el mismo proceso forma de vulva.

Más interesante todavía en esta perspectiva es la declaración de Christo: "*Nos aproximamos a un espacio lleno de recursos. Al inicio, prestamos el espacio y de pronto intentamos crear obstáculos, divisiones, dificultades*"[2]. De hecho, con esta última, el artista evidencia otro aspecto de su obra: el hecho de que no sólo encubre, sino que también imposibilita (come con los barriles en París, el Reichstag en Berlín, o la infinita pared de tela que divide el espacio hasta

[1] "*The work is a huge, individualistic gesture that is entirely by me.*", en Patricia C. Phillips, "*Christo: Independence is most important to me. The work of art is like a scream of freedom*", Flash Art, No 15, marzo-abril 1990, pp. 134-137.
[2] En Anne-Françoise Penders, *Christo / Jeanne-Claude: Conversation with Anne-Françoise Penders*, Gerpinnes, Editions Tandem, 1994, p. 14.

adentrarse en el mar de Running Fencer en Sonoma[3]), o sea que, a la vez, produce situaciones de conflicto inesperadas para el espectador, que se vuelve parte integrante del conjunto, pero también que limita el espacio propio del lugar intervenido, reduciéndole al igual que Mapplethorpe por ejemplo y fotógrafos habiendo trabajado las relaciones sadomasoquistas pueden reducir la libertad de sus modelos atándoles. Así tanto en la Bahia de Biscayne como en el retrato de Jeanne-Claude o en los cuerpos de mujeres, tanto el primero como los segundos empaquetados, y todos, si exceptuamos la Bahia de Biscayne de lo que podríamos llamar la primero época de Christo, antes de los proyectos monumentales, nos encontramos frente a una resolución dialéctica de la oposición de poder, a nivel de géneros (como en las obras de Dalí sobre Gala y su relación con ella), pero también de discurso social: el artista varonil afirma dos veces su presencia, apoderándose de cuerpos femeninos y de un espacio que llena con la inmanencia lacaniana de su presencia y falo. (En este sentido es interesante la relación de pareja de Christo con Jeanne-Claude, en la que él crea y ella produce.)

Dicho de otra forma, el acto de encubrir y deformar la realidad se asemeja a la creación de un nuevo espacio fantasioso de negación de lo ya existente y afirmación de la voluntad personal del artista sobre la naturaleza o la arquitectura. Así los lugares elegidos, como el Pont Neuf en París, el Reichstag en Berlín o Central Park en New York, suelen ser lugares referenciales a nivel topográfico, urbanístico y/o cultural. Lugares de pasaje e intercambios, como también las aceras de Kansas City, lugares en los que Christo, sobrescribiendo sobre éstos, negándolos y afirmándolos a la vez, reemplaza las relaciones interpersonales habituales por otras, sobre (con los debates que provocan sus obras) y ante todo del arte. de Christo como representante del arte. Se crean así juegos de poder, como lo expresa muy bien Charles Green con el título de su artículo de noviembre de 1999: "*Desaparición y fotografía en el arte del post-objeto: Christo y Jeanne-Claude*".

La desaparición del objeto real detrás de una simbologización impuesta por la voluntad del artista nos remite a dos principios bases del arte contemporáneo, que parecen estar en juego en la obra de Christo: primero, la obra

[3] Como nota muy bien Raúl Quintanilla, es posible, sabiendo que Christo, búlgaro de nacimiento tuvo que huir del bloque del Este, que los barriles de París remitan al muro de Berlín, al igual que el Reischtag, antigua sede de los Nazis, sea un trabajo sobre la historia. De la misma manera, nos parece que Sonoma es una reescritura de la gran Muralla de China. Lo que nos introduce también a la pregunta formal sobre las *Puertas* de Nueva York, que nos recuerdan las banderas de los ejércitos de guerra del antiguo Japón y la antigua China.

negada (tabula rasa vanguardista), o ausente como en Yves Klein o los readymades de Marcel Duchamp; segundo, el proceso como expresión de la obra, más que la realización final, la cual en el caso de Christo es, de cualquier forma, conforme la ideología del arte de la tierra, siempre efímera.

La no existencia de la obra sin embargo en Christo no se produce a través de la no utilización del espacio, como en el caso de Klein, o la no intervención del material, como en Duchamp, sino precisamente a través el proceso inverso, de reapropiación e intervención máxima, dentro de los límites de lo posible, del objeto modificado. No sólo en el espacio de la ciudad lo hace invisible durante todo el tiempo de lo que puede considerarse como un performance a grande escala, sino que también lo imposibilita, tanto respecto del mismo objeto frente a su propia corporeidad absoluta, como respecto al transeúnte en su proceso de acercamiento y uso del lugar. El encubrimiento bajo telas de lo urbanístico y/o natural (en caso de los árboles del jardín suizo o de las *Puertas* de Central Park) es un proceso meramente freudiano de regresión.

De ahí que, remitiendo a obras como las famosas pinturas de Magritte o las ataduras rituales sufridas por algunos modelos de la fotografía contemporánea, se evidencia el juego de poder dentro del espacio concreto de la ciudad y/o la naturaleza utilizada por el hombre. Lo que, probablemente, tiene que remitirnos, de alguna que otra forma, a la teoría de Michel Foucault sobre la concepción moderna del espacio ciudadano como un espacio tomado y en el que se puede perpetuamente vigilar al que vive en él. Christo opone a esta perpetua vigilancia un proceso de desaparición que culmina con el empaque final. El juego, con toda evidencia, se explicita por la misma importancia que le reconoce el artista a todos los trámites legales con la administración, siempre sobre varios y hasta, más bien, numerosos años, para poder tener el derecho de montar sus performances en el espacio concreto de las ciudades. Este proceso de trámites administrativos y legales rematando con la elección de lugares estratégicos de la contemporaneidad y la organización urbanística de la ciudad, aun cuando se trata de intervenir parques o ríos.

Sin embargo, no se puede obviar el carácter de juego, ya varias veces evocado, de la obra de Christo. De hecho, sus intervenciones de los espacios públicos no llevan en sí un contenido explícita, no siquiera tentativamente, político. Salvo, precisamente, en lo que el arte de la tierra de Christo, a diferencia de las demás obras de la misma corriente, interviene no espacios recónditos y sin nadie

para ver el performance, sino espacios públicos, visibles y transitados de y por todos.

Como lo apunta Green en su título, desapareciendo, el objeto viene a ser otro, expresión a la vez, como hemos dicho, de una desaparición, y también de una ausencia, ese "*post-objeto*" efímero, que crea un espacio de tiempo entre el objeto antes de empacar y el objeto después de desempacarlo. De alguna forma, encubriendo el objeto, al igual que pasa con los regalos, Christo da a ver el objeto, no tanto por el proceso final que supone el desempacarlo, sino más bien creando auto-referencias para cada transeúnte dentro del espacio compartido de la ciudad al objeto visto, acostumbrado, y cambiado inesperadamente de forma por la intervención del artista.

La meta parece entonces ser tanto lúdica, como de obra abierta, precisamente dialectizando la propuesta ecoana, y finalmente de juego con la instancia, haciéndola desaparecer, del espacio real (sea inmanencia lacaniana del espacio concreto absorbido por el uso permanente, repetitivo y social que se hace de él, o revelación por encubrimiento de los límites del espacio de vigilancia comunitaria en la ciudad contemporánea según Foucault).

Son esos tres movimiento sobre los que abren las significativamente llamadas "*Puertas*" de Central Park, que crean espacios y divisiones, dando de nuevo al jardín su rol y papel moderno de lugar (y creador) de encuentros sociales.

El uso de voluntarios para montar tales performances incide en su rol y meta de socialización y creadores de recuerdos, sea, ahí también, en cuanto permite ver lo acostumbrado, sea porque el mismo performance marca siempre un hito en la vida de la ciudad y del lugar rescatado/resaltado.

En cuanto a la inscripción de la obra de Christo dentro de una tradición y una corriente, precisamente el recurso permanente de la tela como encubridora remite al minimalismo y la repetición del arte conceptual y sus intentos, en particular con Beuys, Hundertwasser o De Wries, de creación de espacios ambiguos, probablemente los primeros de éstos siendo los de Duchamp con su *Novia* o Moholy-Nagy e sus objetos de luz.

El contener e impedir el movimiento, aun tratándose de espacios inmóviles, es una forma, doblemente, de catalogar en sentido negativo (respecto de las catalogaciones de Beuys, Damian Hirst, o las que pueden verse por ejemplo en el Museo de Arte Contemporáneo de Barcelona) - o sea, de catalogar el vacío - , y de crear, precisamente, tensiones, a la vez en el espacio real como lugar(es)

por excelencia donde se juega el encuentro social, y en el espacio fantasioso del impedimento y el constreñimiento como placer. Así, de alguna forma se puede acercar la obra de Christo con la de Hirst o de Mapplethorpe, ya que si no trabaja el cuerpo físico del individuo, en una comparación remitida a Hunhdertwasser, es el cuerpo social de la ciudad que toca y conmociona, dándole esa sensualidad que en alguna ocasión dijo buscar el artista a través de estos empaques.

También, finalmente, todo este juego de poder y asumir la ciudad o el espacio en forma personal, privada, dentro de lugares públicos, como lo entendieron genuinamente los homosexuales con la instalación de Central Park, por el juego de los colores de las *Puertas* de Christo, es el de la repetición y la monotonía, de la coacción pero en sentido de creación en base a una ausencia, de sustitución y reemplazo del objeto real por conexiones sociales y discursos interpretativos. Es el de la no especificación y la homogeneización, lo que parece remitirnos en este caso a una ideología lecorbusiana, y una vez más conceptual, de la repetición y la sucesión como progresión.

Constriñendo el espacio, se crea el juego de lo visto/escondido, lo apercibido/desapercibido, lo distinto/homogéneo, lo real/ficticio, permanente/efímero (la misma tela siendo un material que no es duradero desde una perspectiva arquitectónica y constructivista). La individualidad del artista homogeneiza lo ya integrado históricamente, dándole una reescritura personal, y haciendo así un acto de poder, que, al igual que toda la propuesta del arte de la tierra, remite a la concepción kantiana del jardín como mundo y del artista como recreador. En este sentido, el hombre y su trabajo urbanístico, de escultor como se autodefine Christo, pero también de moldeador del espacio ciudadano y de intercambios sociales, es al centro de obras como las aceras de Kansas City o el proyecto del Río Arkansas.

Adolf Loos

Respecto de los estudios genéticos de comprensión del material simbólico, debe interrogarnos el hecho de que el padre del racionalismo en arquitectura: Adolf Loos, decidió representarse en su tumba mediante la forma paradigmática de su carrera: el cubo arquitectónico.

Recordemos que, en su conferencia, y texto fundador: "*Ornamento y Delito*" (1908), plantea que "*lo que es natural en el papúa y en el niño* ("*ornamentarse el rostro*", "*garabatear*", "*llenar las paredes con símbolos eróticos*"), *resulta en el hombre moderno un fenómeno de degeneración*", ya que "*el hombre de nuestro tiempo que, a causa de un impulso interior pintarrajea las paredes con símbolos eróticos, es un delincuente o un degenerado*", y que, por ende, "*La evolución cultural equivale a la eliminación del ornamento del objeto usual*". Resulta entonces paradójico cuando, en una de sus múltiples estancias por enfermedad nerviosa en la Institución para afecciones nerviosas Rosenhügel, en el Sanatorio del Doctor Schwarzmann, en Kalksburg, cerca de Viena, realizó, en 1931, bocetos para su propia tumba, diciéndole a su esposa: "*Quiero que mi tumba sea un cubo de granito. Pero no muy pequeño, pues parecería un tintero.*" (*Adolf Loos: escritos II 1919/1932*, ed. Josep Quetglas y Adolf Opel, Madrid, El Croquis Editorial, 1993) Por lo cual, a su muerte, en 1933, la ciudad de Viena puso a su disposición una parcela del Cementerio Central, parcela 32 de las tumbas de honor del cementerio municipal, en la zona de los hombres y mujeres ilustres, su discípulo, Heinrich Kulka, diseñó los planos, acordes con los bocetos de Loos, mientras sus amigos sufragaron los gastos, para la tumba que, de hecho, consiste en un bloque macizo cuadrado de granito con el nombre grabado en una de las caras del cubo. Aunque cabe mencionar la existencia de otro boceto de Loos para su tumba, cuyo original se perdió, y que consistía en una peana para el busto que el escultor austriaco Francis Wills había hecho del arquitecto en 1931 (Mónica Gili, *La última casa*, Barcelona, Gustavo Gili, 1999). Simón Marchán Fiz (*La historia del cubo - Minimal Art y Fenomenología*, Bilbao, Sala Rekalde, 1994) considera que, al diseñar su propia tumba en esta forma, Loos regresa al cubo como forma más elemental, esencialidad primaria y ancestral, como límite del silencio.

Ya Loos había formulado propuestas previas y similares a su tumba auto-conmemorativa, tanto en el Mausoleo para el historiador del arte Max Dvorák

(1921), cubo o bloque macizo de granito negro cuya cúspide asemeja las tres últimas gradas de una pirámide escalonada de base cuadrada, como en la anterior y sencilla base de losa (que prefigura la base lineal de losa sobre la que se monta el cubo de la estela de Loos), adosada a una ancha pared y coronada por una cruz de madera, que conforma la Lápida (1919) que realizó para su amigo Peter Altenberg. El Mausoleo era previsto ser decorado en su interior por el pintor Kokoschka, conforme, según Benedetto Gravagnuolo (*Adolf Loos Teoría y Obras*, Donostia-San Sebastián, Nerea, 1988), un escrito de Dvorák: "*¿Lo que Miguel Angel pintó y esculpió en sus últimos años parece pertenecer a otro mundo? Tras haber llegado a los supremos límites del arte, se replantea los más hondos problemas de la existencia: ¿por qué vive el hombre y cuál es la relación entre los bienes transitorios, terrenales y materiales de la humanidad y la eternidad, el espíritu, lo sobrenatural?*", que, según Gravagnuolo, podría servir de epígrafe, tanto al idealismo crítico de Dvorák, como al expresionismo pictórico de Kokoschka, y el existencialismo arquitectónico de Loos.

Le Corbusier se recordará sin duda de la lección de Loos, ya que, en 1957, a raíz de la muerte de su esposa Ivonne, proyecta en Roquebrune-Cap Martin (Costa Azul, Francia), justo encima de su "*cabanon*" frente al mediterráneo, la sepultura en la que descansará con ella. Se trata de una lápida cuadrada, sobre la cual se dibujan una cruz (geometría) y una concha (naturaleza), estructurada mediante la sección áurea, según Carmen Bonell Costa (*La divina proporción: Las formas geométricas*, Barcelona, UPC Universitat Pollitècnica de Catalunya, 1999): "*Partiendo del cuadrado ABCD, se trata el eje GI; uniendo I con C y D se obtiene el triángulo isósceles DIC. Construir, abatiendo la diagonal GA del semicuadrado, el rectángulo áureo FBCE; al unir E con I se obtiene el punto H; éste se encuentra con el lado del triángulo DI en J, punto en el que se sitúa el rectángulo áureo interior JKLM, donde se ubican un cilindro hueco y una forma ortogonal frontalmente cuadrada: en ella, sobre un fondo de varios colores, está escrito: "Ici repose Charles-Edouard Jeanneret, dit Le Corbusier, et Ivonne Le Corbusier*""

No muy lejana a la tumba de Loos es también la de Alvar Aalto, en el cementerio de Hietaniemi (Helsinki, Finlandia), diseñada por Elissa Mäkiniemi (segunda esposa de Aalto), quien importó de Italia un capitel jónico del siglo XVIII para el lado izquierdo de la tumba (vista de frente), capitel que, conforme y remitiendo a los juegos formales en la arquitectura de Aalto entre línea recta y línea curva, rompe la linealidad de la lápida rectangular que lleva el nombre del arquitecto.

Tal vez podemos ver en la preocupación de Mies van der Rohe en sus últimos 20 años de carrera para crear espacios libres y abiertos, dentro de un ordenamiento estructural de mínima presencia, el fundamento de la extrema sencillez, también cuadrada, pero biplana, de su tumba, en el cementerio de Graceland (1969).

Loos ("*Architektur*", *Der Sturm*, 15/12/1910, cit. por Gravagnuolo, p. 170) escribía: "*Sólo hay una pequeña parte de la arquitectura que pertenezca al arte: el monumento funerario y el monumento conmemorativo. Todo lo demás, lo que sirve para un fin, debe quedar excluido del reino del arte.*" Si bien tal planteamiento aclara las razones formales del trabajo de los tres monumentos funerarios que realizó (el Mausoleo, la Lápida, y su propia tumba), nos deja entender que la cuestión formal o "*reino del arte*", precisamente, es lo que rigió dichas realizaciones.

Si nos devolvemos un momento sobre la arquitectura de finales del s. XIX, nos damos cuenta que sus principales realizaciones: la Torre Eiffel y el Auditorium (Chicago, Illinois, 1889) de Louis Sullivan, no son lo que pretenden o lo que acostumbramos a ver en ellos. Obviamente, la Torre Eiffel no es, sino un proyecto grandioso, remitido a la ideología decimonónica de la Torre de Babel (poder de los hombres sobre el mundo y el diseño divino, v. nuestro artículo de la misma serie sobre: "*Tatlin*", 2/9/2006, p. 10), proyecto que quiere demostrar cuan alto puede extenderse una arquitectura de hierro. Lo mismo ocurre con los rascacielos que, por lo visto el 9/11, y expuesto en películas catástrofes como la famosa *The Towering Inferno* (1974, Irwin Allen y John Guillermin), no son funcionales en cuanto a proceso de evacuación se refiere, pero que sí son prácticos para amontonar gentes verticalmente, en oficinas o apartamentos, y se desarrollaron por la emoción que provocó la construcción del primer ascensor por Elisa Otis en New York en 1857. Si la idea de que "*la forma sigue a la función*" se debe a Sullivan como uno de los máximos exponentes de la Escuela de Chicago, es evidente en este movimiento la influencia de la arquitectura palaciega renacentista italiana, que se encuentra en todos los edificios de todos los miembros del grupo, quienes, por sus estudios, llevaron a E.U. el gusto por el neo-clásico. Si Le Baron Jenney ejemplifica perfectamente el "commercial style" en sus edificios, su educación en l'Ecole des Beaux Arts de París lo empujó inicialmente al neo-gótico, que se transformará después en eclecticismo. Así el Home Insurance Building de Chicago (1883-1886), primer rascacielos usando el entramado de hierro

estructural, revela sin embargo un basamento clasicista. En cuanto a Richardson, también educado en l'
Ecole des Beaux Arts, se dedica a reestructurar, con Olmsted, un neo-románico (Sever Hall, Harvard University, 1880; The Allegheny County Courthouse, Pittsburgh, Pennsylvania, 1883–1888; Marshall Field Warehouse, Chicago, Illinois, 1887; Buffalo's New York State Asylum, 1870; Emmanuel Episcopal Church, Pittsburgh, Pennsylvania), que tuviera seguidores en el movimiento "Richardsonian Romanesque". Influencia richardsoniana se halla en los que fueron sus alumnos McKim, Mead & White, por ejemplo en edificios como la Pennsylvania Station de Manhattan (1905-1910), estilo neo-románico que deriva al neo-clásico en la Seth Low Memorial Library (Columbia University, 1895), el Rhode Island State House (Providence, 1904), o la Naugatuck High School (c. 1910). La influencia richardsoniana del "*palacio urbano italiano del siglo XV*", perfectamente representado en el Rokery Building (Chicago, 1886) y el Mills Building (San Francisco, 1892) de Daniel Burnham y John W. Root, se extiende a estos dos arquitectos, culminando en su Court of Honor and Grand Basin de la World's Columbian Exposition (también de 1892), que celebraba el 400 Aniversario del Descubrimiento de América, construcción ubicada en el entonces abandonado Jackson's Park, y que marca el apogeo del Classical Revival Style. De ahí que, si apartamos lo que la estructuras de hierro en sí, asociadas con los pilares de hormigón, y contemporáneo desarrollo de los ascensores automáticos, permitieron a la época y a la Escuela de Chicago: desaparición de los muros de carga, grandes ventanales en toda la fachada, elevación infinita de los pisos, y si nos alejamos del contexto histórico que, después del incendio de 1871, permitió que floreciera el comercio inmobiliario en la ciudad de Chicago, vemos que la arquitectura de la Escuela de Chicago, lejos de definirse por lo funcional, se presenta como búsqueda formal, histórica, de apropiación e integración de estilo, con las nuevas técnicas de construcción y comodidades de la época. El ya mencionado Auditorium de Sullivan, obra más importante de este arquitecto y más conocida de la Escuela, nos enseña las disfunciones formales de los principios reivindicados por el mismo Sullivan y por los miembros del movimiento: pues, sus muros funcionan como soporte de las plantas, utiliza materiales antiguos como el granito del basamento, hay decoraciones historicistas, arcos y columnas, en una palabra, el edificio tiene más elementos historicistas que innovadores.

Misma dialéctica se encuentra en la arquitectura de las estaciones de trenes: con entradas monumentales, también palaciegas, que incluyan escaleras

monumentales y pórticos de anchos pasillos con columnatas, mientras la parte de los muelles ofrecían un arquitectura de ideología ingenierista de vidrio y acero, relacionado con lo utilitario, lo contemporáneo, la velocidad de las nuevas máquinas de hierro.

Mies van deRohe, representante del purismo racionalista o funcionalista en arquitectura, como revela su IBM Plaza (Chicago, 1919), se deja sin embargo impresionar por su encuentro con Mondrian en 1922, a partir del cual intentará plasmar en su obra la metodología pictórica de Mondrian, diseñando edificios de planos limpios, de paredes lisas y abiertas que sobresalen del edificio y se integran en el jardín, arquitectura abierta en la que los espacios fluyen entre las habitaciones y nunca se siente la sensación de encerramiento, siendo la principal muestra de este tipo de arquitectura el Pabellón Alemán de la Feria de Muestras de la Exposición Internacional de Barcelona (1929), hoy reconstruido. Obviamente, las teorías de Mies van der Rohe en este sentido tendrán influencia en Le Corbusier, con la planta libre, y en Frank Lloyd Wright, con el principio de voladizos integrados a la obra en las llamadas Casas de la Pradera.

Para la Exposición de Barcelona, Mies van der Rohe diseña también la silla Barcelona, la cual no es sin recordar la silla roja y azul (1917) de Rietveld, también inspirada en los principios de Mondrian. Los intentos formales, relacionados con valores pictóricos y volumétricos de Rietveld en la Casa Schroder (Utrecht, 1924), tienen equivalente y eco en las contemporáneas *"Meisterhaeuser"* o Casas de Maestros: Casas de Kandinsky, Klee, Moholy-Nagy, Schlemmer, Fieninger, Muche, y de Gropius, que él mismo promovió como director de la Escuela cuando se trasladó la Bauhaus en Dessau (1925). Meisterhaeuser que tenían como elementos en común: una planta de dos pisos, con juegos volumétricos basados en cubos arquitectónicos entramados, sin decoraciones ni colores exteriores, pero con trabajo de los valores cromáticos para delimitar los espacios interiores, como es en particular el caso de la escalera en la Casa Kandinsky.

Las anteriores descripciones nos indicaron varias cosas: 1/ el carácter no sólo simbólico, como expresa Marchán Fiz, sino, por ende, obligatoriamente referencial, ideológico y cultural, es decir, no puro ni racional o funcional, del cubo en la tumba de Loos, carácter que volvemos a encontrar en las de Dvorák y Altenberg, por el mismo Loos, así como de Mies van der Rohe, Le Corbusier y Aalto. 2/ La negación de la negación del carácter de delito del ornamento para

Loos, en cuanto éste ornamento se expresa conforme su teoría de la forma pura, es decir, se identifica con el cubo arquitectónico. 3/ La negación de la arquitectura meramente con fin de uso, teoría aristotélica, por parte de Loos cuando se trata de lo funerario y lo conmemorativo, por lo cual se vuelve artístico, en sus propias palabras, el cubo en el contexto en que lo emplea, es decir, el contexto funerario y auto-conmemorativo. 4/ El origen de esta dualidad en Loos entre principios autoproclamados como racionales y representación del mundo basada en ideologías místicas de las formas puras (v. la asociación entre el cubo, símbolo terrenal, como demostramos en *Una historia de la arquitectura moderna*, y la pirámide, símbolo de ascensión celestial en el Mausoleo) en la Escuela de Chicago y la Bauhaus, donde, idénticamente, los arquitectos de estos movimientos, aunque proponiendo repetidamente una arquitectura funcional y/o racional, realizaron edificios referidos estilísticamente, y por ende, hasta cierto punto, visualmente decorativos.

Se explica muy bien en el caso de la Bauhaus por la pretensión de arte total de la Escuela, y la integración en ella de artistas quienes, como Kandinsky, Moholy-Nagy, Klee o Itten, se preocuparon de los valores cromáticos, y de encontrar colores o formas puras, lo cual, adentrándonos a la oposición puro-impuro, obligatoriamente le da valor místico a objetos en sí carecientes de axiología. Ni los colores ni las formas son puros o impuros. A lo sumo los colores pueden ser primarios o secundarios, y las formas simples o compuestas. Es el valor que se les aplica que determina tal grado de im/pureza. En particular Kandinsky en sus escritos de la Bauhaus se interesó a la espiritualidad de los colores en *Punto y línea sobre el plano. Contribución al análisis de los elementos pictóricos* (1926), que parte de sus enseñanzas en la Bauhaus en Weimar, y continúa *De lo espiritual en el arte* (1911). Moholy-Nagy, por su parte, en sus *Libros de la Bauhaus*, en particular, en el octavo volumen titulado: *Pintura Fotografía Film* (1925), plantea la relación entre pintura que da forma al color, y fotografía como medio de investigar y exponer el fenómeno luz, lo que pondrá en práctica en el *Modulador Espacio-Luz* (1930).

Otro elemento de comprobación del misticismo original del concepto del cubo arquitectónico en Loos, y por ende en toda la arquitectura racionalista, imponiendo relectura de la herencia y la transmisión de la arquitectura del s. XX, es la contemporaneidad entre los planteamientos de Loos y las investigaciones de Malevich, quien, en un proceso investigativo paralelo al de Kandinsky, parte de los íconos rusos bizantinos tradicionales para reencontrar la fuerza genuina del

volgeist, lo que lo llevará a culminar su proceso introspectivo con la exposición 0,10 (1915), donde presenta obras abstractos basadas en la forma del cuadrado y la cruz, como el famoso *Cuadrado negro sobre fondo blanco*. Pero sus investigaciones sobre la forma pura trascendente, suprematista, liberada de la figuración (a semejanza de la arquitectura pura, liberada de ornamento, de Loos), lo llevarán más lejos todavía, a abandonar la pintura de caballete, y, a partir de 1922, cuando el Inchuk (Instituto de Cultura Artística) de Moscú le obliga a cerrar su escuela Afirmación de lo Nuevo en el Arte (Unovis por sus siglas), a dedicarse planites y arquitectones, obras a mitad de camino entre escultura y arquitectura, que son maquetas de diseño axonométrico que acumulan formas cúbicas, en las que Malevich decía: "ve(r) *el inicio de un nuevo arte de edificios en mi arquitectura suprematista*" ("*Malewitsch zitiert nach Michijenko Die suprematistische Säule - Ein Denkmal der ungegenständlichen Kunst*", *in:* Matthew Drutt, *Kasimir Malewitsch – Suprematismus,* Deutsche Guggenheim, Berlin, 14/1/2003-27/4/2003, Ausstellungskatalog, New York, 2003, p. 81).

Así, con este último elemento, confirmamos que el cubo arquitectónico, así como pasa en Malevich y el suprematismo, desde sus cuadrados y cruces biplanas en pinturas hasta sus maquetas tridimensionales, no tiene valor racional, sino sobredetermina una forma pura, de antigua simbología (el mundo, los cuatro puntos cardinales, la "*cuaternidad*" de Jung), el cuadrado, y su equivalente en el plano tridimensional: el cubo. Su valor místico, lo revela su mismo uso por el padre fundador del racionalismo para su tumba.

De ahí que, basado en preocupaciones místicas y artísticas (místicas del arte y los artistas contemporáneos, artísticas de trascendencia), el racionalismo no es racional, tampoco que el funcionalismo, como vimos con la Escuela de Chicago, es funcional. Lo que, a nivel de historia de los estilos es muy importante e interesante, ya que, no sólo nos plantea la necesidad de re-visitar la concepción del panorama arquitectónico y urbano que tenemos nosotros los contemporáneos, ya no como un hecho dado por una lógica trascendente, sino como una forma relativamente equivocada de concebir la ciudad y sus edificios en términos de sencillez de realización y de bajos costos y economía antihumana, sino también nos conduce a volver, una vez más, como en los casos, por ejemplo, de El Bosco, Géricault o Darío en nuestras labores y libros anteriores, a considerar que la mentalidad individual actúa dentro de la colectiva, y los productos simbólicos (en este caso, la arquitectura) no son productos básicos de la necesidad, sino de la

idea o imagen que nos hacemos de dicha necesidad, es decir, de una ideología provocada por el mundo ideológico que nos determina como humanos, y prejuicia, pervirtiéndola, por bien o por mal, la visión que, sin este contexto social y cultural predeterminante, de él (el mundo) tuviéramos.

José Coronel Urtecho y la poesía internacional

"De la primera fiebre del amor a su infortunio, desde el tierno segundo hasta el hueco minuto del vientre, desde el primer atisbo hasta el tijeretazo umbilical"
(Dylan Thomas, *"Desde la primera fiebre del amor a su infortunio"*)

La poesía de JCU se define a través de dos elementos primordiales: la broma como recurso de distanciamiento, y lo casual como forma de creación colindando con lo coloquial.

El principio de distanciamiento y broma se encuentra en Ezra Pound, abundantemente traducido por JCU y Ernesto Cardenal, cierta anglofilia literaria siendo común a la vanguardia nicaragüense y a Neruda en poemas como "*Walking around*".

Por otra parte, en la nicaragüense novela *Sangre Santa* (1940) de Adolfo Calero Orozco, el autor utiliza los mismos elementos que nombrados en JCU: broma e ironía por una parte, y mirada distanciada sobre los eventos como ocurriendo éstos al azar y sin lógica sino de sucesión inmediata.

Así, lo que en Coronel podría definirse como poesía concreta, tiene equivalentes en otras formas literarias, y, dentro de la misma poesía, en otros autores, como por ejemplo en los poemas de Williams Carlos Williams, cuando personifica mediante recurso a comparaciones metafóricas rebajadas al ámbito de una realidad cómica árbol y mujer en "*Portrait of a Lady*", de título voluntariamente prerafaelita, o da cuenta en forma ultra-descriptiva en "*Willow Poem*", "*Spring Storm*" o "*Blizzard*", donde, en éste edad del hombre y evocación temporal se mezclan, como en el poema a Noruega de Joaquín Pasos.

Hemos apuntado en nuestro artículo "*"Obra Maestra" de José Coronel Urtecho, "No" de Carlos Martínez Rivas y la propuesta educación del lector burgués*" el origen en el *Manifiesto Dada* de Tristan Tzara y en el poema "*Las Vocales*" de Arthur Rimbaud de "*Obra Maestra*" de JCU.

En su primer poemario *Canciones de Pájaro y Señora* (1929-1931), Pablo Antonio Cuadra, evocando la fuente o las tijeras, pero también las vocales vueltas

esta vez de formas idiosincrásicas nicaragüenses, también promueve la forma del poema-objeto o concreto, cuyo máximo representante, con los caligramas, es probablemente Apollinaire, Darío habiendo en "*A Roosevelt*" logrando en la primera estrofa una representación gráfica de América del Norte.

El principio del poema-objeto radica, nos parece, en el hecho de que, como hace Cuadra en su primer poemario, o Williams en los suyos, el objeto del poema venga a ser el objeto mismo de la poesía, obviando así el proceso metafórico, asimismo en América Latina ocurre en Huidobro, por ejemplo en su poema "*Espejo de Agua*" donde la fuente dariana, como metáfora acuática, se torna objeto real, un estanque, de la interioridad del poeta. En "*Situation surréaliste de l'objet*" de 1935, (v. *Position politique du surréalisme*, Denoël-Gonthier, p. 137), André Breton define así el poema-objeto:

"*La experiencia que consiste a incorporar en un poema objetos usuales u otros, más exactamente componiendo un poema en el cual elementos visuales encuentran lugar entre las palabras sin nunca hacer doble empleo con ellos.*"

Sin embargo, la diferencia entre la utilización de lo concreto en JCU y en los surrealistas, hasta en Huidobro, es que, como Pablo Antonio Cuadra o los postmodernistas, en particular Pallais y Cortés, busca identificar o reducir lo objetual a lo coloquial, así cuando en el "*Canto de las Poponés*" el símbolo del café de las seis viene a ser el de un producto nacional tomada en la hora tropical en que todo el año cae el sol, o sea, el ámbito de producción y consumo: el café, el ámbito geográfico y climático: la puesta del sol, y el natural y biodinámico: las poponés, se juntan para crear, en un espacio reducido y distanciado, un himno burlesco a la nacionalidad, como ocurre también en "*Oda a Tío Coyote*" o "*Oda a Rubén Darío*". De igual forma podemos plantear este espacio de lo coloquial como asunción de lo nacional en *Chinfonía burguesa* (1957), pieza de teatro escrita en colaboración con Pasos, ya que asume a la vez la definición del espacio burgués del teatro de bulevar del que proviene el modelo de la pieza, pero lo ubica en situaciones coloquiales de noviazgo ilícito entre una hija de buena familia y un poeta "*de la nariz a la geta*", hasta la mexicanada final con la aparición de la muerte.

El Grupo U de Boaco, cuyo nombre, por su declarada apertura (de la U) se contrapone a la O de "*Obra Maestra*", en sus intentos de desconstrucciones del discurso poético, con lógica matemática, si bien se inscriben en el ambiente de los

60 y el Oulipo, no dejan de rendirle homenaje en cierta medida a la forma vanguardista de JCU y Pablo Antonio Cuadra.

Lo burlesco y la desconstrucción, la ruptura con lo anterior y con el discurso poético son fenómenos de las vanguardias europeas, de Mallarmé a los dadas y surrealistas, pasando por Duchamp. Mientras Darío en sus escritos en prosa intenta cierta desconstrucción del relato, como en *El hombre de oro*, el salvadoreño Francisco Gavidia da una pauta mayor con obras como "*La tortura...*" y, en general, sus cuentos.

Lo anti-dariano, como elemento de reanudar con lo coloquial es un elemento definitorio de la poesía de vanguardia nacional, citábamos al primer poemario de Cuadra, en el que la fuente dariana se vuelve una parlanchina merchanta, y en que las tijeras de peluquero dando vueltas alrededor de la cabeza del cliente se burlan del pájaro azul. Igual en América Latina el fenómeno se propaga, como confirma el conocido poema del mexicano Enrique González Martínez: "*Tuércele el cuello al cisne...*".

En Nicaragua, a la "*Oda a Rubén Darío*" de JCU se compara "*Oda a Don Rubén Darío*" de Manolo Cuadra, en la que el poeta asocia las figuras del vate a la del Tío Coyote, por la aparición de la imagen de la "*hojarasca*" en la primera estrofa.

"*Los Parques*", cuyo título se remite a la apropiación vanguardista de un objeto contemporáneo, al uso y semejanza del poema "*Zona*" y los siguientes de *Alcoholes* (1913) de Apollinaire, refiere explícitamente a la metáfora dariana, burlada, cuando habla del viento en los pinos, imagen de "*La Canción de los pinos*".

El principio patriótico de auto-representación nacional, a pesar de la idea contraria promovida por la misma vanguardia, desemboca de Darío, y por ello mismo se difunde tanto en vanguardistas como en postmodernistas, con temáticas vanguardistas hasta en estos últimos (figura del pobre en Pallais, o poema conceptual del poeta a su balcón, que hace eco al "*Poema cotidiano*" de Cortés, aparición de la gritería, la flora y la fauna nacionales en Cortés, además de un "*Himno a Centroamérica*", forma apologética que reproducirán todavía Neruda y, en Nicaragua, Cardenal en sus poemas épicos: *Canto General, Hora Cera,...*).

El patriotismo es un valor arraigado a todas las vanguardias y sus prefiguraciones de finales del siglo XIX: pensamos a Walt Whitman, arquetipo de ello, en Estados Unidos, Quiroga en Uruguay, Salarrué en El Salvador, Daudet, Maupassant y Herckmann-Chatrian en Francia, a Borges en Argentina con su situacionismo en un Buenos Aires ficticio, hasta al realismo maravilloso de Alejo Carpentier, que desembocará en el mágico de Gabriel García Márquez.

De alguna manera, el concepto de Carpentier de lo real maravilloso determina, explica y justifica, en la época de la vanguardia nicaragüense, lo que acuñamos en JCU: por un lado el recurso de lo objetual y lo casual (*ready-mades* de Duchamp) como elementos orgánicos del proceso de escritura vanguardista, y por otro el enfoque sustitutivo de temas surrealistas en general de concretización de elementos nobles del simbolismo (la fuente dariana en Huidobro, pájaro azul y, de nuevo, fuente darianos los dos en Pablo Antonio Cuadra) por elementos reduccionistas de la realidad nacional popular en JCU. En una entrevista dada a la BBC en 1976 (reproducida en BBC Mundo.com del domingo 26 dediciembre del 2004, http://news.bbc.co.uk/hi/spanish/misc/newsid_4126000/4126885.stm), Carpentier decía:

"*La palabra realismo mágico fue traída a nuestro idioma por la publicación, si no me equivoco, por las ediciones de la Revista de Occidente hacia el año 1926, de un libro de un crítico alemán llamado Franz Roh, titulado "El realismo mágico", donde analizaba la producción de los pintores expresionistas alemanes.*
Podríamos decir también que cuando André Breton en su primer manifiesto del surrealismo dice que todo lo maravilloso es bello, lo maravilloso siempre es bello, sólo lo maravilloso es bello, ya en cierto modo definía lo maravilloso.
Lo real maravilloso, tal como yo lo entiendo, se diferencia de ambas cosas por lo siguiente.
En el realismo mágico, tal como lo veía Franz Roh, el realismo mágico venía fabricado por el artista, por así decirlo.
El artista se colocaba ante una tela y al representar una calle de una ciudad moderna, la llenaba de elementos misteriosos, extraños, contrastados, en una atmósfera exenta de aire, exenta de espesor, transeúntes misteriosos que nunca se miran a la cara, que nunca dialogan...es un mecanismo fabricado, un elemento maravilloso fabricado, un realismo mágico fabricado.

Los surrealistas también, en la mayoría de los casos, producían lo maravilloso combinando objetos en una mesa, creando contrastes. Es decir, es un mundo maravilloso fabricado, premeditado.
En América Latina, lo maravilloso se encuentra en vuelta de cada esquina, en el desorden, en lo pintoresco de nuestras ciudades, en los rótulos callejeros o en nuestra vegetación o en nuestra naturaleza y, por decirlo todo, también en nuestra historia."

Así, siguiendo la línea de la época, el nacionalismo que contemplamos también en Apollinaire, o los futuristas italianos, y, significativamente, en todos los líderes literarios de los movimientos de vanguardia, de Marinetti a Tzara o Breton, y asumiendo el discurso en vía de inauguración del nacionalismo de vanguardia nicaragüense, en este caso encabezado por Pablo Antonio Cuadra, quien le dará el giro permanente y sistemático en sus poemarios y escritos, Coronel no deja también, asimismo, de interesarse por la historia nacional, escribiendo *Reflexiones sobre la historia de Nicaragua (De Gainza a Somoza)* (1962) y *La familia Zavala y la política del comercio en Centroamérica* (1971). Sentimiento patriótico expresado en forma sublimada y referida a la antigüedad es también *La Sagrada Familia* de Salomón de la Selva, autor igualmente de *El Soldado desconocido*, versión nicaragüense del sentimiento nacional, tanto por el plantear la situación suya propia de extranjero en guerra europea, como por recordar, desde las primeras líneas del prólogo, tipismos nicaragüenses como escupir en la calle.

Lo popular sirvió probablemente a la vanguardia nacional como elemento de cohesión discursiva en la elaboración de una realidad folclórica, similar a las planteadas en España por la generación del 27, con Federico García Lorca y Gerardo Diego, o la anterior del 98, con Azorín, Miguel de Unamuno y Antonio Machado.

El problema de las raíces, cuestión de Estados-Naciones en proceso de unificación todavía a finales del siglo XIX, de ahí por ejemplo los pleitos territoriales de los actuales Estados Unidos tanto con sus vecinos latinoamericanos, como con su propio Sur, es el que implica un doble movimiento reivindicado, tanto por los postmodernistas, en particular Salomón, y los vanguardistas, concretamente JCU y Cuadra, con las traducciones y las reflexiones del primero sobre literatura norteamericana, pero también podríamos citar a las traducciones (del inglés) de hai-kai por Cabrales. Este cosmopolitismo

radicado o arraigado, como se prefiere, a una tierra, donde, como en Cuadra lo universal se vierte a lo coloquial (véase por ejemplo *Libro de Horas* o el homérico, por así decir, *Cantos de Cifar y del Mar Dulce*, 1967-1971), a diferencia del modernismo dariano en el que lo coloquial se elevaba a lo universal, se expresa perfectamente en la división cuatripartita, una por continente, hasta recaer en el último, el integrador latinoamericano, de la ponencia "*De lo real maravilloso americano*" (originalmente publicado en *Tientos y diferencias*, Montevideo, Arca, 1967, aquí tomado de la edición de Buenos Aires, Calicanto Editorial, 1976, pp. 83-99) de Carpentier.

Dentro de esta predominancia patriótica se dibuja un marco religioso fuerte, en T.S. Eliot en los Estados Unidos, Anatole France en Francia, Pablo Antonio Cuadra en Nicaragua. Misticismo que, teniendo ecos en Chesterton en Inglaterra o Borges en Argentina, se relaciona con una metaforización de lo real, a través de la cual, como en estos dos autores, como también, anteriormente en Huysmans, Poe, o, a inicios del siglo XX, en Kafka y Calero Orozco en la novela citada, la realidad adquiere matices de paradojas, laberintos y contradicciones. Lo literario afirmándose entonces como este espacio de lo no decible, de lo equivocado.

Es lo que llamaremos una literatura-trampa, como en los surrealistas, Borges, Pedro Salinas y su poemario *La voz a ti debida*, pero también la literatura policíaca, que conoce su mayor éxito. Como apuntábamos, en *La voz a ti debida*, el objeto del poema, en este caso la dantesca amada, se vuelve concepto de algo mayor, concepto puro, son las tijeras o la fuente de Cuadra, la misma fuente de Huidobro, el Aleph de Borges, "*Conversación Galante*" de Eliot (que recuerda poemas similares de Cortés sobre la poesía y sus temáticas clásicas), o "*Mr. Apollinax*", del mismo Eliot (que recuerda algunos poemas de Pound, traducidos por JCU y Cardenal).

El personaje simbólico volviéndose representativo o arquetipal de una realidad otra, son "*El hombre-símbolo*", "*Narciso*" y "*La diosa coja*" en los cuentos de JCU, son la similar "*Muerte de San Narciso*" del poema de Eliot, *El hombre que era Jueves*, novela de Chesterton, el Cifar de Cuadra, el Ulises (1922) de Joyce.

Collage y referencia como distancia irónica a lo descriptivo se presentan en estos autores, en particular en los anti-darianos vanguardistas nacionales con sus infaltables burlas al modelo, JCU con el título homérico, sacado de *La Iliada*, de la antología de su poesía completa (por lo menos en la selección establecida

por el mismo poeta): *Pol-la D'Ananta, Katanta, Paranta* (1970, 1989, y 1993), y en Joyce y sus palimpsestos narrativos, cuyo símil en Nicaragua podría ser el tardío *Lobo Jack* (1998) de Rafael Vargarruiz.

El principio del flujo de conciencia de Joyce, aunque con todas las diferencias, pueden verse en JCU y sus poemas instantáneos o casuales, como por ejemplo a su mujer, y, más significativamente, tal vez, en *Rápido Tránsito* (1953, 1959), aunque el tono general pretenda obviamente más asemejarse al ambiente jazz y la voz despreocupada de novelas como *El gran Gatsby* (1925) de Scott Fitzgerald.

El problema de la desconstrucción del lenguaje en JCU en el ámbito hispánico se puede comparar con los versos de León Felipe ("*Deshaced este verso*") o a las farsas y el teatro para títeres (1921-1928) de García Lorca.

De lo mismo, el principio acumulativo o enumerativo en la poesía de JCU tiene equivalente en Gertrude Stein, por ejemplo las *Stanzas* o "*If I Told Him: A Completed Portrait of Picasso*".

Aunque con acentos todavía de poesía tradicional, a la manera de Burns por ejemplo, Yeats propone en sus poemas canciones objetuales al "*Pez*", "*La Flecha*", "*Las Muñecas*", etc., y sus poesías amorosas, como las evocaciones de Pound o JCU, aparecen a menudo distanciadas y con toque irónico.

Podríamos decir que conclusión no hay al presente trabajo, por varios motivos: primero tuvimos, por asuntos bibliográficos personales, que hacer sin la fundamental labor de Steven White sobre las influencias francesas y norteamericanas en la poesía nicaragüense, lo que, sin lugar a duda, resta numerosos elementos de comparación establecidos por nuestro colega estadounidense. Por otra parte, el hablar de JCU y la literatura universal sería, no sólo abarcar, como hemos propuesto, el margen de correspondencias formales entre su obra y las preocupaciones de la poesía, la literatura y el arte de su época, sino, a la vez, las influencias directas, perceptibles en su poesía, es decir, en textos específicos de JCU, y los trabajos hechos por el poeta sobre literatura, en particular norteamericana, abarcando, dichos trabajos, a la vez sus traducciones y sus textos críticos y ensayísticos (tales como, en este último caso: *Panorama y antología de la poesía norteamericana* de 1948, y, en colaboración con Cardenal: *Antología de la poesía norteamericana* de 1963). Recordar los valores de la

broma, la descomposición, la enumeración, lo coloquial y lo patriótico, en JCU es, más que hablar de su obra, hablar de una generación: la vanguardia nicaragüense, y una época: las vanguardias de inicios del siglo XX, haciendo desaparecer la figura del poeta a provecho de cotejos todavía no intertextuales, pero sí comparativos. Para que reaparezca el poeta, se tendría que llegar al nivel intertextual, lo que no hicimos en el presente trabajo, aún cuando ya lo habíamos hecho, parcialmente, en cuanto al poema "*Obra Maestra*", en nuestro anterior trabajo aquí referenciado a inicios de la presente ponencia. Además, expresar realidades formales de la construcción poética y literaria (es decir, cómo se presenta el texto y cuales son sus paralelos con normas estilísticas de una época) sólo permite empezar a vislumbrar el trabajo por hacer, así que, no pretendiendo aquí a ninguna obra maestra, y jugando algo con las palabras del mismo JCU, a lo mejor al igual que otros conferencistas presentes, terminamos en círculo: "*Y allí comienza su gloria/*
donde su pena termina."

"*Obra Maestra*" de José Coronel Urtecho, "*No*" de Carlos Martínez Rivas y la propuesta educación del lector burgués

> " *Thy head is as full of quarrels as an egg is full of meat* "
> (William Shakespeare, *Romeo and Juliet*, acto III, escena 1)

El estudio de las obras a partir de su análisis esotérico es una técnica aparentemente distanciada de los métodos acostumbrados, sean éstos críticos o científicos. La crítica, si bien expresa opiniones sobre su material, pretende, al igual que la estética, la inmanencia formal, concretizada en la obediencia o trascendencia y superación de las reglas habituales del arte, lo cual de hecho no evidencia la ideología subyacente en la obra como material investigativo, sino las posiciones del crítico ante la obra, esto es, la valoración personal, y por ende subjetiva, que nos ofrece el crítico. Al contrario, el método exotérico, frecuentemente empleado - a decir verdad, en sentido equivocado - con el reciente éxito de la sociología del arte, en particular después de los logros del estructuralismo lévi-straussiano, sociología del arte amparada por la teoría marxista-leninista de la identidad implícita entre las producciones materiales y las producciones simbólicas, reivindica la comprensión de la obra en el mejor de los casos como expresión fantasiosa de realidades concretas[4], y en el peor como expresión vacía en sí, cuyo único sentido le viene del espectador (Umberto Eco) o del mercado (Pierre Bourdieu).

Así, dentro de tales antecedentes, puede parecer complicado y acaso poco práctico asumir una posición esotérica - en particular en lo que a textos tan

[4]V. por ej. las *Mitológicas*, o Françoise Frontisi-Ducroux, *Dédale - Mythologie de l'artisan en Grèce ancienne*.

condensados como el poema "*Obra Maestra*" de José Coronel Urtecho se refiere -, salvo si la asumimos en perspectiva panofskiano, o sea, como el primer paso hacia el discernimiento del significado social de la obra como expresión de la mentalidad de su época.

La III Bienal de Artes Plásticas Centroamericanas, presentada en los meses de septiembre y octubre del 2002 en el Palacio de la Cultura de Managua nos da la pauta para abordar el material escrito como forma caligramática, ya que en esta exposición, muchas obras plásticas - todas abstractas - integran el texto como elemento aclarador. Ya en un antiguo número del *Nuevo Amanecer Cultural*, Julio Valle Castillo evocaba el trabajo de la forma realizado por Rubén Darío en la oda "*A Roosevelt*" (1904), al diseñar la primera estrofa del poema para darle el aspecto del mapa de América del Norte. Nosotros también encontramos algo similar en "*¿Qué sos Nicaragua?*" de Gioconda Belli[5] donde con los nombres de las aves-símbolos nacionales se estructura la segunda estrofa como ala desplegada.

Los caligramas integran una larga historia: si bien Guillaume Apollinaire escribió sus primeros caligramas en 1914, dando al género nueva vida y fama internacional, y si Darío le antecedió diez años, los primeros caligramas los encontramos entre los griegos antiguos. Entre los autores de la Edad Media, se destaca Fortunat, de la corte de Carlomagno, que integraba, conforme la técnica propia de la corte de Contanstino desarrollada por Porfyrius, el caligrama en el cuerpo del texto, coincidiendo así también perfectamente con los principios emitidos por Horacio en el *Arte Poético*. El Renacimiento dio un valor negativo al caligrama, así Rabelais (*Cinquième Livre*, cap. 27, 44, 46) los utiliza en forma burlona. Sin embargo, la integración rabelaisiana del caligrama dentro del espacio narrativo dio origen a un género que va de *Vida y Opinión* de Tristram Shandy de Sterne a los experimentos de Charles Nodier en el siglo XIX. El barroco multiplicó los caligramas, aun cuando hoy en día la mayoría de estos están perdidos. Citamos por ejemplo las obras del carmelita Paschasius o la *Metametrica* de 1663 de Juan Caramuel Lobkowicz. Así la integración del mapa de América del Norte dentro del espacio poético en "*A Roosevelt*", forma evocada por la reducción progresiva de los elementos métricos de los versos, no es sino la retoma de los llamados versos ropálicos, que son una de las cuatro técnicas griegas de juego

[5] V. el capítulo anterior.

formal con el acróstico, el palíndromo y el lipograma (esta última retomada por Georges Pérec en *La Disparition*).

Es interesante para nosotros notar que el caligrama se concibe a la vez como juego plástico dentro del texto (identificación entre el objeto referenciado y la forma dada a la organización espacial del texto) y como juego formal con las mismas letras organizándose y/o destacándose (a veces por su ausencia) según cierto orden.

Este proceso clásico lo utiliza claramente Coronel Urtecho en "*Obra Maestra*" de 1928:

"O
¡cuánto me ha costado hacer esto!"

Aquí, obviamente la "o" actúa en primer lugar como expresión de asombro, pero también es la inicial del objeto referenciado, a saber la "*Obra Maestra*".

El principio de broma, propio de los movimientos de vanguardia, se expresa plenamente en este título, por cierto muy alejado del resultado final propuesto por el poeta. En este sentido, es importante apuntar que el poema se fecha en el mismo año del nacimiento de la vanguardia nicaragüense. De hecho, si algunos ubican el momento de la creación del movimiento en 1927, con la publicación del poema "*Oda a Rubén*" de Coronel Urtecho, y otros en 1931, cuando se publica la página *Vanguardia*, la cronología real fue reseñada en el número extraordinario de *El Pez y la Serpiente* (1978-1979), dirigida por Pablo Antonio Cuadra. Para celebrar el 50 aniversario, la dirección de la revista escogió ubicar entre 1928 y 1929 el nacimiento del movimiento, o sea, después del regreso de Coronel Urtecho de los Estados Unidos, y de Luis Alberto Cabrales de Francia, la consiguiente formación en 1927 del grupo Renacentista con alumnos y ex alumnos del Colegio Centroamérica y del Instituto Nacional de Oriente en Granada, y la aparición en 1928 de la revista *Semana* en su segunda época, esta vez dirigida por Coronel Urtecho, Cabrales y Luis Pasos Argüello, revista en la que por primera vez se publicaron los poemas franceses y norteamericanos traducidos por los vanguardistas, así como los de su propia inspiración.

Por otro lado, es evidente que el poema "*Obra Maestra*", en tono de burla, se remite al ámbito más general de la concepción contemporánea que tenían los demás movimientos de vanguardia, en este caso europeos, de la obra de arte. Tanto los futuristas como los dadaístas en sus respectivos manifiestos contemplaban la necesaria "*muerte del arte*" y de los museos, que invitaban a quemar. Significativamente, el concepto de "*muerte del arte*" viene de Hegel, que lo entendía como el paso necesario hacia la Razón, ya que, según su concepción histórico-ideológica de los acontecimientos, los tres pasos para llegar a la Razón eran: la Religión, en la que se expresaban la fe y el instinto, superados los dos por la "*muerte de Dios*" con el siglo de las Luces, el Arte, que permite llegar a lo Absoluto mediante los sentidos - es decir, que el Arte todavía era más acá del Entendimiento -, y la Filosofía, el nivel más alto del Pensar, con el que se alcanza el conocimiento de lo Absoluto mediante la Razón. Según Hegel, de la misma manera que la muerte de Dios era indispensable para la plena realización del Arte, la muerte del Arte era dialécticamente la condición *sine qua non* del advenimiento de la Razón, y la muerte del arte se daría cuando el arte se volviera su propio sujeto, practicando la auto-irrisión al abandonar los objetos tradicionales en provecho de los puros conceptos.

El hecho es que la "*o*" que abre el poema "*Obra Maestra*" es históricamente dependiente de la "*o*" con la que se termina el poema "*Voyelles*" de Arthur Rimbaud:

"*O, supremo Clarín lleno de estridores extraños,
Silencios atravesados de los Mundos y los Ángeles:
- O el Omega, ¡rayo morado de sus Ojos!*" (La traducción es nuestra.)

De lo mismo, el poemario *Morado* (cuatro ediciones: 1940, 1958, 1971, 1975) de Ge Erre Ene (Gonzalo Rivas Novoa), parodia de la poesía de Darío y versión cómica del título *Azul...*, expresa tal vez una idéntica génesis con "*Obra Maestra*", en cuanto sátira de lo Bello, "*supremo Clarín*" modernista.

De hecho, enmarcada en su contexto histórico, la "*o*" de "*Obra Maestra*" tiene el sentido terminal del clásico "*Omega*", pero aquí, por su posición inicial en el poema, atribuido a un objeto en realidad cómica y voluntariamente inconcluso. Así, crítica y negación de la obra maestra concebida en sentido tradicional, la obra maestra propuesta por Coronel Urtecho viene a ser arquetípica de la concepción

que tenía su época del artista como libre de todo compromiso artístico con el público. El artista contrapuesto al artesano. Se sabe por ejemplo que el escultor francés César daba a realizar sus esculturas en formato grande. Ya Marcel Duchamp abrió esta dicotomía discursiva entre el artista como hacedor y el artista como intelectual con los *ready-mades*.

Al nivel sincrónico, el menosprecio por la técnica - es decir, por el *tiempo* que toma la realización de la obra en el sentido medieval y artesanal estricto de la noción de "*chef-d'oeuvre*"[6] - aparece, entonces, como la evolución lógica de la auto-afirmación, a partir del Renacimiento[7], de las artes plásticas, ya no como artes mecánicas, sino como artes liberales.

El sentido vanguardista chistoso de "*Obra Maestra*", sobredeterminado por el segundo verso, concreta e identifica el primero como siendo, de hecho, la misma "*obra maestra*", por el pronombre demostrativo que se le aplica.

El ensimismamiento del cuestionamiento artístico, en el que la propia letra, como ocurre en el caso de "*Voyelles*" de Rimbaud, o los caligramas en cuanto juego puramente literario, aparecen como expresión final del arte, ya no denotativo de una realidad exterior, sino afirmación de un mundo personal.

Ahora bien, el otro elemento fundamental de las vanguardias es el uso de la vulgaridad como parte integrante del choque con el espectador burgués y, por ende, con el mercado, a la vez expresión de la "*muerte del arte*" - como en "*L.H.O.O.Q.*" de 1919 de Duchamp - y del advenimiento subsiguiente del arte por el arte.

Preocupación, finalmente, nominalista de la identidad entre el sociolecto y el idiolecto, perfectamente expresada por Hugo Ball en el *Manifiesto Dada* leído en el Cabaret Voltaire el 14 de julio de 1916 (y que parcialmente, por lo menos en esta problemática, retomará Tristan Tzara en *Manifiesto Dada 1918*):

"Yo leo versos cuya intención no es menos que esto: pasarse del lenguaje. Dada Johann Fuchsgang Goethe. Dada Stendhal. Dada buddha, Dalai Lama, Dada m'dada, Dada m'dada, Dada mhm'dada. Lo que importa es la relación y que sea primero un poco interrumpida. Yo no quiero palabras que fueron inventadas por

[6]V. Walter Cahn, *Obras Maestras - Ensayo sobre la historia de una idea*, Madrid, Alianza, 1989.
[7]Y las obras y reivindicaciones de Leonardo da Vinci e Michelangelo Buonarroti, v. Anthony Blunt, *La théorie des arts en Italie de 1450 à 1600*, París, Gallimard, 1966.

otros. Todas las palabras fueron inventadas por otros. Quiero mi propia estupidez y además vocales y consonantes que le corresponden."

En la Bienal ya citada, el uso, en las obras plásticas, de palabras, citaciones (en los dos cuadros y la instalación de Ezequiel Padilla en homenaje a Ignacio Ellacuría), recortes de periódicos (en la instalación *Arqueología de la Memoria* del salvadoreño Milton Doño representa a la masacre fascista de 1932), y hasta a menudo artículos del diccionario, marca cómo el sociolecto se inserta en el idiolecto para aclararlo, pero como negación del artista a expresar idea propia subjetiva, y deseo que el espectador haga el trabajo de reflexionar sobre la obra, siendo entendida ésta por el artista como cuestionamiento vivencial (ciclo de la vida humana expresado a través de símbolos señaléticos) o político (nombres de hombres políticos corruptos borrados del lienzo en la obra de Rodrigo González, Constitución Nacional de Nicaragua, emblema del país o diccionario del siglo XIX en una de las dos instalaciones de Raúl Quintanilla viniendo respectivamente a oponerse a la práctica política común y aclarar en forma denotativa y burlesca la relación dialéctica amo-esclavo mediante la identificación entre los colonizadores y los "*coloide*(s)", que se difunden sin mezclarse con la materia porosa cuando la invaden, y entre la Colonia y irónicamente el adjetivo "*columbino*"), o sea, para volver a la problemática de Tzara, como manifestación inmediata de lo dado, integrando y pervirtiendo el contexto propio al crear una distancia lingüística entre la norma del significado (el sociolecto referenciado por el uso de palabras o los artículos de diccionario) y su denotación en la obra (el idiolecto en cuanto interpretación personal de la realidad).

La vulgaridad de la que hablábamos se historiza a partir de *Olympia* y *Le déjeuner sur l'herbe* (los dos cuadros de 1863) de Édouard Manet, hasta las obras de Duchamp y el *Manifiesto Dada 1918*, escrito y publicado por Tzara en abril de aquel año, *Manifiesto Dada 1918* fundador del movimiento dada berlinés, y prefigurado en su tensión hacia lo escatológico por el *Manifiesto del futurismo* del italiano Filippo Tommaso Marinetti, publicado en la revista *Figaro* el 20 de febrero de 1909, y de connotación claramente sexual (en el anterior *Manifiesto del Señor Antipirina* de 1916, del mismo Tzara, se fundamentan también en el *Manifiesto* de Marinetti, la referencia central a los objetos de la contemporaneidad, en particular el automóvil, y la alusión nativa al ser bebé - todavía presente en *Manifiesto Dada 1918* -).

Esta vulgaridad enfocada hacia lo grotesco de las partes genitales y anales permite entender que no sólo se resuelve la figura de la "*o*" que conforma la "*Obra Maestra*" de Coronel Urtecho como la expresión invertida y cómica del "*Omega*" que marca el final y la muerte del arte como se conocía anteriormente, sino que nos abre a la posibilidad de ver esta "*o*" por lo que es: un círculo. Forma polisémica del cero como expresión del vacío y la ausencia, en este caso de la obra. Como hemos apuntado al inicio, nuestra "*o*" es, en primera lectura, una "*o*" de asombro, la admiración del poeta ante su propio trabajo, pero también, como lo sospechamos, "*o*" de incredulidad para el espectador. De símbolo tradicional de perfección y unión con lo divino, la "*o*" se vuelve aquí la forma más simple de la nada, así como de identificación, por toda la red subyacente referencial ya evidenciada, de la identidad entre la emoción personal y la letra que la expresa, asimismo entre la letra y su caligrafía en el momento de pronunciarla, adecuación perfecta y reducción del sentido a la forma. Dentro de este contexto en que la "*o*" viene a ser la imagen misma de la boca asombrándose por auto-admiración burlesca o indignación del lector por sentirse engañado y despreciado en su conocimiento previo de lo que es una obra maestra, resaltante y destacada, la vocal también, por referencia al uso de lo vulgar por las vanguardias de la época - y, en el caso de Nicaragua, de lo popular como expresión vernácula de lo nacional -, debe remitirnos a lo que es la nada en sentido vulgar: un ano, la "*mierda*" tan al centro de las preocupaciones de Tzara, y realizada para el lector en la "*Obra Maestra*" de Coronel Urtecho, ya que ésta, en su forma como en su ataque implícito al sentido común, por la auto-satisfacción aparentemente injustificada del autor, se opone a lo que tradicionalmente se considera como una obra maestra: una obra fruto de un trabajo asiduo de la palabra. Consciente de la perversión que hace sufrir a nuestras costumbres de lectura, Coronel Urtecho la apunta en el segundo y último verso del poema, haciendo una explícita referencia al tiempo que le tomó escribirlo.

En su obra[8], Carlos Martínez Rivas expresa de manera recurrente el problema de la obra maestra, planteándola a menudo como algo inconcluso por naturaleza (v. "*Proyecto de la Obra Maestra*", no publicado en poemario), y hasta en

[8]V. nuestra traducción crítica: *Le Paradis retrouvé/L'Insurrection Solitaire/Varia/Addendum: "Une rose pour la petite fille qui revint pour sa mort"/A la manière de la chauve souris*, Bès Editions, Francia, 2003.

oposición con el gusto pequeño burgués, como ocurre en "*Memoria para el Año - Viento Inconstante*":

"*Sí. Ya sé.*
Ya sé yo que lo que os gustaría es una Obra Maestra.
Pero no la tendréis.
De mí no la tendréis.

Aunque se vuelva, comentando, algún maestro
del humor entre vosotros: -Poco trabajo le costará cumplir...
Aunque sepa hasta qué extremo las amáis."

A lo que sigue una burla al gusto del mundo burgués para la música clásica, pero de cajón, con paradigma Juan Sebastián Bach.

En "*No*", segunda parte de "*Mecha quemándose - Suite*", poema de la última parte, titulada "*El Monstruo y su Dibujante*", de La Insurrección Solitaria (1943), se desarrolla esta dialéctica, expresándose claramente la oposición entre el buen gusto común y el gusto muy particular del artista:

"*Me presentan mujeres de buen gusto*
Y hombres de buen gusto
Y últimos matrimonios de buen gusto
Decoradores bien avenidos viviendo en medio
de un miserable e irreprochable buen gusto.
Yo sólo disgusto tengo.

Un excelente disgusto, creo"

Sin bien la "*o*" con la que empieza "*Obra Maestra*" no consta de punto de exclamación, la frase siguiente, que afirma la letra como objeto mismo de la susodicha obra maestra representa una auto-afirmación discursiva, de satisfacción y jubilación. A diferencia - y también contraponiéndose en eso al afirmativo "*No.*" que, en el lugar estratégico donde empieza en el mapa el istmo centroamericano, cierra el caligrama de América del Norte en "*A Roosevelt*" de Darío -, el título "*No*" de Martínez Rivas, careciendo de toda puntuación, representa la forma más simple, adjetival, y definitiva de auto-afirmación individual por negación de la

norma - lo que, a nivel lingüístico, encarna la ausencia de los esperados puntos de exclamación en cuanto rechazo de cualquier signo de enunciación positivo - (v. lo que acabamos de decir sobre el uso de palabras en las obras plásticas en la Bienal de Arte Centroamericano, así como la interpretación psicoanalítica del decir "*no*" como forma de placer, y el episodio de la marcha en común en el patio de la escuela en *Dead Poets Society* de 1989 de Peter Weir).

"*No*" sigue las preocupaciones del primer poema de la "*Suite*", acerca éste de la labor del escritor buscando "*los signos las/ letras de hoy los calamares/ en su tinta*". Esa investigación del estilo persiguiendo una forma se expresa como afirmación inmediata del ser poético por contraposición con su situación contextual: "*Perezoso de la Historia y de los diarios.*"

Ahora bien, es precisamente esta inmediatez de lo vivido como principio artístico, por oposición a la idea de la obra como trascendencia eterna que Tzara, antes que Coronel Urtecho, plantea en su *Manifiesto*:

"*DADA es la insignia de la abstracción; la publicidad y los negocios también son elementos poéticos.../... Odio la objetividad grasa y la armonía, esa ciencia que encuentra que todo está en orden. Sigan, hijos míos, humanidad... Dice la ciencia que somos los servidores de la naturaleza:/ todo está en orden, hagan el amor y rómpanse la cabeza. Sigan, hijos míos, humanidad, gentiles burgueses y periodistas vírgenes... *** Estoy contra los sistemas, el más aceptable de los sistemas es no tener, por principio, ninguno. *** Completarse, perfeccionarse en su propia pequeñez hasta llenar el vaso de su yo, coraje para combatir por y contra el pensamiento, misterio del pan desencadenamiento súbito de una hélice infernal en lis económicos:/ LA ESPONTANEIDAD DADAÍSTA/.../... La impotencia para discernir entre los grados de claridad: lamer las penumbras y flotar en la gran boca llena de miel y de excremento. Medida en la escala Eternidad, toda acción es vana - (sí dejamos que el pensamiento tenga una aventura cuyo resultado fuese infinitamente grotesco - dato importante para el conocimiento de la impotencia humana). Pero si la vida es una farsa barata, sin objetivo ni parto inicial, y porque nosotros creemos deber salir adelante limpiamente, como crisantemos lavados, del asunto, hemos proclamado única base de entendimiento: al arte. El arte no tiene la importancia que nosotros, centuriones de la mente, le prodigamos desde hace siglos. El arte no aflige a nadie y aquellos que sepan interesarse por él recibirán caricias y buena ocasión para poblar el país de su conversación. El arte*

es algo privado, el artista lo hace para sí mismo; la obra comprensible es producto de periodista, y pues que se me antoja en este momento mezclar a ese monstruo con colores de aceite: tubo de papel que imita metal que uno aprieta y automáticamente vierte odio, cobardía, villanía. El artista, el poeta se regocija del veneno de la masa condensada en un jefe de sección de esta industria, es feliz cuando se le injuria: prueba de su inmutabilidad. El autor, el artista alabado por los periódicos, comprueba la comprensión de su obra: miserable forro de un abrigo con utilidad pública; andrajos que cubren la brutalidad, meados colaborando al calor de un animal que cobija bajos instintos. Fofa e insípida carne que se multiplica con la ayuda de los microbios tipográficos./ Hemos arrollado la tendencia llorona en nosotros. Toda filtración de esa naturaleza es diarrea confitada. Alentar este arte significa digerirla. Nos hacen falta obras fuertes, rectas, precisas e incomprendidas para siempre. La lógica es una complicación. La lógica siempre es falsa. Ella tira de los hilos de las nociones, palabras, en su exterior formal, hacia objetivos y centros ilusorios. Sus cadenas matan, miriápodo enorme que asfixia a la independencia. Casado con la lógica, el arte viviría en el incesto, engullendo, tragándose su propia cola siempre su cuerpo, fornicándose en sí mismo, y el genio se volvería una pesadilla asfaltada de protestantismo, un monumento, una pila de intestinos grisáceos y pesados./ Pero la soltura, el entusiasmo e inclusive el júbilo de la injusticia, esa pequeña verdad que nosotros practicamos con inocencia y que nos hace bellos: somos finos y nuestros dedos son maleables y resbalan como las ramas de esa planta insinuante y casi líquida; ella precisa nuestra alma, dicen los cínicos. También ése es un punto de vista; pero no todas las flores son santas, por fortuna, y lo que de divino hay en nosotros es el despertar de la acción antihumana."[9]

No hay duda de que, mientras la identificación entre la obra tal como la concibe el público y el carácter mercantilista de los diarios venga en Tzara de Stéphane Mallarmé[10]. La identificación entre Historia y diario como formas objetivas de lo no artístico pasa idénticamente de Mallarmé a Martínez Rivas. Así no es nada casual encontrar en Tzara referidos a la vez el "*Monstruo*" o "*grotesco*" y la labor del artista como "*Dibujador*" del mismo, lo que a la vez prefigura y aclara el título y la temática de la última parte de *La Insurrección Solitaria*.

Ahora bien, de la misma manera, la contraposición vanguardista de "*No*" entre

[9] *Siete Manifiestos Dadá*, Barcelona, Tus Quets, trad. Huberto Haltter.
[10] V. Barbe, *Iconologia*, cap. XVII-I.

gusto social y "*disgusto*" artístico como expresión nueva de la estética renovada también aparece como elemento clave del *Manifiesto* de Tzara:

"*El inicio de Dada no fue el comienzo de un arte, sino de un disgusto. Disgusto con la magnificencia de los filósofos que por 3000 años nos han explicado todo (¿para qué?) disgusto con las pretensiones de los artistas-representativos-de-Dios-en-la-tierra, disgusto con la pasión y con la verdadera enfermedad patológica en la que el hastío no es lo peor; disgusto con una falsa forma de dominación y restricción *en masse*, que acentúa más que apacigua el instinto de dominación del hombre, disgusto con todas las categorías catalogadas, con los falsos profetas que no son nada sino un frente para los intereses de dinero, honor, enfermedad, disgusto con los lugartenientes del arte mercantil hechos para obedecer de acuerdo a unas pocas leyes infantiles, disgusto con el divorcio del bien y el mal, lo bello y lo feo (¿porque sería más estimable ser rojo que verde, a la izquierda que a la derecha, ser grande que pequeño?). Disgusto finalmente con la dialéctica Jesuítica que puede explicar todo y llenar la mente de la gente con oblicuas y obtusas ideas sin ninguna base fisiológica o raíz étnica, todo esto por medio de artificio cegador e ignominiosas promesas de charlatanes.*" (La traducción es nuestra.)

El título "*No*" viene entonces a dar cuenta del rechazo de la tradición burguesa que se quiere imponer al autor. Se inscribe como prolongación de la apología de la Nada como entidad negativa, discurso opuesto al arte tradicional. Define así a la vez "*el despertar de la acción antihumana*" tzarana, y la concepción de la literatura misma como contra-arte. Por un lado, el concepto kantiano de "*nada*" viene a ser en el siglo XX, de Carl Gustav Jung a Teodor Adorno, Roland Barthes (véase, respecto a la última cita, el carácter algo dadaísta de las preocupaciones y el título del póstumo *L'obvie et l'obtus* de 1982) y su discípulo Tzvetan Todorov, definitorio del arte como vacío referencial[11] - error que se entiende tanto por la tradición estética formalista como por la amplificación del concepto del arte abstracto como intencionalidad (Meyer Schapiro) a la idea que todo arte, aun figurativo, es subjetivo -; por otro lado, la resistencia del arte contemporáneo tanto al público burgués (lo que desembocará en los años 60 sobre el *land art*), como la marginalización e invalidación de la universalidad posible de los discursos,

[11] V. Barbe, *Roland Barthes et la théorie esthétique*.

esencialmente después de la Segunda Guerra Mundial, pero cuyas premisas ya se encuentran en el *Manifiesto* de Tzara después de terminar una guerra duramente perdida para los Alemanes, y el enfrentamiento del arte no figurativo (en artes plásticas) o descriptivo (en literatura) con intérpretes que cada vez menos aptos a entender de que se trataba dieron vuelta y empujaron a los propios artistas a fomentar la idea de la subjetividad innata e imposible de compartir en su obra, estos tres elementos validaron la conciencia de enajenamiento del discurso artístico.

Tal vez esta dialéctica insoluble del artista ante el discurso burgués impugnado pero sin embargo, como podemos apreciar, contraído se aclara un tanto citando Juan Sobalvarro[12], cuando escribe, acerca de la afirmación "... *la literatura sola, la literatura por la literatura, no sirve para nada...*" de Ernesto Cardenal en la introducción a la segunda edición de la antología de *Poesía nicaragüense* del poeta trapense[13]:

"*¿acaso no tiene un tono vanguardista granadino? ¿no viene esta idea de una de las contradicciones de la vanguardia... la de criticar al burgués y a la vez ser portador de sus ideas? para el burgués la literatura no sirve porque no es una máquina de hacer dinero, aunque hay sus excepciones. No hay literatura "sola"* (adjetivo puesto en negrilla por Sobalvarro), *hay literatura y la literatura sirve como sirve todo lo que es portador de ideas y conocimiento.*"

Se marcan entonces en Coronel Urtecho y en Martínez Rivas las dos vertientes - cómica e irónica/trágica - de la ideología social de los artistas contemporáneos auto-definiéndose como prototipo de la clase marginada[14]. Sobredeterminadas por las secuelas de la guerra en Nicaragua (comparar por ejemplo con la obra de Erick Aguirre), huellas de este posicionamiento se encuentran:

1/ En Marta Leonor González, en el poema "*A propósito de un pensamiento vago*" del poemario *Huérfana Embravecida*[15], en el que el acto femenino de cortarse las uñas, explícitamente relacionado con la muerte (como en la "*Oda a Safo*" de Salomón de la Selva en *El Soldado desconocido* de 1922), evidencia la permanencia en el hoy de la mujer social;

[12]En "*Las mentiras del exteriorismo*", *400 Elefantes*, Managua, agosto de 1997, p. 22.
[13]Managua, Nueva Nicaragua, 1986, p. VIII.
[14]V. Barbe, "*Los Malditos*", *El Nuevo Diario*, 11/12/1998, p. 10, y "*El Auto-Hamlet*" de Carlos Martínez Rivas, cuyo antecedente vanguardista es el "*Autosoneto*" de Cuadra.
[15]Marta Leonor González, *Huérfana Embravecida*, Managua, 400 Elefantes, 1999.

2/ Y, todavía en sentido de género, en el epigrama que dedica a Martínez Rivas al final de *Las ciruelas que guardé en la hielera - Poemas 1994-1996*[16], el joven poeta homosexual Héctor Avellán, donde expresa este mismo encerramiento en el presente; casualmente, Avellán en "*De las muertes posibles de William S. Burroughs*", del mismo poemario, termina sobre una nota muy a la manera de Martínez Rivas, en particular de "*No*":

"*Para ver a los buenos ciudadanos,*
sobrios y heterosexuales,
entrar justos y cómodos
al sistema"

Poema sobre el que desemboca, precisamente, otro, "*Panfleto para la clase incómoda*", en este caso la campesina, con la que se identifica el autor.

[16]Héctor Avellán, *Las ciruelas que guardé en la hielera - Poemas 1994-1996*, UNAN-León, 2002.

Álvaro Gutiérrez

El pintor y escritor jinotepino Álvaro Gutiérrez es autor de un cuento titulado: "*El cuento más largo del mundo*", integrado a su libro *Asociación para delinquir - Varia Invención -* (Managua, Sirman-CNE, 1997, p. 107). Dicho cuento se divide en un epígrafe: "*Para Augusto Monterroso*", y una línea, que conforma todo el texto del cuento: "*El mono se bajó del árbol y se irguió para talarlo.*"

El epígrafe al guatemalteco Augusto Monterroso remite a su famoso cuento "*El dinosaurio*", integrante del libro *Obras completas (y otros cuentos)* de 1959, cuyo texto se reduce a la siguiente frase: "*Cuando despertó, el dinosaurio todavía estaba aquí.*" (Bogotá, Norma, 1994, p. 67).

El nicaragüense Lolo Morales interpreta el texto de Gutiérrez en su poemario *Güegüence mío y otros versos* (Comercial 3H S.A., 1998, pp. 61-63) de título dariano-coroneliano, mediante dos poemas consecutivos que cierran el libro, justo antes del último díptico, éste funcionando por oposición entre "*Antonimos*" (p. 65) que trata de un general somocista llamado con nombres de simio, y "*Es como un(a)...*" (p. 67) sobre el baudelairiano poeta y su puta, con alusiones también políticas al final del poema. El díptico que nos interesa es el siguiente: "*Evolución*" (p. 61): "Y el mono/ se hizo hombre;/ el chillido/ fue primero,/ luego vino/ la palabra."; "*Involución*" (p. 63): "Y el hombre/ se hizo mono;/ hoy la bestia/ chilla,/ y la humanidad/ gime." Similarmente, a inicios de su poemario, en "*Resumen amoroso*" (p. 9) propone una interpretación propia de "*Idilio en cuatro endenchas*", II, de José Coronel Urtecho, a quien, además de imitarle en muchos poemas, dedica una "*Oda*", a la manera del maestro (p. 21). Anteriormente, Leonel Rugama, en "*La tierra es un satélite de la luna*" (1969), había abordado la dialéctica de la evolución humana, oponiendo la conquista espacial norteamericana al hambre en Acahualinca.

Mucho se ha hablado del cuento de Monterroso, hasta el también nicaragüense Juan Aburto le dedicó un cuento, titulado "*El Asedio*", publicado por el *Nuevo Amanecer Cultural* el 24/2/2003, y cuyo punto de partida es la situación de la frase de "*El Dinosaurio*". Sólo que ahí, Aburto asume que el sujeto evocado por Monterroso es el cazador del dinosaurio, en una reescritura del cuento que recuerda novelas como *La guerre du feu* de 1909 de los hermanos Joseph Henri Boex, o Rosny l'aîné, y Séraphin Justin Boex, o Rosny le jeune, mejor conocidos bajo el pseudónimo de J.H. Rosny.

Dos preguntas caben entonces: la primera: ¿qué cuenta el cuento de Gutiérrez? concierne el cuento de Gutiérrez, la segunda: ¿cual es el sujeto del cuento? el de Monterroso. Las dos preguntas son estrechamente relacionadas, y se aclaran mutuamente. En los dos casos, nos encontramos ante animales relacionados con el tema de la evolución: el dinosaurio y el mono. En el caso de Gutiérrez, indudablemente el sujeto del texto es el mono, sin que se pueda definir lingüísticamente si se trata de un mono en particular o del mono como especie, si no es por la utilización del artículo "*el*", que supondría para referir a un mono en particular que éste haya sido evocado anteriormente, lo que no es el caso, permitiendo así al lector deducir por lógica, más no por contexto, que alude el autor a la especie.

Los dos cuentos evocan en una sola frase corta una evolución larga, jugando con prejuicios mentales del lector: son acciones posibles (un mono baja de un árbol, y si no lo tala en sentido estricto, lo puede triturar y hasta arrancar, Gutiérrez no evoca ningún artefacto; factibilidad en Monterroso del sueño para cualquier ser vivo, hasta los perros sueñan). En Gutiérrez el juego es con el título y la sorpresa. En una frase contiene una acción, si bien desmultiplicada por referir a la especie no al individuo, única. Un hombre del siglo XVIII no habría entendido el cuento, ya que implica dos prejuicios culturales, más allá del texto en sí, para el lector: asumir que el mono representa a la humanidad en uno de sus estados de evolución como en Morales, y los problemas medioambientales y forestales de despale, de evidentes estragos en Nicaragua en Carazo, donde vive el autor. De igual forma, el texto de Monterroso no narra sino una historia alusiva. El título esta vez indica que, posiblemente, el sujeto es el dinosaurio, aunque nada impide pensar con Aburto que el sujeto sea un cazador o cualquier otro ser ante el dinosaurio. El prejuicio esta vez no se extiende desde dentro hacia fuera del texto de manera comprensiva, como en Gutiérrez, sino desde fuera hacia dentro, inclusivamente, el lector asumiendo la existencia de un segundo personaje, sujeto remitido, cuando, aquí también, ni la sintaxis ni la lingüística nos permiten dar tal paso.

En Kafka, mientras el mono de "*Un informe para la Academia*" (1917) simboliza a la humanidad, "*La Metamorfosis*" (1912) empieza: "*Una mañana, al salir de un sueño agitado, Gregorio Samsa se despertó convertido en un monstruoso insecto.*" Frase que expresa, como la de Monterroso, un sujeto único percibiéndose en dos estados de conciencia distintos: ser soñador y estar

soñando. El dinosaurio, sujeto único, al retomar conciencia de sí, nos devuelve a todos en otro tiempo en que, jugando con los conceptos cartesianos y fenomenistas de Hume, el animal, despertándose, todavía sigue aquí, a pesar del implícito sueño en que soñó existíamos. La explicación hablada del simio de Kafka que la humanidad no tan cercana al primate como él tiene eco en el pensamiento silencioso del dinosaurio de Monterroso. Perros en la literatura contemporánea han hablado para criticar la sociedad humana: en *Corazón de perro* (1925) de Bulgakov, *City* (1944) de Clifford D. Simak, versión canina de *Animal Farm* (1945) de Orwell. En *Obras completas (y otros cuentos)*, otro animal, no definido, pero narrador: aparentemente un perro ("*enpecé a manotear de alegría*"), se irgue ("*me erguí de pronto feliz sobre mis dos patas*"), para contarnos la muerte sin gloria ni pena de una vaca ("*Vaca*", p. 111).

Mientras la primera frase de "*La Metamorfosis*" refiere un cambio ontológico de hombre a insecto (forma prehistórica darwiniana) mediante el sueño, "*El dinosaurio*" evoca la identidad del sujeto, animal prehistórico, a pesar del sueño. Juego que se implementa en Morales (dualidad palabra: humana-divina, nominativa, vs. gemido: animal, no articulado), y en Gutiérrez (entre las dos partes divididas por el nexo "*y*" del cuento en que los dos procesos implican una acción inversa: bajar es provoca la evolución por cambio ontológico, como elevarse en el cielo en Rugama, mientras erguirse implica una involución destructora, el hambre de Rugama correspondiendo al despale de Gutiérrez y a la violencia innombrada de Morales, "*gemido*" regresivo devolviéndonos al primordial "*chillido*" de "*Evolución*").

Confirma nuestro planteamiento del dinosaurio sujeto el hecho de que, funcionando los cuentos del libro de Monterroso de manera binaria (por ejemplo "*Vaca*" introduce "*Obras completas*" por la fórmula: "*una vaca muerta muertita sin quien la enterrara ni quien le editara sus obras completas*"), en "*Vaca*", el autor intervierte los códigos habituales, siendo ahí la vaca que se ve pasar desde el tren, en vez de que, según el modelo conocido, sea ésta que mire pasar el tren. De la misma manera, el dinosaurio se vuelve no objeto, sino sujeto de un discurso intelectualizado, ya que el sueño implica, en sentido cartesiano (o sea, el pensar del pensar, en términos romanticistas), conciencia de sí.

Además, tenemos que, en *Oveja negra y demás fabulas* (1969), la personificación de los animales se expresa más pertinentemente todavía en "*El burro y la flauta*", en el que, personificándose también a la flauta, el fenómeno pasa por el problema de racionalidad ("*Tirada en el campo estaba desde hacía*

tiempo una Flauta que ya nadie tocaba, hasta que un día un Burro que paseaba por ahí resopló fuerte sobre ella haciéndola producir el sonido más dulce de su vida, es decir, de la vida del Burro y de la Flauta./ Incapaces de comprender lo que había pasado, pues la racionalidad no era su fuerte y ambos creían en la racionalidad, se separaron presurosos, avergonzados de lo mejor que el uno y el otro habían hecho durante su triste existencia."), es decir, que en Monterroso la forma de representación de la animalidad pone en tela de juicio lo humano en un sistema de inversión de comprensión. Se reproduce, y en forma más similar todavía a "*El Dinosaurio*" en "*El Mundo*", siendo esta vez Dios mismo el personaje enfrentándose al sueño "de lo que sabe que es que sería" por así decir: "*Dios todavía no ha creado el mundo; sólo está imaginándolo, como entre sueños. Por eso el mundo es perfecto, pero confuso.*" A su vez, en "*El Paraíso imperfecto*", es el hombre que mide las pertinencias formales y ontológicas del paraíso (como lo hace Dios con la creación en "*El Mundo*"): "*-Es cierto -dijo mecánicamente el hombre, sin quitar la vista de las llamas que ardían en la chimenea aquella noche de invierno-; en el Paraíso hay amigos, música, algunos libros; lo único malo de irse al Cielo es que allí el cielo no se ve.*" Ahora bien, "*El perro que deseaba ser un ser humano*" (devolviéndonos a las figuras caninas evocadas en la literatura contemporánea, así como a "*Vaca*"), versión masculina de "*La rana que quería ser una rana auténtica*", y dentro del problema propio en la narrativa de Monterroso del juego de espejo entre las realidades diversas (véase "*La mosca que soñaba que era un águila*"), basado a menudo en el relato como fundamento del desdoblamiento de dicha realidad (en *Obras completas*: "*Sinfonía inconclusa*", "*Diógenes también*", "*Leopoldo (sus trabajos)*", "*Obras completas*"; en *Oveja negra*: "*La tortuga y Aquiles*", "*La honda de David*", sobre el Ulises de Homero: "*La sirena inconforme*" y "*La tela de Penélope o quien engaña a quien*", de *Movimiento perpetuo* de 1972: "*Homenaje a Masoch*"), como en Borges, se inscribe en el tema recurrente del género (de *Obras completas*: "*Primera Dama*", "*No quiero engañarlos*"; de *Oveja negra*: "*La sirena inconforme*" y "*La tela de Penélope o quien engaña a quien*"). "*El espejo que no podía dormir*", al igual que "*La rana que quería ser una rana auténtica*", presenta la mirada ajena como elemento definitorio del sentimiento individual, lo que, no tanto como lo entendió Aburto, significa una visión ajena (si no es la del mismo escritor omnipotente pero siempre y notablemente heterodiegético) del ser individual, sino como lo muestran "*El*

Dinosaurio", "*El burro y la flauta*", "*El Mundo*" y "*El Paraíso imperfecto*", provoca el choque de realidades en una sola mente.

Otro elemento, circunstancial, nos impulsa a considerar "*El dinosaurio*" como animal-sujeto, es, además de la combinación de valores de "*Dejar de ser mono*" de *Movimiento perpetuo* con "*Mister Taylor*" (por la referencia a las cabezas reducidas) y "*El eclipse*" (por la evocación de la Conquista) de *Obras completas*, la publicación en 1963 de *El planeta de los simios* del francés Pierre Boulle, donde se presenta dialécticamente la evolución humana. Paralela dialéctica en *2001, A Space Odyssey* de 1968 de Arthur C. Clarke y Stanley Kubrick, libro y película inspirados en el cuento "*The Sentinel*" de 1951 del mismo Clarke. Presente también en *The Martian Chronicles* (1950) de Ray Bradbury, anterior de un año a "*The Sentinel*".

Hilda Vogl

La obra de Hilda Vogl permite acercarse a la cuestión del primitivismo.

Los temas del primitivismo son evidentes: lo visible.

De la misma manera que la obra de Luis Morales permite estudiar la biblioteca del artista (Warburg, Wittkower), la de Vogl permite estudiar su genealogía. En Nicaragua, el primitivismo se divide en dos: por un lado, jóvenes, y por otro damas de la excelente sociedad. La diferencia que ello implica es entre un discurso desde, y un discurso sobre. La misma escuela primitivista nicaragüense, nacida en Solentiname con Ernesto Cardenal, presupone un discurso de clase, ya que identifica la cultura popular con un tipo de arte obligatoriamente genuino y naturalista, de la realidad vista, dejando a un lado la intencionalidad.

De orígenes extranjeros, Vogl, al igual que los Mántica, o artistas y escritores como Gaspard García, Helen Dixon, o Helena Ramos, la inscripción en una realidad nacional presupone un mayor énfasis en la elección. Hay una gran diferencia entre nacer en un país y elegirlo. Aunque nacida en Nicaragua y siendo nicaragüense, al igual que Carlos Mántica, Vogl en su obra parece producir un arte definido por estos dos rasgos: clase y nacionalidad.

De hecho, el "discurso sobre" implica cierta etnografía de la representación. Como mostró la reciente exposición en Añil, los temas del primitivismo caribeño nicaragüense son relativamente distintos a los del primitivismo del Pacífico, y, por ende, permiten ver que el arte naïf no es exento de significado. Así, el desnudo, como elemento tropical, estético y sexual, y lo religioso como elemento cultural y cultual, son los dos temas recurrentes del primitivismo caribeño presentado en Añil. De la misma manera, mientras el primitivismo pacífico se dedica a escenas de la vida cotidiana, ante todo campesina, y a representaciones de flora y fauna del lago, a lo que se suman representaciones neo-granadinas de vistas de calles e iglesias en cuanto patrimonio cultural nacional, las tres cosas por el origen solentinameño y vanguardista (por influencia de Cardenal) del género, el primitivismo de Vogl se hace más etnográfico, dedicándose a eventos, rituales y actividades nacionales, y también más moderno, presentando minifaldas y despale, en una visión estética de la pobreza, que, salvando la diferencia de técnicas, es paralelo a las fotografías de Claudia Gordillo y Celeste González. Encontramos así en la obra de Vogl

imágenes sandinistas, entre las cuales imágenes de soldados en armas, así como alegóricas de unión nacional debajo del sombrero de Sandino (variación acerca del tema medieval del manto de la Virgen) que protege la nación del fiero y bárbaro águila estadounidense cantado por Darío. De lo mismo, la obra de Vogl reproduce el corte del café y del algodón, los altares de la Purísima, la fiesta de Santo Domingo, la corrida de toro, los grupos musicales con marimba, la venta de artesanía precolombina o el juego de beisbol. Así la obra de Vogl, aunque ilustrando también la infaltable carreta de bueyes del primitivismo nacional, se vuelve más narrativa (en alguna obra se ve en las paredes exteriores de las casitas: "*Bordados Pérez*" y "*Pensión Rosita*" , indicando así el oficio del dueño, mientras en otra casita cuelga orgullosa la bandera sandinista) que las escenas atemporales del primitivismo tradicional, el cual tiende a devolver una visión del país como paraíso terrenal arraigado en escenas inmutables de un pasado insuperable, devolviéndonos así a la crítica de Fanon al modelo ideológico de oposición entre una cultura sometida, pegada en un pasado de tradiciones, y una cultura de dominación, de cultura integradora y en perpetuo proceso. Al contrario, si bien asume los detalles del género, la obra de Vogl integra siempre datos del hoy en su pintura: en un cuadro, el niño guiando la carreta de bueyes lleva una gorra roja; en otro, la casita lleva un afiche sandinista, mientras afuera los niños juegan beisbol; en otra obra, una venta de artesanía (que, de alguna forma, es una *mise en miroir* de la obra misma de la autora) lleva en su pared dos indicaciones que revelan, como guiño al espectador, la ambigüedad de la sociedad nicaragüense contemporánea, al mismo tiempo que la deseada caída del imperialismo: a cada lado de una puerta, se contraponen, a la izquierda del espectador, un rótulo medio caído de Coca Cola, y, a la derecha, un graffiti "*Unidad... frente a la agresión*" (dobledad que tiene correspondencia, esta vez genuina, en la obra de Vogl, en la representación por un lado, de rituales católicos y, por otro, de hechos sandinistas profanos); otra obra todavía presenta enamorados en el campo que, en el atardecer, las gallinas ya dormidas y lo niños todavía jugando, se cuentan piropos al amparo de los altos árboles. El enamoramiento gratuito del nicaragüense bajo el árbol (también reminiscencia del medieval y simbólico árbol verde de mayo) es un motivo recurrente en la obra de Vogl, detalle etnográfico concreto puesto a manera de señal y juego de connivencia con el espectador en medio de escenas panorámicas, típicas del primitivismo, éste proponiéndose a menudo, conforme una tradición derivada de las artes menores (miniatura, tapicería) medievales (tradición que, dicho de paso,

se encuentra también en China en la misma época, y, probablemente, también, en Europa, proviene de un nuevo etnocentrismo nacido del encuentro con otras civilizaciones y continentes, en intercambios comerciales y/o bélicos), describir cartográficamente los lugares y actos de la vida cotidiana del pueblo, integrado en su quehacer vario. Mientras cierta obra representa minifaldas, otra muestra el basurero de hierro cilíndrico recuperado pegado a la casita donde los dueños lo usan. La visión sobre la pobreza y el socialismo (éste evidente por la recurrencia de símbolos sandinistas) del arte de Vogl se expresan en los detalles de las ruedas reparadas de las dos versiones de la carreta con el niño de gorra, o la camiseta remendada en tres lugares (¿derivación de la Virgen al niño por alusión crística?) del niño dándole un beso a su madre.

A como, probablemente, la utilización de símbolos precolombinos repujados sobre metal en *Cajas y Tesoros* de Morales, remite al encuentro de dos mundos, y el intercambio de espejos para oro, y, en el mismo Morales, la figura cíclica de la espiral, asociada con la noción de escritura de la historia, expresa el carácter no sólo historiográfico de la obra de Morales, sino también discursivo de la historia en sí, la obra de Vogl permite entonces describir el primitivismo como una visión moral, estétizante, etnográfica, discursiva e historicista, de lo nacional, inscrita en la continuación de las artes menores, dentro de una tradición proveniente en el mundo occidental de la baja edad media, de una representación del mundo para nobles, señores y viajantes. Dato que confirma el público comprador del arte primitivista hoy.

Ernesto Cardenal

La obra de Ernesto Cardenal como artista plástico, además de una evidente plasticidad, reafirma temas, elementos y problemas desarrollados por él en su obra literaria, así como evidencia su inscripción en la vanguardia (postmodernistas y vanguardistas nacionales habiendo cruzado el entero s. XX, o por lo menos su primera mitad, y los dos primeros decenios de la segunda) y, según terminología de Jorge Eduardo Arellano, post-vanguardia nicaragüense.

1. En primera instancia, la simplificación formal de animales y plantas autóctonos, de la garza (símbolo por otra parte dariano), emblemática figuración de Cardenal, al cacto, apuntan el interés del artista por la nomenclatura, de origen vanguardista, de la flora y fauna nacional, tal como la hallamos también en la obra literaria de PAC o Alfonso Cortés.
2. La simplificación de la forma hasta dejar surgir la línea debajo del juego complejo de la musculatura, y reducir el cuerpo entero a una tensión vertical ondulada apuntando hacia lo alto, como en las garzas, es un proceso doble, primero propio de las vanguardias europeas (lo encontramos en el cubismo, el constructivismo o el futurismo), y segundo propio de la obra (lo encontramos en sus poemarios *Epigramas*, 1961, y *Salmos*, 1964) y la ideología (lo demostró con la creación de Solentiname) de Cardenal.
3. La ausencia de narratividad, en cuanto los animales o plantas reproducidos no se encuentran en situación dentro de una acción (no son grupos escultóricos) ni de su microclima (no hay en sus obras rastros de evocación contextualizadora del ambiente), es un principio exteriorista, que empleó Cardenal en su obra literaria.
4. Asimismo, la evocación en forma sencilla (el proceso de reducción implicando mayor facilidad de representación) se aboga a los predicados de Cardenal dentro de Solentiname, de un arte sencillo, accesible al pueblo.
5. Es común citar, refiriéndose a las influencias de Cardenal escultor, a Giacometti, Brancusi, e, en cuanto a los móviles, a Calder. Sin embargo, sería más conveniente comparar la obra escultórica de Cardenal, enteramente dedicada al reino animal y, en algunos

casos, vegetal, con la obra de François Pompon, discípulo de Rodin, y primero en hacer entrar el arte "*animalier*" en el principio de depuración propio del arte contemporáneo, con su famoso *Oso blanco*, expuesto en el Museo del Luxemburgo en 1927, y que le dio la fama.

6. Los móviles de Cardenal, transformados en peces de colores, juegan, como es también propio de la vanguardia, con los principios de lo cómico, lo absurdo, y lo infantil (pensamos en Max Ernst, en Chagall o en Miró).
7. Dichos infantilismo de la referencia, y comicidad de la evocación acercan a la obra de Cardenal con lo que, en cierto sentido, se propone ser: una alusión, un homenaje y una forma de propiciar (por lo menos la referencia) a la artesanía. Se vemos los hongos y peces de cemento que se venden pintados en Catarina, Meca de la artesanía nacional, se acercan asombrosamente a los peces de Cardenal, con la única diferencia del material empleado.
8. Madera, piedra y acero son los materiales de las obras de Cardenal, las cuales nos remiten respectivamente (la madera) al trabajo del artesano (con su consecuente efimeridad), (la piedra) al trabajo del escultor y el artista en su definición clásica, (el acero) a la contemporaneidad y la vanguardia.
9. Otro punto que distingue la obra de Cardenal de la obra artesanal y la acerca a la del realizador y escultor contemporáneo (como César), es el hecho que no es el hacedor de sus obras, es la cabeza y el diseñador de las piezas, pero las da a hacer.
10. Así, más que mano, Cardenal es un pensador, cuya obra escultórica, a la vez retoma (en su forma simplificado, su ideología popular, su temática de motivos vanguardistas nacionales: flora y fauna, sus materiales entre lo artesanal y lo artístico), y a la vez se contrapone a los planteamientos elaborados por el artista en su carrera como promotor y Ministro de Cultura.

© 2010, Bès Editions

Toute reproduction intégrale ou partielle du présent ouvrage, faite par quelque procédé que ce soit, sans le consentement de l'auteur ou de ses ayants cause, est illicite et constitue une contrefaçon sanctionnée par les articles L.335-2 et suivants du Code de la propriété intellectuelle.

NUMÉRO DANS LA COLLECTION: 26
ISSN: 978-2-35424-070-7

COLLECTION
LES
INDISPENSABLES

www.ingramcontent.com/pod-product-compliance
Lightning Source LLC
Chambersburg PA
CBHW030653220526
45463CB00005B/1765